L'ART
ET
LA NATURE

PAR

VICTOR CHERBULIEZ
DE L'ACADÉMIE FRANÇAISE

DEUXIÈME ÉDITION

PARIS
LIBRAIRIE HACHETTE ET C^{ie}
79, BOULEVARD SAINT-GERMAIN, 79
—
1892
Droits de traduction et de reproduction réservés.

L'ART

ET

LA NATURE

CORBEIL. IMPRIMERIE CRÉTÉ.

L'ART

ET

LA NATURE

PAR

VICTOR CHERBULIEZ

DE L'ACADÉMIE FRANÇAISE

DEUXIÈME ÉDITION

PARIS

LIBRAIRIE HACHETTE ET Cⁱᵉ

79, BOULEVARD SAINT-GERMAIN, 79

1892

Droits de traduction et de reproduction réservés.

L'ART
ET
LA NATURE

PREMIÈRE PARTIE

L'ŒUVRE D'ART ET LE PLAISIR ESTHÉTIQUE

I

CE QUE DOIT ÊTRE UNE THÉORIE DE L'ART ET CE QU'ELLE NE DOIT PAS ÊTRE.

Telle peuplade d'Afrique ou d'Amérique ne connaît pas la charrue, et connaît le tambourin, la flûte et les danses figurées. La Grèce eut de grands poètes avant de savoir écrire ; elle se nourrissait encore d'un pain grossier, et déjà elle avait des chanteurs qui la faisaient rire et pleurer ; c'était pour elle le pain de l'âme. D'un bout du monde à l'autre, l'homme n'a pas attendu d'avoir perfectionné ses industries pour créer ce qu'on

appelle les beaux-arts, tant ce luxe lui semblait nécessaire. Mais auquel de ses besoins a-t-il pourvu en les créant ? A quoi peuvent-ils lui servir ? Que lui revient-il de son invention ?

Si des utilitaires conséquents pensent, sans oser toujours le dire, que les beaux-arts ne servent à rien, les ascètes, les puritains les ont plus d'une fois traités de divertissements pernicieux. Platon, qui était un grand artiste, avait défini le poète « un être léger, ailé et sacré » ; mais quand il s'occupa d'organiser sa cité idéale, il en bannit Homère comme un empoisonneur public. Souvent aussi, oubliant le danger, il se contentait de reprocher aux peintres comme aux poètes la frivolité de leurs études et de leur travail. Il leur représentait que, les choses de ce monde n'étant elles-mêmes qu'une copie imparfaite et confuse des types divins, des idées incorruptibles et éternelles, l'artiste qui en reproduit la ressemblance n'est que l'imitateur servile d'une méchante imitation. Qu'on se rappelle sa fameuse caverne, ces captifs enchaînés qui voient passer et repasser sur le mur de leur cachot des ombres qu'ils prennent pour des réalités. Que dire du peintre qui s'amuse à calquer ces fantômes ? Que sera son œuvre ? L'ombre d'une ombre. Et en admettant que le monde sensible ait plus de réalité que ne le pensait Platon, que gagne-t-on à copier la nature ? De quoi nous sert cette copie et que peut-elle

ajouter à notre bonheur? N'est-ce pas le cas de s'écrier : « Quelle vanité que la peinture, qui attire l'admiration par la ressemblance des choses dont on n'admire pas les originaux! » Un jour que Théodore Rousseau achevait une étude d'arbres dans la gorge d'Apremont, un paysan qui vint à passer lui demanda d'un ton goguenard ce qu'il faisait là. « Vous le voyez, je fais ce grand chêne que voici. — A quoi bon, repartit le paysan, puisqu'il est déjà tout fait? »

Il y a des utilitaires, moralistes indulgents et généreux, qui ont consenti à reconnaître que l'art peut servir à quelque chose : ils ont cru le réhabiliter, l'honorer, en déclarant qu'à sa façon il enseigne, qu'il ne tient qu'à nous d'en tirer des instructions utiles, de nous en faire une école de sagesse et de vertu. « L'homme est un être né pour souffrir, disait un poète grec dans une pièce dont nous n'avons conservé qu'un fragment, et la vie porte avec soi beaucoup de douleurs; il a donc fallu trouver quelque remède à nos soucis. Eh bien ! notre âme, oubliant ses propres peines pour compatir aux malheurs d'autrui, rapporte du théâtre instruction et plaisir à la fois. Le pauvre, en apprenant que Téléphe fut plus misérable encore que lui, supporte plus doucement sa pauvreté. Le maniaque réfléchit en voyant les fureurs d'Alcméon. Tel autre a les yeux faibles, mais les fils de Phinée sont aveugles. Celui-ci a

perdu un enfant, Niobé le consolera. Celui-là traîne la jambe, on lui montre Philoctète. Un vieillard malheureux se reconnaît dans Œnée. Chacun, enfin, voyant son prochain plus accablé de maux qu'il ne l'est lui-même, déplore moins ses propres infortunes. » La poésie dramatique a-t-elle vraiment la puissance curative que lui attribuait le poète grec? On peut douter que Philoctète ait jamais consolé un boiteux, que jamais les fureurs d'Alcméon aient fait rentrer un maniaque en lui-même. La vraie fin de la tragédie n'est pas d'amender nos mœurs, de corriger nos vices et nos erreurs. Au surplus, le théâtre n'est pas tout l'art. Quelle vertu peuvent bien nous prêcher la Vénus de Milo et l'Antiope du Corrège?

Non, l'art n'a rien de commun avec la morale, répondent certains métaphysiciens, l'art n'est pas un enseignement, mais il n'est pas non plus l'imitation d'une imitation, la copie d'une copie; il a pour mission de nous révéler le beau absolu, que nous chercherions en vain dans la nature. Qu'est-ce que le beau absolu? « C'est le Verbe, nous dit Lamennais, ou la manifestation, le resplendissement de la forme infinie qui contient dans son unité toutes les formes individuelles finies; plus une forme s'en rapproche, plus elle est belle. » Le fondateur de l'esthétique, Baumgarten, avait déjà défini la beauté « une perfection sensible ». Malheureusement, la perfection est un concept de

notre esprit, elle ne tombe jamais sous nos sens. Un être parfait serait un individu adéquat à son espèce, dont il représenterait l'idée dans toute sa plénitude; mais les espèces se réalisent dans des millions d'individus, tous différents les uns des autres. Parmi toutes les roses qui fleurissent dans le monde, aucune n'est la rose; parmi toutes les femmes qui plaisent, aucune n'est la femme; parmi les *Vierges* de Raphaël, aucune n'est parfaite, puisque Léonard de Vinci et le Titien en ont fait d'aussi belles, et que lui-même en a peint beaucoup, comme pour multiplier les variétés d'un type qu'il désespérait de réaliser dans un unique exemplaire. D'ailleurs, il est de grands artistes à qui la madone ne disait rien et qui ont passé leur vie à étudier, à reproduire avec amour les objets les plus communs et toutes les vulgarités de la vie. Telle *Kermesse* de Téniers, tel *Intérieur* de Van Steen ou de Van Ostade sont des merveilles; pour expliquer le plaisir qu'elles nous procurent, dirons-nous qu'elles révèlent le type divin de l'ivrognerie, la pipe parfaite ou le broc idéal?

Lamennais se tire d'embarras en accusant les Hollandais et les Flamands de n'avoir pas compris le véritable objet de l'art, « ses relations avec le développement de l'humanité au sein de Dieu et de l'univers ». Il se plaint qu'on ne trouve dans leurs œuvres aucune inspiration élevée, rien qui se ressente d'une large conception de la vie ou

d'une forte croyance; le principal mérite qu'il leur reconnaisse est, avec la finesse du pinceau et l'entente du clair-obscur, une vérité dépourvue de poésie et de grandeur. « On peut y joindre encore un remarquable esprit d'observation appliquée aux mœurs populaires et bourgeoises, ainsi qu'une verve inépuisable dans la reproduction des scènes variées de la vie domestique. Cela est bien sans doute, mais n'occupe dans l'art qu'une place si inférieure qu'elle exclut toute comparaison avec ce qui en constitue le génie véritable. » Ce noble penseur, qui avait le sens exquis de certaines formes de l'art, dont il a parlé avec une admirable éloquence, mêlait à ses théories des vues étrangères à l'esthétique. Le paysan qui trouve que la peinture ne sert à rien est plus près de la vérité que le puritain qui prétend la mettre au service de la morale, que le philosophe qui la charge de nous révéler le Verbe ou je ne sais quelles entités métaphysiques. Il est permis de préférer tel genre à tel autre, mais ce n'est pas au choix des sujets, c'est au faire qu'on reconnaît l'artiste. En matière d'art, les intentions ne sont rien, l'exécution est tout; tel tableautin est un chef-d'œuvre, tel tableau d'église n'est qu'un aveu d'impuissance. Et s'il s'agit d'assigner des rangs, une maison bourgeoise qui a du caractère est infiniment supérieure à une cathédrale d'un style prétentieux ou confus, et un grand poème man-

qué ne vaut pas une chanson bien faite. Qui ne serait plus fier d'avoir écrit d'une plume heureuse la complainte patibulaire de Villon ou sa ballade des *Dames du temps jadis* que d'avoir composé à la sueur de son front les vingt-quatre chants de *la Pucelle* de Chapelain?

Le premier devoir d'un esthéticien est de trouver une définition de l'art qui convienne au même degré à tous les arts, et dans chaque art à tous les genres de style, et qui puisse s'appliquer également à une comédie de Molière, à une symphonie de Beethoven, à une statue de Michel-Ange, aux chasses ou aux natures mortes de Snyders. Pascal a dit « qu'il y a un modèle d'agrément et de beauté qui consiste en un certain rapport entre notre nature telle qu'elle est et la chose qui nous plaît, que tout ce qui est formé sur ce modèle nous agrée : soit maison, chanson, discours, vers, prose, femmes, oiseaux, rivières, arbres, chambres, habits. » Il ajoutait « que rien ne fait mieux entendre combien un faux sonnet est ridicule que de s'imaginer une femme ou une maison faite sur ce modèle-là ». On peut dire aussi que, si chaque art a ses règles particulières, il y a des règles générales qui leur sont communes à tous, et que si Molière, Beethoven et Michel-Ange ont été trois grands artistes, c'est qu'ils se ressemblaient par quelque chose. Ou l'esthétique est une chimère,

ou il faut croire que les beaux-arts ne sont que des formes diverses et particulières de l'art, qu'il y a entre eux une communauté d'origine et de destination, que par des voies très différentes ils tendent à la même fin. Notre expérience journalière en fait foi. Tel genre de poésie, tel genre de sculpture, nous causent des impressions analogues et nous mettent dans le même état d'âme ; la cathédrale de Reims nous fait l'effet d'un poème ; nous découvrons sans peine quelque ressemblance entre les tragédies de Racine et les paysages historiques du Poussin, entre une statue de Jean Goujon, un tableau du Corrège et une symphonie de Haydn ; nous retrouvons dans les chœurs de Sophocle quelque chose du Parthénon, et si nous avons une préférence marquée pour un certain genre d'architecture, il est facile à un bon juge d'en inférer quelle musique et quelle peinture nous aimons. La parenté secrète qui unit tous les arts est attestée par le langage usuel : nous disons qu'un drame est bien bâti, que l'ordonnance en est claire et belle, qu'un peintre compose ses sujets en poète, que Véronèse savait faire chanter ses couleurs, que tel musicien nous étonne par l'intensité de son coloris, que tel statuaire excelle dans le rythme des lignes.

Le philologue retrouve dans des langues fort différentes les lois générales de la langue mère dont elles dérivent. Un esthéticien est tenu de

nous expliquer ce qu'une chanson peut avoir de commun avec une cathédrale, si l'une et l'autre sont des œuvres d'art.

II

PREMIER CARACTÈRE COMMUN A TOUS LES ARTS : ILS SONT DESTINÉS A SATISFAIRE LE GOUT QUE NOUS AVONS POUR LES APPARENCES.

Le premier caractère commun à tous les arts est d'être des sciences destinées uniquement à nous donner des plaisirs. Il n'en est aucun qui ne demande un pénible apprentissage, de longues et difficiles études et beaucoup de pratique; on passe sa vie à les apprendre, on ne croit jamais les savoir. Aussi bien, l'artiste le plus rompu à son métier n'exécute une œuvre nouvelle qu'au prix d'un dur labeur, d'une application forte et soutenue de toutes ses facultés, d'une contention d'esprit égale à celle du physicien arrachant à la nature un de ses secrets; c'est un travail qu'on quitte à contre-cœur, comme le disait Balzac, et auquel on se remet avec désespoir. Un homme du monde demanda un jour au plus joyeux de nos vaudevillistes s'il buvait beaucoup de vin de Champagne en faisant ses pièces. « L'imbécile ! disait ce grand amuseur; il ne sait pas que le

plus mince de mes scénarios m'a fait passer des nuits plus austères que celles d'un chartreux. » Ces sciences si péniblement acquises, si laborieusement pratiquées, ne servent ni à rendre les hommes plus savants ou meilleurs, ni à les secourir dans leurs nécessités, ni à rien ajouter à leur confort; elles ne se proposent aucun autre but que de nous procurer des joies d'une espèce particulière, dont nous pourrions, semble-t-il, facilement nous passer et qui paraissent plus nécessaires que le pain de chaque jour à celui qui est capable de les ressentir. Que d'adolescents, que de pauvres diables se retranchent, s'abstiennent, se mortifient ou renoncent à dîner pour aller au théâtre ! Les arts sont par excellence des sciences de luxe. L'architecture, il est vrai, sert à loger les dieux et les hommes; mais une demeure sans architecture les défend des intempéries aussi bien que le plus beau palais ou que le temple le plus orné. Supprimez tous les tableaux, toutes les statues, tous les beaux vers, il n'y aura pas un grain de moins dans les champs ; supprimez une seule industrie, et le monde se sentira atteint dans son bien-être. Mais l'art est de tous les luxes le plus étroitement lié à la civilisation ; l'homme qui s'en passe, quel que soit le raffinement de ses vertus ou de ses vices, est un barbare.

Quelle est la nature particulière de cette joie que nous ressentons devant les créations d'un grand

artiste? Elle n'a rien de commun avec la jouissance des biens sensibles ni avec les contentements de l'amour-propre ou de l'appétit. On peut jouir de l'œuvre d'art sans la posséder, et rien ne ressemble moins au plaisir esthétique que celui d'un propriétaire faisant le tour de son domaine ou d'un affamé s'asseyant à une table bien servie, ou du libertin pour qui tout ce qui lui plaît est une proie. Quand Pygmalion supplia le ciel d'animer d'un souffle de vie la statue qu'il adorait, il prouva qu'il n'avait pas des yeux d'artiste, et qu'il confondait les genres et les amours; heureusement pour sa réputation, on a reconnu que son histoire n'était qu'un mythe.

Un auteur ancien parle d'un jeune homme de Cnide, dont la plus chère occupation était de contempler pendant des heures l'*Aphrodite* de Praxitèle. On le croyait dévot, il était éperdument épris. Absorbé dans sa rêverie et tour à tour mélancolique ou souriant, il murmurait tout bas des propos d'amour, et au sortir du temple, il gravait le nom de la déesse sur les murs des maisons et sur l'écorce des arbres. Chaque jour, il apportait à la statue qui lui avait pris le cœur quelque offrande précieuse. Il consultait le sort des dés pour savoir si un jour elle aurait pitié de lui, et selon la réponse de l'oracle, il avait des transports de joie ou s'enfonçait dans de noires tristesses. Enfin, il osa tout, et trompant la sur-

veillance des sacristains, il passa une nuit dans le temple. Le lendemain de l'attentat, il disparut : on prétendit qu'il avait glissé du haut d'un rocher dans la mer, où s'engloutirent son sacrilège et son nom, car il n'est nommé que par son crime. Philostrate raconte une histoire semblable, mais dont le dénouement fut plus heureux. Un autre jeune homme avait supplié cette même *Aphrodite* de l'agréer pour son fiancé. Il lui offrait sans cesse des présents et lui en promettait d'autres, l'assurant que la corbeille serait digne de ses grâces immortelles. Les Cnidiens n'y voyaient pas de mal ; ils pensaient que la gloire de la déesse ne pouvait que s'accroître si l'univers apprenait qu'un beau jeune homme rêvait de l'épouser. Comme ils demandaient à Apollonius de Tyane s'il trouvait dans leurs rites et dans leurs liturgies quelques détails à réformer, il leur répondit : « C'est vos yeux que je voudrais changer. » Le premier de ces jeunes gens était un libertin qui méritait de mal finir ; le second était un fou qu'Apollonius guérit de sa démence en le menaçant du sort d'Ixion. L'un et l'autre avaient à la fois péché contre le ciel et commis un attentat contre l'art en aimant le marbre comme on aime une chair de femme.

Sans l'art, la science et la religion, il n'y aurait dans ce monde que des appétits et des affaires. Le plaisir esthétique, n'étant accompagné d'aucune

convoitise, d'aucune idée de possession, est un des plus nobles que nous puissions éprouver. Pour admirer une œuvre d'art, il faut s'oublier et se donner, et nous entrons en communion avec quiconque l'admire comme nous; c'est le seul amour que n'empoisonne aucune jalousie. Le roi Louis II faisait représenter pour lui seul, dans un théâtre vide, les opéras qu'il aimait. Ce malade n'avait de goût que pour les félicités solitaires ; la musique même ne pouvait lui faire oublier qu'il était roi, et il se réfugiait au désert pour mieux sentir sa gloire. L'œuvre d'art est un bien public ; elle semble dire : « Je n'appartiens à personne ou plutôt j'appartiens à tout le monde, et celui de mes innombrables propriétaires qui me possède le plus est celui qui a le mieux su me voler mes secrets. » — Les Mingréliens ont un proverbe qui dit que comme les passants usent les chemins, le regard use le visage des jeunes filles. Les *Vierges* de Raphaël ne sont point usées par les yeux des hommes, et l'abondance des regards ne les fait point rougir : elles sont faites pour être vues et pour se communiquer aux mortels.

Nous apportons dans ce monde deux passions nées avec nous et qui, selon notre tempérament, notre tour d'esprit, notre caractère ou l'éducation que nous avons reçue, se partagent notre vie dans des proportions fort inégales. L'une est la passion des réalités, l'autre l'amour des pures appa-

rences. L'enfant, dès les premiers jours, connaît ces deux passions. Il crie sans cesse après sa nourrice, qui est pour lui la réalité suprême; mais une fois repu, s'il tarde à s'endormir, il laisse errer ses yeux, son visage se dilate, on voit sur ses lèvres comme l'ébauche d'un sourire. Une ombre flottant au plafond, un rayon de soleil se glissant jusqu'à sa couchette entre deux rideaux, ou une voix, un chant qui caresse son oreille, le plongent dans une vague rêverie. Il se repaît de cette lumière, il se gorge de ce chant; il a oublié sa nourrice. Plus tard, ses deux passions innées prendront une autre forme. De bonne heure s'éveillera en lui le sentiment très vif de la propriété, car l'homme naît propriétaire : la propriété est la manifestation visible de la personne humaine, et qui ne possède rien n'est rien; c'est le sort de l'esclave. L'enfant pousse jusqu'au fanatisme l'amour de ce qui lui appartient et la haine du voleur. Mais il connaît aussi les jouissances désintéressées, impersonnelles, et les heures qui lui semblent les plus courtes sont celles qu'il emploie à contempler des images, à écouter des histoires. Plus l'image est colorée, plus elle lui plaît; plus l'histoire est longue, plus elle l'enchante. Des contes de fées et des enluminures, c'est ainsi que l'art se révèle à ses sens et à son esprit, et le plaisir qu'il y prend surpasse quelquefois celui que lui donnent les réalités. J'ai connu un petit bonhomme qui s'était

échappé pour aller à la maraude. On le trouva assis au bord d'un ruisseau où se reflétait l'ombre d'un pommier ; cette ombre, à laquelle le courant de l'eau imprimait un léger frémissement, l'avait comme fasciné ; il oubliait de manger la pomme qu'il tenait dans sa main.

Les arts se réduisent à des combinaisons heureuses de lignes et de couleurs, de sons ou de mots, et qu'il s'agisse de l'architecture ou de la peinture, de la musique ou de la poésie, c'est par sa forme qu'une œuvre d'art nous plaît et nous séduit. Quiconque est incapable de se passionner pour des apparences, des simulacres et de préférer par intervalles la contemplation à la possession, ne goûtera jamais le plaisir esthétique, auquel certains animaux, ce semble, ne sont pas insensibles. On a vu des couleuvres qui, le corps allongé, la tête dressée, écoutaient un air de flûte dans une sorte d'extase. Le rossignol se grise de ses trilles, et quoiqu'il chante pour sa femelle, il en est moins amoureux que de sa voix. En revanche, dans certaines espèces d'oiseaux, les femelles, s'il faut en croire Darwin, ont un sentiment si vif de la couleur qu'à force de s'étudier à leur plaire, leurs mâles, avec l'aide de la nature et du temps, finissent par orner leur plastron des plus riches nuances.

La Grèce disait que la poésie est un délire inspiré par les muses à une âme simple et vierge, et il est

écrit dans l'Évangile que le royaume des cieux appartient aux enfants et à ceux qui leur ressemblent. L'artiste voit la vie et le monde autrement que la plupart des hommes ; ce qui les laisse indifférents l'émeut, ce qui les émeut le laisse froid. Il suffit d'un jeu d'ombre et de lumière pour faire vibrer tout son être ; sa tête s'échauffe, son sang s'allume. Ce qui l'intéresse dans les événements politiques, c'est leur figure, et souvent il oublie tout pour s'occuper de ce qui se passe dans les yeux d'un chat. Il peut être un excellent patriote, mais par moments sa patrie, c'est tout ce qui se voit, tout ce qui s'entend ; il peut avoir bon cœur, être humain, tendre, charitable, mais tel malheur imaginaire qu'il se représente lui remue les entrailles autant que toutes les misères qui l'implorent : — « Ce qui est arrivé me touche, disait un musicien ; mais il n'y a que les choses qui n'arriveront jamais qui me fassent pleurer. » Promettez le paradis à un artiste, s'il n'est pas sûr d'y retrouver les couleurs et les sons qu'il aime, il ne voudra pas l'habiter un jour. Comme l'enfant dont je parlais plus haut, il sait plus de gré aux pommiers d'avoir une ombre que de produire des pommes. Son trait distinctif est de joindre à l'adoration de la nature, source intarissable d'images, un secret mépris de l'être.

III

DEUXIÈME CARACTÈRE COMMUN A TOUS LES ARTS : LES APPARENCES Y SONT DES SIGNES ET ILS EMPRUNTENT TOUS A LA NATURE LES MODÈLES DONT ILS NOUS OFFRENT L'IMAGE. LA PART DE L'IMITATION DANS LES ARTS DITS SYMBOLIQUES.

Tous les arts ont encore ceci de commun que la forme y est toujours expressive ; les apparences y sont des signes et ont un sens que je découvre instantanément ou que je démêle par une induction du connu à l'inconnu qui me coûte peu d'effort. C'est ainsi que nous retrouvons dans ces simulacres des réalités qui ne nous étaient point étrangères ou que nous nous représentons facilement. Les joies austères que procure la science sont d'un autre ordre ; elle nous révèle les principes secrets des choses, les lois cachées qui règlent et déterminent les phénomènes. L'art, à proprement parler, ne m'apprend rien ; il ne démontre pas, il montre. En contemplant une œuvre d'art, je n'acquiers pas des connaissances nouvelles, mais je me souviens et je reconnais, et j'en crois faire l'éloge en disant : « Oui, c'est cela, c'est bien cela. »

Mais si l'artiste a du talent et sait son métier, sa copie me fera voir l'original mieux que je ne

l'avais vu. C'est une image qui éclaircit la réalité, parce qu'elle se réfléchit dans un miroir merveilleusement limpide ; l'impression qu'elle produit sur moi, je l'avais éprouvée déjà en me trouvant en présence de l'objet représenté ; il m'en souvient et il me semble pourtant que je la ressens pour la première fois, tant elle a de force et, pour ainsi dire, de certitude. Le plaisir esthétique serait incomplet si mes reconnaissances ne ressemblaient à des découvertes et s'il ne se mêlait quelque étonnement à mon admiration : — « Oui, c'est bien cela, me dis-je, et cependant c'est autre chose. » Si un peintre s'envolait dans quelque planète absolument différente de la nôtre et en rapportait des paysages d'une parfaite ressemblance, où je croirais voir un monde renversé et le rebours de tout ce que je connais, ces paysages exciteraient ma curiosité, mais je ne les tiendrais pas pour des œuvres d'art. En revanche, un artiste qui me montre des choses connues de moi sans rien ajouter à l'idée que je m'en faisais trompe mon attente, et je ne le tiens pas pour un véritable artiste. Nous disons alors comme le paysan : « A quoi bon ? » Est-ce la peine de réduire les choses à l'état de pure apparence pour ne nous montrer d'elles que ce que le premier venu en peut voir ?

Tous les arts sont expressifs, et ils empruntent tous à la nature les réalités dont ils nous offrent

l'image, car la nature, ce n'est pas seulement le ciel, la terre et la mer, les champs et les bois, les rochers, les animaux et les plantes, c'est aussi la nature humaine, notre âme, nos instincts, nos penchants, nos habitudes, la destinée de notre cœur, la société même où nous vivons, ses croyances et ses dieux, ses mœurs et ses usages, qui deviennent pour l'homme une seconde nature. En un mot, la nature est avec le monde extérieur l'ensemble des éléments dont se compose notre vie et sur lesquels nous avons pu faire d'heureuses ou fâcheuses expériences. L'homme est né singe, a-t-on dit, l'homme est né copiste. Que l'original nous plaise ou nous déplaise, nous en voyons volontiers la copie; souvent les réalités nous incommodent ou nous oppriment, une image est toujours inoffensive. Mais on fait ici une distinction : à l'architecture, à la musique, arts symboliques, qui, dit-on, n'imitent rien, on oppose la sculpture et la peinture en les qualifiant d'arts imitatifs. Regardons-y de plus près et nous reconnaîtrons qu'il y a une part d'imitation dans l'architecture et dans la musique, et que tout n'est pas imitation dans la peinture comme dans la statuaire, qu'ainsi tous les arts ont bien un air de famille, que ce sont vraiment les espèces d'un même genre.

L'objet propre de l'architecture est d'exprimer par des apparences la destination d'un édifice. Une église qui ressemble à une caserne, une halle

qui ressemble à une église, une maison de plaisance qui a l'air d'un couvent, une maison bourgeoise bâtie sur le modèle d'un château fort, sont des contresens qui déshonorent un architecte. Il faut que la vue seule d'un édifice m'apprenne à quoi il sert et s'il est habité par des dieux ou par des hommes, si ces dieux sont aimables ou terribles, si ces hommes se reposent ou travaillent, s'amusent ou passent leur vie à se garder et à se défendre, s'ils sont des bourgeois ou des moines, des rois ou des paysans, et une chaumière qui dit bien ce qu'elle doit dire est plus une œuvre d'art que tel palais qui ne le dit pas ou le dit mal. Ainsi un architecte qui est un artiste exprime par des formes ce qui se passe dans une demeure, ce qu'on y fait, le genre de vie qu'on y mène, ou, pour parler plus exactement, l'idée que je dois m'en faire, l'impression que j'en dois recevoir.

Comment s'y prendra-t-il? Par quels procédés, par quel artifice fera-t-il parler la pierre? La méthode des arts symboliques est l'imitation indirecte; ils remplacent les ressemblances par les analogies. Une analogie est une similitude imparfaite entre des choses d'ordre différent. Certaines impressions morales et celles que nous procurent certains effets naturels ont ensemble une si étroite liaison que nous ne pouvons éprouver les unes sans ressentir les autres. Des lignes droites ou courbes, des lignes continues ou brisées, ren-

trantes ou saillantes produisent en nous des affections de l'âme. Variez leurs combinaisons, qu'elles se marient heureusement ou se composent avec effort, qu'elles se heurtent ou s'entrelacent, qu'elles semblent se fuir ou se chercher, et nous serons autrement affectés. Que dans un corps il y ait concordance des trois dimensions ou que l'une soit sacrifiée pour accentuer la valeur des deux autres, ce corps aura un caractère, et ce caractère se communique à l'image qu'il laisse dans notre esprit, et notre âme en sera marquée. Selon qu'une construction présente des surfaces simples ou compliquées, rigides ou moelleuses, des contours arrêtés, ressentis ou mollement sinueux, selon qu'elle nous paraît plus large que haute ou plus haute que large ou qu'elle se développe dans le sens de la profondeur, selon que les vides y prédominent sur les pleins ou les pleins sur les vides, elle nous inspire des idées de calme ou d'effort, de paix ou d'inquiétude, de recueillement ou de fête, de caprice éphémère ou d'éternelle durée, de vie facile ou rigoureuse, de résistance ou d'abandon, de fatalité ou de libre fantaisie, d'ouverture de cœur ou de mystère.

Telle maison se repose comme les gens qui l'habitent, telle autre semble travailler. Tel édifice paraît se défendre contre d'invisibles ennemis ou protéger jalousement ses secrets contre l'indiscrétion des passants ; tel autre s'étale à leurs regards

et a l'air de dire : Entrez et voyez! Il en est de si solidement assis que les plus furieux orages ne pourraient les déranger, ils ont pris possession de la terre; il en est d'autres qui s'élancent vers le ciel comme une fusée, comme une prière, comme un désir.

Ces analogies qui fournissent à l'art de bâtir ses moyens d'expression, c'est dans la nature qu'il en a trouvé le modèle. Ce que nous éprouvons à la vue d'un édifice, l'architecte l'a ressenti cent fois en contemplant les courbes fuyantes d'une colline, les fières arêtes d'un pic solitaire, l'immensité d'une plaine unie, un terrain tourmenté ou doucement onduleux, une nappe d'eau qui s'en va se perdre dans les brumes de l'horizon. Tous les effets que l'architecture peut produire ne sont que la réduction d'effets naturels. Qu'est-ce qu'une pyramide? Une caverne creusée dans une montagne. Qu'est-ce qu'un temple grec avec ses portiques et ses colonnades? Un ressouvenir des bois sacrés où furent dressés les premiers autels. Que sentons-nous en pénétrant dans une cathédrale gothique? Le frisson que donne l'horreur divine des forêts. Et c'est au monde réel que l'architecture a emprunté aussi tous ses motifs de décoration. Colonnes et chapiteaux, rosaces, fleurons, entrelacs, oves, rinceaux, modillons, denticules, tout cela nous fait penser à quelque chose qui peut se rencontrer dans les champs et

dans les bois, dans les plantes et les animaux. Comme tous ces ornements ont un sens originel et que tout dans la nature a ses convenances, c'est d'elle que l'architecte a dû s'inspirer pour les employer judicieusement et en tirer le plus heureux parti. L'étude approfondie des rapports secrets qu'elle a établis entre nos sentiments et certaines formes est l'une des plus importantes auxquelles il puisse se livrer pour obtenir les effets qu'il cherche, pour agir comme il l'entend sur nos yeux et sur notre esprit. Dans une œuvre d'architecture comme dans toute œuvre d'art, la qualité suprême est le divin naturel.

La musique, elle aussi, est un art qui a pour premier principe des analogies naturelles, et plus elle les observe et les reproduit avec fidélité, plus elle a d'action sur nous. Il y a une conformité, une correspondance mystérieuse entre les vibrations des corps et de l'air et celles de nos nerfs et de notre cœur. Le bourdonnement d'un insecte, le pétillement d'une flamme, le cri même d'un essieu, tous les bruits nous semblent exprimer les mouvements d'une âme analogue à la nôtre et nous affectent comme un langage, et, d'autre part, nous ne pouvons ressentir une émotion sans que le son de notre voix, l'accent de notre parole, en soient sensiblement modifiés. Darwin inclinait à croire qu'avant de parler, l'homme a chanté comme un oiseau. Ce qui est certain, c'est qu'il a dû chan-

ter de bonne heure, car si l'entendement parle, la passion chante. Qu'elle nous trouble ou qu'elle nous exalte, les diverses inflexions de notre voix, le ton qui s'élève ou qui s'abaisse, des sons coulés, détachés ou martelés, la mesure qui s'accentue, des temps et des intervalles de notes plus marqués, de brusques passages de l'aigu au grave ou du grave à l'aigu, les inégalités d'un rythme tour à tour plus vif ou plus lent, révèlent les sentiments qui nous agitent ou nous dépriment et les communiquent à ceux qui nous écoutent. « Quel est le modèle du musicien quand il fait un chant? disait Diderot dans son *Neveu de Rameau*. C'est la déclamation. Il faut la considérer comme une ligne, et le chant comme une autre ligne qui serpenterait sur la première. Plus cette déclamation, type du chant, sera forte et vraie, plus le chant qui s'y conforme la coupera en un plus grand nombre de points. » Comme Diderot, Herbert Spencer retrouve dans le chant tous les caractères du langage de la passion, mais exagérés et réduits en système. Bien des siècles avant eux, un auteur grec avait dit « que l'accent pathétique et oratoire doit être regardé comme la semence de toute musique ».

C'est en imitant le langage naturel du cœur humain que la musique traduit en images sensibles tous les mystères de notre âme, tout ce qui se passe au plus profond de nous-mêmes, nos

troubles et nos apaisements, nos joies et nos tristesses, nos colères et nos pitiés. Par une suite de sons qui forment des phrases, elle raconte la naissance, le progrès, les crises d'un sentiment. Par les diversités de la mesure et du rythme, par des motifs qui s'enchaînent ou se contrarient, par des modulations imprévues comme aussi par des répétitions qu'on attendait, elle exprime les mouvements rapides ou lents, liés ou saccadés d'une passion, la pesanteur ou la légèreté de son allure, ses vivacités et ses repos, ses arrêts et ses reprises, ses conflits avec d'autres passions, ses victoires, ses défaites, ses métamorphoses, ses inconstances ou ses obstinés retours sur elle-même. Par la variété des timbres, elle lui donne un âge, un sexe, un visage et même un teint.

Mais elle va plus loin encore dans ses imitations. Les bruits de la nature, comme nous l'avons dit, ont pour nous un sens; les corps sonores nous parlent une langue de sentiment différente de la nôtre, mais que nous comprenons ou croyons comprendre. La vague qui déferle avec fracas sur la grève nous fait part de son éternelle inquiétude; la plainte aiguë de la bise nous dit les ennuis et les violences d'une âme tourmentée. Par les puissantes harmonies de son orchestre, la musique instrumentale reproduit à sa manière le langage des choses. Qu'est-ce que le bruit de la vague et du vent? Une harmonie confuse. Elle démêle

cette confusion, elle débrouille ce chaos, elle en fait sortir un monde. Ce n'est pas tout. Nos sens sont en relation constante les uns avec les autres, il se fait entre eux de perpétuels échanges ; les perceptions de l'ouïe se transforment en perceptions visuelles, certains sons combinés nous font penser à de certaines couleurs ou à de certaines formes, il semble parfois que nos oreilles voient, que nos yeux entendent. C'est ainsi que la musique non seulement fait parler les choses, mais nous les fait voir, et qu'elle évoque dans notre esprit des scènes de la destinée humaine ou déroule sous notre regard des paysages doux ou terribles, riants ou sinistres.

Il avait vécu dans le commerce intime de la nature, le grand compositeur qui nous a répété tout ce que peut dire à l'âme d'un poète le murmure d'un ruisseau courant tour à tour entre des marges fleuries ou sous d'épais ombrages, et poursuivant jusqu'au bout son heureuse aventure, que célèbre le chant du rossignol et du coucou. Et il nous a dit aussi les plaisirs de l'homme des champs, une fête rustique troublée par un orage, la pluie, le vent, le tonnerre, les nuages qui se dissipent, le jour qui renaît, un étonnement de joie succédant à de folles terreurs, les campagnes désaltérées et fécondées, la création tout entière entonnant un hymne d'allégresse et d'espérance aussi frais que les rosées qui l'ont rajeunie et aussi simple que le

cœur d'un paysan : c'est un cantique d'hyménée, la terre épouse le ciel. Dans un de ses opéras, un autre compositeur nous a révélé tout ce que le vent peut avoir à dire aux forêts : nous reconnaissons sa voix, son murmure, ses soupirs, ses sifflements, ses gémissants refrains, et nous croyons l'entendre parler.

La musique imite le langage naturel de la passion et l'effet que produisent sur nos sens et notre âme les bruits confus de la nature. Il y a dans cet art comme dans l'architecture une vérité d'imitation à laquelle on reconnaît les grands artistes. C'est un édifice manqué que celui qui ne ressemble à rien ou qui ressemble à tout; un opéra ou une symphonie qui ne nous rappellent rien n'ont aucun intérêt pour nous. Mozart nous rappelle toujours quelque chose parce que Mozart est toujours vrai. Il y a des musiciens à qui nous sommes tentés de dire : « Ce n'est pas cela, tu es dans le faux, tu mens et tu ne sais pas même déguiser tes mensonges. »

IV

TOUT N'EST PAS IMITATION DANS LES ARTS DITS IMITATIFS.

Si dans les arts symboliques, l'imitation, comme nous l'admettons sans peine, n'est jamais qu'un à-peu-près, il ne tient qu'à nous de nous con-

vaincre qu'il en va de même dans les arts imitatifs. Sans parler ici de la sculpture, qui en rendant les formes, fait abstraction de la couleur comme d'une qualité négligeable, il y a impossibilité physique qu'un peintre possédant à fond son métier, qu'un paysagiste dont la main est aussi subtile que son regard est juste et précis, nous fasse voir une scène de la nature telle qu'il la voit ou que nous l'avons vue nous-mêmes, qu'il atteigne à ce degré de ressemblance qui fait illusion, et s'il a une âme d'artiste, il n'aura garde de maudire sa bienheureuse impuissance et l'obligation où elle le met de remplacer par autre chose ce qui manque à l'exactitude de ses reproductions.

Un corps ayant trois dimensions projette dans mes deux yeux deux images un peu différentes; mon œil gauche voit une partie un peu plus grande de la face gauche de ce corps, mon œil droit une plus grande partie de la face droite. Grâce à cette différence des deux images, la vision binoculaire me sert à juger des distances relatives des objets et de leur étendue en profondeur. Un tableau peint sur une surface plane montre à mon œil droit ce qu'il montre à mon œil gauche, et il s'ensuit que, quelle que soit l'exactitude du rendu, l'apparence d'un objet se modifie selon que je le vois dans la nature ou sur une toile. C'est ce qui a donné lieu à l'invention du stéréoscope. En nous offrant

deux images prises sous un angle différent, en les superposant et les combinant pour en faire une image unique, le stéréoscope donne aux objets qu'il nous montre un air de réalité vivante qu'ils n'ont jamais dans un tableau. On pourrait ajouter que ce qui nous aide le plus à apprécier la profondeur d'un champ de blé ou d'avoine, c'est l'extinction graduelle des mouvements que nous y percevons. Si tranquille que soit l'air, les premières rangées d'épis ne nous paraissent jamais absolument immobiles; à mesure que nous portons plus loin notre regard, le mouvement échappe à notre perception, et le repos des derniers plans nous avertit de leur éloignement. La peinture fait reposer et dormir ses premiers plans comme ses fonds et m'apprend ainsi qu'elle mêle un peu de feinte à ses imitations.

Le peintre doit renoncer aussi, comme l'a remarqué Helmholtz dans ses belles leçons sur l'optique et la peinture, à reproduire exactement les couleurs, les lumières, les ombres naturelles. Supposez, nous dit le savant physicien, deux tableaux pendus au même mur, exposés au même jour, dont l'un représente une caravane de Bédouins drapés dans leur manteaux blancs et de nègres à demi nus, cheminant à l'aveuglante lumière du soleil de l'Afrique, l'autre un clair de lune bleuâtre qui se réfléchit dans l'eau, avec des groupes d'arbres que la nuit enveloppe. Dans ces

deux tableaux, le même blanc, un peu modifié, aura servi à peindre les parties les plus éclairées, le même noir à représenter les parties les plus sombres. Or selon les mesures et les calculs de Wollaston, la lumière du soleil est 800 000 fois plus intense que celle du plus beau clair de lune. « Le peintre du désert a dû peindre les vêtements vivement éclairés de ses Bédouins avec un blanc qui, dans le cas le plus favorable, ne possèdera guère que la vingtième partie de la clarté réelle. Si l'on pouvait transporter ce blanc au désert sans changer la lumière, il apparaîtrait à côté du blanc de là-bas comme un noir grisâtre très foncé; en effet, j'ai trouvé dans une expérience qu'un noir de fumée sur lequel donnait le soleil avait encore la moitié de la clarté du blanc à l'ombre, dans une chambre bien éclairée. » Dans le second tableau, le peintre, pour représenter le disque de la lune, a dû employer à peu près le même blanc qui a servi à peindre les manteaux des Bédouins, quoique la vraie lune ne possède que le cinquième de cette clarté et que son image dans l'eau en ait encore beaucoup moins. D'autre part, s'il est éclairé par la lumière du jour, le noir le plus foncé que puisse employer l'artiste le serait à peine assez pour rendre la vraie lumière d'un objet blanc éclairé par la pleine lune.

Il en est des couleurs comme des clartés; le peintre n'en peut rendre les valeurs exactes, il n'en

reproduit que les gradations et les rapports, et cette science des rapports est la principale de ses études. Il sait que nous nous prêterons de bon cœur à cet accommodement, que la vérité d'impression nous suffit, que c'est la seule que nous attendions de lui, la seule qu'il nous doive. Il compte sur notre complaisance, qui est le fruit de l'éducation et d'habitudes contractées à notre insu. Un peintre célèbre disait à un capitaine de dragons dont il avait commencé le portrait et qui le chicanait sur le prix : « Laissez donc, je ne vous le ferai payer que si votre chien remue la queue en le voyant. » Ce peintre était un Gascon; les chiens n'ont jamais reconnu le portrait de leur maître, et il y a en Australie des sauvages aussi réfractaires qu'un quadrupède à l'autorité qu'exerce sur nous la peinture. « Je leur ai montré, dit un voyageur anglais, un grand dessin colorié représentant un indigène de la Nouvelle-Hollande. L'un déclara que c'était un vaisseau, un autre un kangourou. Il ne s'en est pas trouvé un sur douze qu'ils étaient pour comprendre que ce dessin avait quelque rapport avec lui-même. » Un autre voyageur anglais rapporte qu'un jour, en sa présence, le chef d'une tribu africaine examinait avec une extrême attention une gravure, qu'il avait retournée du haut en bas. « Deux fois je la lui pris des mains et la remis dans sa vraie position. — Pourquoi faire? s'écria-t-il. C'est tout à fait la même chose. »

Pour retrouver le réel dans les fictions de l'art, il faut un travail d'esprit et un acquiescement volontaire à de certaines conventions que les civilisés acceptent. Ce sont là des secrets de famille que ne connaissent ni les sauvages ni les chiens.

Mais de tous les arts le plus impropre à l'imitation directe des objets visibles et du monde extérieur est assurément la poésie. Quand elle entreprend de les décrire dans leur complexité, d'en reproduire l'infini détail, elle se fait une violence inutile, elle échoue misérablement. Nous ne parlons que parce que nous pensons, et toute pensée étant une abstraction, toute parole exprime un genre ou une espèce, tout mot que je prononce ou que j'écris est une hécatombe de sensations et de choses particulières. Allez à une exposition de chrysanthèmes, et si vous avez du temps à perdre, essayez de définir, en épuisant les ressources et les misérables richesses de votre vocabulaire, les nuances presque imperceptibles de rose, de jaune ou de brun qui distinguent telle variété de telle autre, vous renoncerez très vite à votre entreprise. La nature chante des airs qui ravissent le cœur de l'homme, mais qu'il ne saurait noter; il y a douze demi-tons dans notre gamme, la sienne en a des milliers. « Si je tentais d'exprimer par des mots, a dit Hegel dans sa *Phénoménologie*, ce qu'est la feuille de papier sur laquelle j'écris, elle aurait le temps de jaunir et de tomber en poussière avant

que je fusse au bout de mon travail, et je reconnaitrais bientôt que l'essence de l'esprit et du langage humains étant de tout généraliser, il y a dans tout individu, de quelque espèce qu'il soit, quelque chose d'absolument inexprimable. »

Aussi comment procède le vrai poète? Tel objet particulier a fait sur son âme une impression ; entre mille détails, il en choisit souvent un seul, celui qu'il juge le plus propre à me communiquer son sentiment. Lorsque Dante m'a dit que l'ouragan va devant lui, poudreux et superbe, balayant les troupeaux et les bergers, *dinanzi polveroso va superbo*, que la tour penchée de Bologne, si un nuage vient à passer au-dessus d'elle, semble s'incliner vers les passants comme pour les prendre, que Vénus, la belle planète qui conseille d'aimer, fait rire tout l'Orient, quand il m'a représenté la cloche du soir pleurant le jour qui se meurt, le clignement d'yeux du tailleur enfilant son aiguille, il n'a garde de rien ajouter : il m'a montré tout ce qu'il voulait me faire voir, il m'a fait sentir ce qu'il avait senti lui-même.

L'imitation est un principe commun à tous les arts, mais par nécessité comme par goût, ce qu'ils imitent dans le particulier, c'est le général. Théodore Rousseau avait dans sa première manière un fini, une précision de touche qu'aucun paysagiste n'a jamais égalés. Ses arbres ne ressemblent pourtant à ceux qui avaient posé devant

lui que par l'ensemble de la forme, le port, les habitudes propres à leur essence, la similitude approximative de la couleur et l'impossibilité de compter les feuilles. D'un jour à l'autre, un homme diffère de lui-même, et pourtant c'est toujours le même homme ; sa photographie nous apprend ce qu'il était hier ou avant-hier, son portrait nous montre ce qu'il y a de constant en lui, de permanent dans ses variations. A plus forte raison, un peintre qui a entrepris de portraire un Dieu, avec quelque soin qu'il ait choisi son modèle, tour à tour s'en pénètre et s'en délivre. On connaît l'anecdote si vivement contée par Diderot et l'altercation qu'eut un jeune mousquetaire, appelé Moret, avec un inconnu de figure assez plate qu'il avait rencontré au café de Viseux. Moret le regardait si attentivement que l'inconnu lui dit : « Monsieur, est-ce que vous m'auriez vu quelque part ? — Vous l'avez deviné. Tenez, monsieur, vous ressemblez comme deux gouttes d'eau à un certain Christ de Brenet, qui est maintenant au Salon. » Et l'autre, tout en colère : « Parlez donc, monsieur, est-ce que vous me prenez pour un niais ? » Et voilà la querelle qui s'engage, les épées sortent du fourreau, la garde arrive, le commissaire est appelé et se tourmente à convaincre ce quidam colérique qu'on n'en était pas moins honnête homme pour ressembler à un Christ ; et le quidam de répondre au commis-

saire : « Monsieur, cela vous plaît à dire, vous n'avez pas vu celui de Brenet. » Et le mousquetaire de s'écrier : « Oh ! pardieu, vous y ressemblerez malgré vous. » Évidemment Brenet était un sot : quoique son modèle ressemblât comme deux gouttes d'eau à un homme d'une figure assez plate, il y avait peut-être dans ce pleutre un Christ caché ; il n'avait pas su l'y découvrir.

Moins nous aimons un art, plus nous lui demandons de nous étonner par des ressemblances particulières et saisissantes, par des détails dont le minutieux rendu nous fasse illusion. Un paysan, qui n'a pas assez d'éducation musicale pour comprendre Mozart, admirera comme un incomparable virtuose l'habile homme qui sait imiter à s'y méprendre le chant des oiseaux ou le grognement du porc. On peut avoir du génie et ne pas goûter tous les arts. Mme Sand adorait la musique autant que les fleurs, elle s'intéressait moins à la peinture. Un jour que nous l'avions accompagnée au Salon, M. Viardot et moi, elle nous chagrina par son indifférence ; elle ne regardait pas ou regardait sans voir. Mais en approchant d'un tableau de Fromentin qui représentait une vue de Venise, elle tressaillit, s'émut, et après l'avoir étudié avec la plus religieuse attention : « C'est singulier ! s'écria-t-elle, on m'en avait dit du mal. Ce tableau est admirable. Tenez plutôt, voilà une maison que j'ai habitée. » Elle avait revu sa

maison, elle était contente, elle n'en demandait pas davantage à la peinture; mais elle exigeait beaucoup plus des arts qu'elle aimait.

Ce que me doivent les arts, c'est ce qu'on peut appeler l'illusion intermittente. Il faut que tour à tour je m'abuse et me désabuse, je me laisse prendre et me reprenne, que je sois une dupe qui conserve assez de sang-froid pour juger son trompeur. La vue du Parthénon évoque à mes yeux l'image glorieuse de Pallas Athéné; elle m'apparaît dans toute la pompe de son culte, j'assiste à ses fêtes, à la procession des Panathénées, je me confonds dans la foule de ses dévots; l'instant d'après, je n'ai plus affaire qu'à Ictinus et à Phidias, et je leur demande des explications. Dans les arbres que me montre Théodore Rousseau, j'ai cru revoir les chênes qui un jour, à Barbizon, ont versé sur moi la fraîcheur de leur ombre; je reconnais ces absents, ils sont venus me trouver, je suis comme saisi de leur présence, après quoi je me dis : « Comment Rousseau faisait-il les siens? » Et je tâche de deviner les procédés du peintre. Je suis au concert; un pianiste polonais joue un *Nocturne* de Chopin et m'emporte dans le pays des souvenirs et des songes; j'en reviens pour comparer ce virtuose à d'autres que j'avais entendus et pour décider s'il les vaut. Je suis au théâtre, et ce qui se passe sur la scène m'émeut tour à tour comme une histoire réelle

ou m'intéresse comme l'imitation prestigieuse de quelque chose que je connais. Tout à l'heure j'ai vu Oreste en personne, et il m'a fait peur, et voilà que je bats des mains pour lui témoigner mon admiration et le récompenser d'avoir si bien tué sa mère. Les Athéniens en voulurent à Eschyle de leur avoir montré des Furies si réelles et si terribles que, frappées d'épouvante, des femmes avaient accouché dans le théâtre. Ce peuple d'artistes savait que l'illusion parfaite est la marque d'un art imparfait.

Deux espèces d'hommes ont peu de goût pour les arts. Ce sont d'abord les esprits positifs, occupés uniquement des faits et de leurs circonstances particulières. Il y avait eu, dans je ne sais quelle ville de France, un incendie où les séminaristes avaient fait la chaîne. Une vieille femme à qui on vantait leur zèle s'informa si, pour aller au feu, ils avaient retroussé leur soutane. Comme on ne pouvait l'en éclaircir, elle s'écria avec humeur : « On ne sait donc rien ! » Si cette femme avait eu envie de lire Homère et qu'on lui eût appris que, vraisemblablement, Hélène n'a jamais existé, elle eût bien vite renoncé à son projet. Comme les esprits positifs, les esprits abstraits, qui ne se plaisent que dans la région des idées pures, dédaignent les jouissances esthétiques. On demandait à un mathématicien, connu par ses travaux sur la mécanique céleste, s'il avait

observé une éclipse totale dont on parlait beaucoup. Il répondit : « La lune qui m'intéresse n'est pas celle que l'on voit. » Grand ennemi des abstractions, l'art ne s'intéresse qu'aux idées qui ont une forme, une couleur, des apparences sensibles, et à la lune qui se laisse voir.

V

DANS TOUS LES ARTS LES IMITATIONS SONT DES TRADUCTIONS QUI NOUS RÉVÈLENT ET LE CARACTÈRE DES CHOSES ET CELUI DE L'ARTISTE.

Il résulte de ce qui précède que chaque art est un système de signes, et que l'artiste étant moins occupé de reproduire les choses elles-mêmes que de rendre dans la langue spéciale qu'il parle les impressions qu'il a reçues, ses imitations sont des traductions. L'architecte traduit par des effets de lignes et des combinaisons d'ornements, dont la nature lui a fourni le premier modèle, l'idée qu'il se fait des occupations et des destinées humaines auxquelles il construit des abris. Le sculpteur traduit en marbre et en bronze notre chair périssable et l'esprit qui l'habite. Le peintre traduit par des formes et des couleurs les images que certains spectacles de la vie et du monde impriment dans une âme qui en est touchée. La mu-

sique et la poésie traduisent l'une par des sons, l'autre par des mots tout ce qui se passe dans l'intérieur de l'homme ou du moins tout ce qu'on en peut exprimer ou par des mots ou par des sons.

Il y a des traductions trop libres, où l'exactitude est sacrifiée à une fausse élégance; on les qualifie de belles infidèles. Il en est d'autres qui se piquent d'être littérales et qui sont des trahisons; on les a comparées fort justement à l'envers d'une tapisserie; ce sont de vilaines infidèles. Ce que nous demandons avant tout à un traducteur, c'est de se pénétrer à un tel point du génie de l'original qu'il nous le fasse sentir sans effort, et ce que nous cherchons en premier lieu dans une œuvre d'art, c'est la vérité ou du moins un certain genre de vérité. Si le chimiste s'intéresse aux éléments dont se composent les corps, le physicien aux forces et à leurs lois, le physiologiste aux lois de la vie, le philosophe à la loi générale d'où dérivent les lois particulières, le moraliste aux rapports qu'ont les actions humaines avec la science du bien et du mal, l'homme qui considère en artiste les choses de ce monde s'occupe moins de savoir comment elles sont faites que de se rendre un compte exact de l'action qu'elles exercent sur sa sensibilité. Or c'est par leur caractère que les choses nous affectent, et, partant, la première qualité d'une œuvre d'art est la vérité

du caractère. Si défectueuse qu'elle puisse être, une œuvre qui a du caractère nous paraît toujours intéressante ; celles qui en ont peu nous laissent froids, celles qui n'en ont point nous semblent nulles.

Que les artistes recourent à de certains procédés pour donner plus de netteté, plus de force, plus d'accent à l'expression du caractère, nous n'y trouverons pas à redire. Le premier et le plus usuel est la simplification. Qu'il s'agisse du monde extérieur ou de l'âme humaine, la nature est toujours copieuse, luxuriante et touffue. L'artiste s'en tient à l'essentiel, il retranche les accessoires inutiles, il émonde, il élague. Il a l'esprit de choix, il a l'esprit de sacrifice. On a dit avec raison que les détails superflus sont la vermine qui ronge les grands ouvrages. C'est pourquoi certaines esquisses de grands maîtres nous semblent supérieures à leurs tableaux ; le caractère s'y manifeste avec plus d'autorité et, pour ainsi dire, s'y montre à nu. C'est par la même raison que la sculpture égyptienne, dont la loi était de tout sacrifier au caractère, a ses dévots qui la préfèrent à toute autre. Ajoutez un seul détail à la tête d'épervier du dieu Phtah, au museau de chatte de la déesse Sekhet ou à la statue du scribe, et vous aurez amoindri l'effet.

Mais il n'est pas de règle absolue, l'esprit souffle où il veut, et la grâce sauve tout. Il y eut dans

l'histoire de l'art des époques bénies où, par une faveur du ciel, par une félicité d'inspiration, les fautes n'étaient que d'heureux péchés. Tels peintres du commencement de la Renaissance ne refusaient rien à la curiosité de leur pinceau; la nature nouvellement retrouvée enivrait leur cœur et leur génie, et ils multipliaient les accessoires pour le seul plaisir de peindre avec amour tout ce qu'ils voyaient. Voici dans une grande salle pavée de marbre une Vierge, qui, enveloppée d'un manteau rouge, les cheveux dénoués, tient l'enfant Jésus assis sur ses genoux et bénit de la main droite un donateur agenouillé. Au-dessus d'elle voltige un petit ange, qui lui apporte du ciel une couronne d'or, reluisante de pierreries. Par trois grandes baies en arcade, on aperçoit un jardin, des touffes de roses, de lis et de glaïeuls, des oiseaux, des paons qui se promènent, une terrasse crénelée où deux hommes causent ensemble : l'un s'appuie sur sa canne, l'autre, penché sur le parapet, regarde couler l'eau d'une rivière. Tous ces accessoires d'un goût exquis, précieux et charmant, d'un fini qui tient du prodige, n'ont aucun rapport avec le sujet, et pourtant le sujet y gagne. Le peintre n'a songé, semble-t-il, qu'à se satisfaire en les prodiguant, et il a réuni dans le même cadre deux tableaux qui n'ont rien de commun. Ici on se recueille et on rêve, là-bas on est tout entier au plaisir de vivre. Mais ce jardin fleuri,

dont les habitants demeurent étrangers à la fête sacrée qui se célèbre tout près d'eux, en accroît le mystère. Une vierge enfanta un dieu, un ange s'apprête à la couronner, et personne ne le sait, ni les fleurs, ni les paons, ni le soleil, ni les hommes qui regardent couler l'eau des fleuves.

Jean van Eyck, qui ne cherchait peut-être que la variété, a trouvé le contraste, et qu'on le cherche ou qu'on le rencontre, le contraste est un puissant moyen d'accentuer le caractère. « Voilà un château et un site qui me plaisent! s'écrie Duncan au moment d'entrer chez Macbeth, l'air m'y semble plus doux et plus parfumé qu'ailleurs. » Et Banquo lui fait remarquer d'innombrables nids d'hirondelles accrochés à toutes les saillies du mur. « Vous avez raison, dit-il à son roi; j'ai observé que partout où s'établit et multiplie l'oiseau qui annonce le printemps et hante les clochers, on respire un air délicieux. » Ainsi va la vie : tout à l'heure Duncan ne sera plus, ce manoir si heureusement situé exhalera une odeur de trahison et de crime, et les hirondelles continueront d'annoncer le printemps et d'apporter des mouches à leurs petits. Sous un ciel sombre se dresse une colline noire; on aperçoit au sommet le Christ crucifié entre deux larrons. La foule des curieux, accourue au spectacle de cette exécution, commence à s'écouler. Parmi les gens qui redescendent de la colline noire, il en est qui raison-

nent sur l'événement, il en est d'autres qui n'y pensent déjà plus : deux bons bourgeois, au teint vermeil et de figure joviale, se sont remis à causer de leurs petites affaires, et tournant le dos à la croix où expire la grande victime, ils semblent discuter à l'amiable les conditions d'un marché. C'est ainsi qu'un peintre de génie a exprimé l'effrayante solitude que l'indifférence du monde fait autour des grandes âmes et des grandes tragédies. C'est l'art des contrastes qui explique en partie la prodigieuse impression que produit l'intérieur de l'église Saint-Remi, dont les Rémois sont si fiers. Entrez-y par une des portes latérales, étudiez quelque temps l'architecture sobre, grave, austère de la nef, ses piliers romans massifs et trapus, la simplicité triste de ses lignes, puis retournez-vous, contemplez cette élégante et merveilleuse abside, dont les vitraux étincellent, ces guirlandes de roses aux éblouissantes couleurs : c'est comme une joie soudaine qui éclate sur un front sévère. En parcourant les bas côtés aux voûtes surbaissées, vous aviez cru errer dans les longues galeries d'un cloître, vous vous êtes souvenu que nous ne sommes que poussière, et vous vous sentiez un peu moine, et tout à coup vous voilà transporté dans le jardin des délices et des enchantements.

L'artiste simplifie le caractère des choses ou le renforce, l'accentue par des oppositions; on lui

permet aussi de l'exagérer. Après avoir dit que l'homme est né singe et copiste, le comte de Caylus ajoute « que l'une et l'autre de ces espèces charge toujours, et que la charge est une exagération qui dans les premiers temps a pu conduire au progrès ». L'artiste charge, mais pour d'autres raisons que le singe. Échauffé par la vive impression qu'il a reçue, il désire nous la communiquer tout entière, et comme il nous sait disposés à en rabattre, à nous défendre, il nous en dit trop pour nous faire sentir assez ; il ment au profit de la vérité.

L'exagération est naturelle au langage du cœur humain. Nous disons tous les jours qu'un homme se meurt d'ennui, ou que l'ambition lui brûle le sang, ou que l'espérance le grise, ou que le chagrin le dévore. Cet homme ne brûle pas, il n'est pas gris, ni dévoré, ni mourant, et cependant nous avons donné une idée exacte de son état, car lui-même se sent brûler ou mourir. Toutes les passions sont de grandes exagéreuses. Un sophiste grec du IIIe siècle écrivait à une belle cabaretière : « Tes yeux sont plus transparents que tes coupes et j'aperçois ton âme à travers. Qui fera le compte de tes grâces? Debout sur le seuil de ta porte, que de passants s'arrêtent subitement à ta vue! Que de gens affairés et pressés tu obliges d'entrer chez toi! Tu les appelles sans avoir besoin de parler. Moi tout le

premier, du plus loin que je te vois, la soif me prend, et je te demande à boire; mais je garde mon verre dans ma main, sans l'approcher de mes lèvres : il me semble que je te bois. » Voilà assurément des hyperboles; mais quel jeune homme n'en a dit autant à la première femme qu'il ait aimée? Je parle du temps où les jeunes gens étaient jeunes.

Nous n'avons jamais rencontré dans les chemins de ce monde, ni la colère d'Achille, traînant le cadavre d'Hector autour du tombeau de Patrocle, ni les extravagances d'Hamlet, dont on ne sait pas encore s'il était fou ou s'il feignait la folie. Mais l'histoire nous montre des emportés dont les violences nous rappellent les fureurs d'Achille, et nous avons dit de plus d'un rêveur détraqué : « Il est de la race d'Amlet. » Si Homère et Shakspeare n'avaient pas grossi leurs personnages en nous les faisant voir par le petit bout de la lunette, nous seraient-ils restés à jamais dans les yeux? Les images simplifiées et exagérées des objets réels sont des types ou des exemplaires. Les grammairiens nous rendent les règles sensibles par des passages d'auteurs bien choisis, clairs et frappants; nous ne pouvons plus penser à l'exemple sans nous rappeler la règle, ni à la règle sans nous souvenir de l'exemple. Il en va de même des images caractéristiques créées par un grand artiste; on ne revoit plus les choses sans penser à

lui. Lorsqu'en sortant du musée de Dresde, Goethe rentra dans l'échoppe du cordonnier qui le logeait, il eut un saisissement : il croyait voir un Van Ostade.

Ce n'est pas seulement le caractère et le secret des choses qui se manifeste à nous dans une œuvre d'art, c'est aussi le caractère de l'artiste. Il ne peut imiter sans traduire, ni traduire sans interpréter, et l'interprétation est un travail de la pensée où le moi se révèle. C'est une prétention puérile de vouloir que le peintre ou le poète reproduise les choses telles qu'elles sont, sans y mettre du sien ; autant vaudrait lui demander de sortir de sa peau et d'entrer dans la vôtre.

Il n'est pas nécessaire d'avoir lu Kant, pour savoir que chacun de nous voit par ses yeux, que chacun de nous imprime à ses perceptions la forme de son esprit, qu'il y a quelque chose de nous dans la plus fugitive de nos sensations, à plus forte raison dans tous nos jugements. Une charrette vient d'accrocher un landau : interrogez trois témoins de l'accident, chacun aura sa façon de le conter parce que chacun l'a vu à sa façon. C'est là ce qui rend si difficiles la tâche de l'historien et les enquêtes contradictoires auxquelles il se livre pour démêler le vrai dans la diversité des témoignages. Et quelle défiance ne doit-il pas avoir de lui-même ! Mais il aura beau se surveiller se contraindre, il se mettra toujours dans ses récits. Les miroirs concaves amplifient les di-

mensions naturelles des objets, les miroirs convexes les rapetissent. Si limpide qu'il soit, l'esprit d'un homme n'est jamais un miroir tout à fait plan. Certains historiens sont portés à agrandir les événements en cherchant de grandes causes aux petits effets, d'autres les amoindrissent en expliquant tout par de petites causes. Les uns et les autres peuvent avoir raison, car dans les affaires humaines, le petit se mêle partout au grand, et selon la disposition du tempérament et de l'humeur, tel épisode historique peut fournir au poète un sujet de comédie ou la matière d'un drame, d'une tragédie, d'une épopée.

Dis-moi ce que tu aimes et comment tu l'aimes, et je te dirai ce que tu vois dans le monde. Les réalités étant infiniment complexes, nous y cherchons, nous y trouvons ce qui nous intéresse et nous attire. Il n'est guère de compositeurs qui n'aient mis l'amour en musique; chacun lui a donné la couleur de son âme. Faites faire votre portrait par trois peintres d'un égal talent; ces portraits vous ressembleront, sans se ressembler beaucoup entre eux. C'est que dans tout homme il y a plus d'un homme, et que les trois peintres auront fait chacun son choix, dicté par d'irrésistibles sympathies. Tout talent a sa racine dans une préférence de l'âme, secrète ou avouée, et les préférences de l'artiste agissent sur sa vision comme sur les procédés qu'il emploie pour rendre

ce qu'il voit. Pourquoi Rembrandt exagère-t-il la gradation de la lumière, s'appliquant ainsi à donner aux objets et le relief et le mystère d'une apparition nocturne? Pourquoi fra Angelico a-t-il le goût des passages insensibles et se fait-il un devoir comme un plaisir d'adoucir les ombres terrestres dans la représentation des sujets sacrés? Rembrandt était un de ces violents que réjouissent les batailles; ce qui l'intéressait par-dessus tout, c'était la lutte du soleil et des ténèbres et les victoires laborieuses d'une âme se manifestant au travers d'une épaisse enveloppe, qu'elle transforme à sa ressemblance et dont elle glorifie la laideur. Fra Giovanni da Fiesole sentait au fond de sa conscience une paix divine dont la douceur se se répandait sur les choses. Ce mystique ne savait pas bien où finissait le ciel, où la terre commençait. Dans toute créature comme dans lui-même, il voyait la première ébauche d'un esprit céleste se préparant ici-bas à sa bienheureuse destinée, et un ange ne peut projeter qu'une ombre légère, qui jamais ne fait tache. Dans l'œuvre de Rembrandt, le monde nous apparaît comme une caverne où le jour se bat corps à corps avec la nuit et lui fait violence; dans l'œuvre de fra Angelico, c'est un paradis commencé, et le paradis est un endroit où la lumière est comme chez elle, une maison dont elle fait les honneurs à tout venant.

Les images créées par les arts nous révèlent à la

fois le caractère des choses et la personnalité de l'artiste. Dans toute œuvre d'art, il y a une vérité de nature qui est un bien commun, et un homme qui l'a cherchée et qui ne ressemble qu'à lui-même.

VI

TROISIÈME CARACTÈRE COMMUN A TOUS LES ARTS : LE PLAISIR ESTHÉTIQUE S'ADRESSANT A L'HOMME TOUT ENTIER, ILS DOIVENT PARLER A LA FOIS A NOS SENS, A NOTRE AME ET A NOTRE RAISON. — L'ÉLÉMENT DÉCORATIF DANS L'ART. — LES SENTIMENTS DE REFLET ET LES OMBRES DE PASSIONS. — LA RAISON SE RÉVÉLANT DANS L'HARMONIE.

Pour que notre définition de l'œuvre d'art soit complète, il faut ajouter quelque chose à ce que j'ai dit du plaisir esthétique. Ce qui le distingue de tous nos autres plaisirs, c'est qu'il est le seul qui s'adresse à l'homme tout entier, à nos yeux ou à nos oreilles comme à notre âme, à notre raison comme à nos sens.

Bien que l'homme ait conscience de l'unité de son être, il passe sa vie dans les séparations et les partages, et il est rare que nous nous mettions tout entiers dans ce que nous faisons. Chacun de nous a sa passion maîtresse à laquelle il ne fait que de courtes infidélités ; chacun de nous a ses occupations favorites, et quand il en change, c'est

comme un voyage rapide dans un pays étranger et lointain. L'homme tout plongé dans les sens n'a que faire de son âme; pour contenter son amour-propre en relevant ses plaisirs, il tâche, il est vrai, d'y mêler un peu d'esprit; mais dans l'extase des bonheurs suprêmes, on ne pense plus, et les voluptés aiguës sont toujours bêtes. Le mystique, dans ses élévations, se détache du monde et des créatures; ses sens ne sont pour lui que de dangereux tentateurs, son corps est une prison d'où il est heureux de s'échapper. Le philosophe, le mathématicien, à qui les abstractions procurent leurs meilleures joies, méprisent leur chair et leur sang, à moins qu'ils ne disent, comme ce grand savant qui se laissa surprendre à la porte d'une maison suspecte : « Que voulez-vous ? il faut bien faire quelque chose pour l'autre ». Le plaisir esthétique est comme une trêve du Seigneur dans nos divisions intestines; il suspend ces querelles, et, quelle que soit la partie de nous-mêmes que nous prenions en pitié, il a raison de nos injustes mépris. Les jouissances que les arts donnent aux sens, les émotions qu'ils procurent à l'âme sont d'une espèce si noble que l'esprit en veut avoir sa part. L'homme sensitif, l'homme sensible, l'homme pensant s'unissent alors, se confondent, par leurs surfaces du moins, et l'unité est rétablie. Dans le plaisir esthétique, l'autre et lui ne font plus qu'un homme.

Et d'abord il y a dans tous les chefs-d'œuvre de l'art quelque chose qui flatte les sens, qui charme les yeux ou séduit et enchante l'oreille. Il faut que le travail surpasse la matière, il faut aussi que l'étoffe soit belle et par le choix et par l'apprêt. Que devient la magie du chant si la voix est sourde, maigre ou sèche, et si elle est accompagnée par des violons de village? Tous les arts ont leurs artifices de parure, leur partie décorative. Les Grecs, que nous considérons toujours comme les maîtres du style pur et sobre, étaient aussi des maîtres dans ce style magnifique qui donne beaucoup à la joie ou à l'étonnement des sens. Nous ne pouvons juger que par conjecture de l'effet que produisaient leurs temples polychromes et leur statuaire chryséléphantine. Mais nous savons que le colossal Jupiter d'Olympie avait un manteau d'or et des yeux en pierres précieuses, que son corps était d'ivoire, que cet ivoire était peint, que le peintre Panænus avait beaucoup travaillé pour Phidias. Nous pouvons être assurés qu'un peuple si artiste joignait la discrétion du goût à l'amour de la magnificence, et que ses dieux n'ont jamais ressemblé à de fastueuses idoles. Mais il pensait que l'art est destiné à nous donner des fêtes, et qu'il n'y a pas de fêtes sans décor.

La poésie est le plus spiritualiste des arts, puisque la matière même dont elle est faite est une création de l'esprit, la chair de sa chair, et

que les lois du langage sont les lois mêmes de la pensée. Elle ne serait pas un art si, les mots étant formés de sons, elle n'était comme une musique parlée, suppléant au chant qui lui manque par la cadence, l'accent, la variété des inflexions et des coupes, les mouvements accélérés ou ralentis, les repos, les retours et les chutes, et selon qu'elle s'exprime en vers ou en prose, par la mesure ou par le nombre. Poèmes, contes et discours sont faits pour être récités, et quand on les lit, on se les récite à soi-même, car la lecture est une récitation mentale. Toute langue a sa musique, conforme à son génie, et comme, en vertu du commerce étroit et continuel qu'ont nos sens les uns avec les autres, on peut peindre avec des sons, toute langue a son coloris naturel, sa palette dont certaines teintes lui sont propres. Ce sont les grands poètes eux-mêmes qui se chargent de faire dire à cette musique tout ce qu'elle peut dire, ce sont eux qui enrichissent cette palette, en multiplient, en dégradent, en nuancent les couleurs. L'art, si différent qu'il soit de l'industrie, ne peut se passer de son secours ; les métiers lui sont nécessaires pour apprêter ses matériaux ou pour lui fabriquer ses outils. La plus belle des industries est celle qui donne à un idiome la suprême façon et l'accommode à tous les besoins de la poésie. Mais si les grands poètes des premiers âges n'y avaient mis la main, s'ils n'avaient cor-

rigé eux-mêmes les défectuosités de leur instrument, leur parole aurait trahi leur pensée.

C'est Homère ou les homérides qui ont créé la langue composite de l'épopée grecque. Dante se demanda quelque temps s'il n'écrirait pas *la Divine comédie* en latin, tant les dialectes italiens lui semblaient ingrats et peu propres au noble usage qu'il en voulait faire. Pour son bonheur comme pour le nôtre, à peine eut-il composé ses premiers hexamètres, il se ravisa, et, renonçant à jouer d'une lyre dont les secrets étaient perdus, il transforma le méchant rebec qu'il méprisait en une viole à sept cordes, à laquelle il fit rendre des sons que le monde n'avait pas encore entendus. Parmi nos poètes du moyen âge, parmi la foule de ces trouvères qui fournissaient toute l'Europe de sujets romantiques et d'inventions heureuses, aucun n'eut assez de génie pour embellir sa langue. Leur parler fruste, sans mélodie et sans éclat, était une musique grise, dont la monotonie et la rudesse ne pouvaient agréer qu'à des oreilles barbares. Le poète n'est un artiste qu'à la condition d'être un charmeur.

Mais poètes, architectes, peintres ou musiciens, les grands artistes savent que, comme il est de l'essence du plaisir esthétique de rétablir en nous cette harmonie de l'être humain que la vie dérange si souvent, il faut que, dans l'œuvre d'art, tout se tienne, tout s'assortisse, tout concoure. Elle

est destinée à nous représenter quelque chose et tout doit être subordonné à la vérité de cette représentation. C'est ainsi que les plus grands coloristes, les Véronèse, les Delacroix, ont employé les magnificences de leur palette non seulement à réjouir nos yeux, mais à renforcer l'expression de de leurs tableaux. Plus riches ou plus sobres, selon les cas, les ornements doivent toujours concorder avec le caractère du sujet, qui souvent n'en veut pas d'autre que cette belle simplicité que nous admirons dans certains effets de la nature. C'est un décor qu'une glace où les contours des objets se reflètent avec une surprenante netteté.

L'art doit des sensations à nos sens, il doit des émotions à notre âme, et c'est là surtout qu'il se révèle magicien. Avec quelque fidélité qu'il représente les choses, ses copies font sur nous une autre impression que les choses elles-mêmes. Il nous montre des objets insignifiants, et nous croyons y découvrir un sens. Il fait apparaître devant nous des figures que nous avons rencontrées plus d'une fois dans le monde; nous les reconnaissons et pourtant nous les trouvons changées : les unes nous plaisaient, elles nous plaisent autrement, les autres nous répugnaient, et elles nous amusent. Il évoque à nos yeux des fantômes, et nous les prenons au sérieux sans avoir envie de les fuir, ou des monstres, et dans l'aversion qu'ils nous inspirent, il y a quelque chose qui nous agrée. Il

nous donne des frissons d'épouvante, et nous sommes charmés d'avoir peur ; il a même la puissance de nous arracher des larmes, et nous sommes heureux de pleurer. En un mot, il excite en nous toutes les passions que nous avons pu ressentir dans la vie réelle, et les plus violentes, les plus douloureuses de ces passions ne nous causent aucune souffrance. Elles ne nous blessent pas, elles ne nous déchirent pas ; elles sont devenues inoffensives. Elles ressemblent à des serpents sans venin, avec lesquels on peut jouer, à des abeilles sans aiguillon, dont nous pouvons recueillir le miel sans qu'elles nous piquent.

Martin disait à Candide que l'homme est né pour vivre dans les convulsions de l'inquiétude ou dans la léthargie de l'ennui. Il exagérait ; tout est gradué dans la vie de l'âme comme dans la nature, et il y a beaucoup de degrés intermédiaires entre la léthargie et les convulsions. Mais il faut accorder à Martin que l'homme n'échappe à l'ennui que par ses passions, que c'est par elles qu'il se sent vivre et qu'il n'en est aucune qui ne soit accompagnée d'inquiétude, aucune qui ne soit une douleur commencée. Le désir et l'aversion sont les passions mères d'où dérivent toutes les autres, et soit que notre âme éprouve des mouvements d'approche ou de recul, elle ne peut trouver son repos que dans l'anéantissement de ce qu'elle cherche ou de ce qu'elle fuit. Si la haine

n'est contente que lorsqu'elle a tué, l'amour a lui-même des instincts destructeurs. Si heureux qu'il soit, il lui manque toujours quelque chose, car il ne peut jamais s'unir à ce qu'il aime autant et aussi longtemps qu'il le voudrait, et il compare avec tristesse l'infinité de son désir à l'insuffisance de sa possession. Tout homme vraiment épris a souhaité, dans le paroxysme de sa fièvre, d'anéantir la créature qu'il adore et d'accomplir son rêve d'union parfaite en l'assimilant à sa substance comme le chien s'unit en la mangeant à la moelle de l'os qu'on jette à sa faim.

Nos passions sont des puissances désordonnées, orageuses, violentes et tyranniques, s'arrogeant un droit de souveraineté sur le monde, elles trouveraient naturel d'en bouleverser les lois pour se satisfaire. Toutes nos inquiétudes, tous nos troubles nous viennent de la contradiction inhérente à notre moi, qui, étant à la fois le plus compréhensif et le plus particulier de tous les êtres, se croit le centre de l'univers, où il tient si peu de place, et verrait sans étonnement les autres moi se sacrifier à son bonheur; mais, comme ils ont tous les mêmes prétentions, il est difficile de les accorder. Nous tenons infiniment à notre chère et méprisable personne, cause de nos éternelles misères, et nous éprouvons pourtant comme un sentiment de délivrance quand nous réussissons à l'oublier. Nous pouvons nous en délivrer par le

renoncement chrétien ou bouddhique, ou par la philosophie, qui nous apprend à soumettre nos passions à notre raison. Ce sont là des remèdes héroïques. Nous avons à notre disposition un autre moyen plus commode de nous oublier et de nous calmer : c'est la sympathie ou la faculté précieuse que nous possédons de sortir de nous-mêmes et de nous sentir vivre, agir et pâtir dans les autres. L'indifférence, c'est la mort ; la passion, c'est le désordre ; la sympathie me met en société avec la passion des autres sans m'associer à ses désordres : j'éprouve ce qu'ils éprouvent, et le plaisir ou la peine que j'en ressens ne va jamais jusqu'à l'excès, pourvu toutefois qu'ils ne me soient pas si chers qu'ils fassent en quelque sorte partie de ma personne, car alors je ne serai plus sympathique, je souffrirai pour mon compte.

« Lorsque les vents tourmentent les grandes eaux, a dit le poète latin, il est doux de contempler du rivage un navire en danger. » Pourquoi ? parce que nous aimons les émotions qui, n'ayant rien d'excessif, remuent nos nerfs sans les affoler, et agitant notre âme sans troubler la lucidité de notre esprit, deviennent pour nous un sujet d'observation, un spectacle, de telle sorte que nous pouvons tout à la fois sentir et contempler. Que parmi les passagers de ce navire en péril, il y en ait un qui nous tienne de près, c'en est fait de notre spectacle, nous nous sentons nous-mêmes

en détresse; dans les grandes angoisses, nous avons un nuage sur les yeux et nous n'entendons plus que les battemetns précipités de notre cœur. Mais s'il n'y a rien dans ce naufrage qui me touche jusqu'au fond de l'âme, s'il ne m'inspire pas une de ces grandes pitiés qui sont des déchirements et peuvent devenir des supplices, je me permettrai d'en savourer l'horreur.

La sympathie étend notre être en nous faisant vivre de la vie des autres, et du même coup elle nous fait ressentir des terreurs, des haines, des amours, des joies, des tristesses, qui ont perdu leur vivacité meurtrière. Le son s'est adouci en se répercutant, l'ardeur de la lumière s'est amortie en se réfléchissant. Ces passions de reflet ressemblent trait pour trait à nos passions personnelles, à cela près qu'elles ne nous causent aucun malaise. Ce sont des panthères apprivoisées que nous caressons impunément : elles ont rentré leurs griffes, et leurs dents qu'elles nous montrent ne nous font plus peur, nous savons qu'elles ne mordent pas.

Mais ces passions de reflet, nous pouvons les éprouver sans entrer en communication avec les autres. A de certaines heures, nous parvenons à nous détacher assez de nous-mêmes pour nous dédoubler, pour nous diviser en deux moi, et l'un de ces moi regarde l'autre comme un étranger qui lui plaît. Nous devenons alors des spectateurs

sympathiques de notre propre vie. Si violentes que soient les émotions qui ont pu remuer et tourmenter notre cœur, nous n'en sentons plus que le contre-coup; ce sont les émotions d'un autre, nous les partageons, mais elles ne nous troublent plus. Nos désespoirs se tournent en mélancolie, nos haines ne sont plus âpres, nos désirs ont émoussé leur pointe, nos fureurs sont des orages dont le grondement nous charme. Un vieillard n'est jamais plus heureux que dans ces heures occupées et tranquilles où, se remémorant tout ce qu'il a fait, tout ce qu'il a souffert, il en renouvelle en lui l'impression, et où sa vie lui apparaît comme un songe qu'il a rêvé. Un amoureux ne possède complètement sa maîtresse que dans ces moments trop courts où, la fièvre du désir étant tombée, ses sens calmés lui permettent de penser à ses joies passées plus qu'à celles qu'il espère : en apercevant cette créature d'un jour qui est sa proie et son tourment, il lui semble qu'elle a échangé sa beauté éphémère contre les grâces ineffaçables d'un souvenir immortel, et il croit voir venir à lui une chère image, le délicieux et adoré fantôme de l'amour.

Or c'est là précisément la disposition d'esprit habituelle à l'artiste et dans laquelle nous nous trouvons nous-mêmes devant une œuvre d'art, si nous en savons jouir en la prenant pour ce qu'elle est. L'artiste est le plus sympathisant des

hommes; il se met en communication avec le monde entier, et non seulement avec nos âmes, mais avec l'âme des choses. Une heureuse rencontre de lignes, un accident de lumière, l'ombre d'un nuage courant sur un champ de blé, le bourdonnement d'un insecte, un ruisseau invisible qui pleure au fond d'un ravin, tout lui parle, tout fait vibrer ses nerfs. Telle scène très ordinaire de la vie humaine laisse dans ses yeux une image qui y restera et dont un jour il fera peut-être quelque chose. Il faut moins encore pour le toucher au vif. Delacroix ne fut jamais plus ému que le jour où, se disposant à monter dans un cabriolet peint en jaune serin, il s'avisa que ce jaune produisait du violet dans les ombres : ce qui venait de se passer dans la portière de ce fiacre était pour lui tout un événement. Mais l'artiste, dont les nerfs sont si prompts à s'ébranler, est aussi le plus réfléchi des hommes ; son ardente sensibilité est toujours contemplative, et aussi longtemps du moins qu'il s'occupe de son art, il n'a pas les passions qui détruisent et qui tuent. La fleur qu'il admire, il n'est pas tenté de s'unir à elle en la mettant à sa boutonnière ; il a mêlé sa vie à la sienne, il se sent végéter et fleurir avec cette fleur, et pour la récompenser du plaisir qu'elle lui fait, il voudrait la rendre immortelle. Si la sensibilité de l'artiste était moins vive, il ne réussirait pas à animer ses sujets ; s'il était moins contemplatif,

sa pensée serait trouble et il n'en démêlerait pas les confusions. Un pâté peint par Chardin a un air de vie, ou tout au moins il a l'air d'exister. Pendant que Chardin le peignait, il en était amoureux ; mais sa passion n'était pas cet amour charnel qui voudrait manger ce qu'il aime. Ce pâté le ravissait par sa forme et sa couleur, et nous pouvons, sans rougir, être amoureux de l'image à la fois si nette et si émue qu'il nous en présente. Toute image où Chardin a mis sa marque mérite d'être aimée ; ce n'est pas le pâté que j'aime, c'est Chardin.

L'artiste nous fait sentir ce qu'il a senti. Comme il possède le don de sympathie dans une plus large mesure que le commun des hommes, il agrandit leur univers en les intéressant à des copies dont les originaux pouvaient leur sembler insignifiants ; mais d'autre part, étant assez maître de lui-même pour tempérer tous les mouvements de son âme, il peut leur offrir les spectacles les plus émouvants sans que leur émotion aille jusqu'à la souffrance. Le cœur de cet interprète de la nature est un miroir qui nous renvoie tout ce qu'il a reçu ; mais c'est un miroir magique, où les objets se réfléchissent et se peignent non tels que le vulgaire les voit, mais tels qu'il faut les voir pour qu'ils méritent d'être vus. Ces imaginations puissantes et réglées commandent à la nôtre, la maîtrisent, la gouvernent, et tour à tour l'excitent ou la mo-

dèrent, et nous sommes d'autant plus disposés à subir leur loi qu'elles ont, au même degré, l'art de toucher l'esprit et de séduire les sens par leurs irrésistibles sortilèges.

Supprimer nos passions, c'est faire de notre âme un lieu de silence, de mort. Pour m'affranchir de leur tyrannie et de leurs cruautés, sans cesser de vivre, il faut que je les remplace par des passions plus douces, il faut que mon cœur change d'amour ou plutôt de façon d'aimer. C'est ainsi qu'il convient d'entendre la mystérieuse théorie de la *purgation* de l'âme par les arts, dont on a tant raisonné et déraisonné. Dans ses humeurs noires, Saül faisait venir David et sa harpe, et David en jouait, et Saül se sentait soulagé ; le mauvais esprit s'était retiré de lui. « Quand une mère, dit Platon, pour apaiser les cris de son nourrisson agité ou malade, le berce dans ses bras ou lui chante des chansons de nourrice, ce n'est pas du silence ni du repos qu'elle lui apporte, c'est du mouvement et du bruit, et pourtant elle le calme. » Il ajoute que les guérisseurs de possédés traitaient leurs malades par la même méthode, qu'ils les délivraient de leurs fureurs convulsives par des airs de flûte, par des danses. Le mouvement réglé du dehors dominait peu à peu le mouvement sauvage et désordonné du dedans ; la frénésie, ajustant malgré elle ses transports à la mesure et à la cadence d'un air, se convertissait par degrés

en une passion rythmée, et l'âme s'étonnait d'aimer sa souffrance, à laquelle se mêlait une douceur secrète.

L'art est un excitant tout à la fois et un calmant, un anesthésique comme il n'y en a point, qui nous laisse notre sensibilité et nous ôte le pouvoir de souffrir, en émoussant l'acuité douloureuse de nos sensations. Par sa grandeur et son mystère, la nef d'une cathédrale gothique peut exalter le sentiment religieux, elle ne conseillera jamais aucun acte de fanatisme à ceux qui savent la regarder. Dans ces temps barbares où les Grecs, à peine dégrossis, n'avaient pas d'autres images de dévotion que les figurines de bois qu'ils appelaient des ξόανα, idoles grimaçantes ou monstrueuses, le sang humain rougissait les autels. Mais quand l'art se chargea de leur montrer leurs dieux, ils sentirent l'horreur de leur crime et inventèrent des légendes pour le justifier. Les divinités façonnées par la main d'un grand sculpteur inspirent à leurs dévots le dégoût des pratiques sanguinaires, des folies noires et cruelles. Les marbres d'un Phidias ou d'un Praxitèle répandent autour d'eux la sérénité de l'Olympe, ils semblent dire : « Contemplez-nous, c'est la meilleure manière de nous adorer. »

Les grands artistes nous communiquent leur sensibilité contemplative. Qu'une personne qui croit aux esprits soit condamnée à coucher dans

une maison où l'on prétend que des morts reviennent, il pourra survenir tel incident qui la glace d'épouvante et la rende malade à mourir. Qu'elle me raconte son effroyable aventure et qu'elle ait le don de conter, je croirai voir son revenant, et ma peur me plaira. Mon plaisir s'augmente encore et s'embellit lorsqu'un grand poète me transporte par une nuit sombre sur la terrasse du château d'Elseneur et y fait apparaître le spectre d'un roi assassiné. Il n'a rien épargné, rien négligé pour accroître mon émotion, il a multiplié les circonstances, il a dit tout ce qu'il fallait dire. Mais le coq vient de chanter, le fantôme s'est évanoui, et Horatio s'écrie : « Regardez là-bas, du côté de l'Orient; vêtu de son manteau roux, le matin s'avance sur la crête des collines, les pieds dans la rosée. » Je ne sens plus, je regarde et je rêve. Si l'artiste sait son métier, terreurs et attendrissements, tout me délecte. Qui ne plaindrait Iphigénie? Mais sa voix sonne à mon oreille et à mon cœur comme une musique; cette grande infortune me touche et ma pitié est un enchantement. Plus extraordinaire, peut-être, est le charme que jette sur nous le poète comique. Vous fuyez les sots comme une peste; vous les trouvez incommodes, fâcheux, et vous craignez que leur maladie ne se prenne; vous avez souhaité mille fois d'avoir des ailes pour leur échapper. Les sots que nous montre

la comédie ressemblent beaucoup à ceux que vous vous plaignez de trop connaître, et ils nous plaisent tant que, loin de les fuir, nous courons les chercher. Tout à l'heure Euripide ou Racine enchantait notre tristesse; Molière enchante notre ennui et nous en fait une source de joie.

Tels sont les effets bienfaisants et la magie de l'art : mettant à profit la faculté que nous avons de vivre de la vie des autres et de nous intéresser même à de pures apparences, il nous soustrait pour quelque temps à la tyrannie de notre moi et de nos passions égoïstes, qu'il remplace par des émotions qui sont des plaisirs et quelquefois des voluptés. Les affections de notre âme participant toujours de la nature des objets qui les inspirent, et les réalités de l'art n'étant que des images ou des simulacres de réalité, les passions que ces images excitent en nous ne peuvent être que des ombres de passions. Ces ombres ne sont point livides, pâles, ou ténébreuses comme celles qui errent sur les bords du Styx ou habitent les prairies mornes que décore à regret le triste asphodèle. Vivantes, colorées, lumineuses, faites à la ressemblance de nos passions réelles, dont elles ne diffèrent que par la légèreté divine qui est l'heureux privilège des ombres, elles ne nous pèsent jamais. Elles mettent notre esprit en fête ; leurs murmures et leurs soupirs sont des chants, leurs mouvements onduleux sont des danses ;

elles remplissent notre maison de leur bruit et de leur joie, après quoi le coq chante, ces fantômes s'évanouissent comme une fumée, et rendus à nous-mêmes, à nos affaires, à nos intérêts, à nos prétentions, à nos soucis, nous retombons sous l'empire des passions qui pèsent, des inquiétudes qui rongent, des tristesses qui oppriment, des pitiés qui serrent le cœur, des amours qui brûlent le sang et des plaisirs incomplets qu'il faut acheter par des peines.

Notre raison, qui, toujours en guerre avec nos passions, nous reproche souvent nos émotions naturelles comme d'absurdes faiblesses, ne trouve rien à redire à celles que l'art nous donne. Elle aime tout ce qui est impersonnel et tout ce qui est réglé. Elle s'associe à nos plaisirs, quand elle y découvre de l'arrangement, de la conduite, quelque chose d'ordonné et de suivi ; les mouvements de notre âme les plus vifs ne lui déplaisent point pourvu que la musique y préside et que nous dansions en mesure. L'artiste lui a donné des gages, il n'a rien fait sans sa participation ; car si l'œuvre d'art est une œuvre de sentiment, elle est aussi une combinaison de l'esprit. Dionysos, dieu de la vigne et de la poésie dramatique, ne s'enivrait jamais de son vin, et dans ses plus grands excès, il avait jusqu'au bout toute sa tête de dieu. On sait qu'à Delphes, durant trois mois, il remplaçait Apollon et que,

confident des destins, lisant dans le passé et dans l'avenir des âmes, il rendait d'infaillibles oracles. S'il s'amusait à voir trébucher et délirer son vieux Silène, ses vrais favoris étaient ses poètes à qui il demande de porter le vin aussi bien que lui, de conserver toujours toute la lucidité de leur pensée et d'être les voyants de l'ivresse.

Peu de joies sont comparables à celle de l'artiste quand il découvre qu'une impression qu'il a reçue est féconde, qu'elle est grosse d'une œuvre d'art. Si l'événement justifie son espérance, si l'enfant vient à terme, il s'écrie, comme Abraham : « Que le Très-Haut soit à jamais béni ! Un fils m'est né. » S'il se laissait aller, il confierait son secret à tous ses voisins, à tous les passants, au premier venu ; mais il craint les accidents et les voleurs. Il garde pour lui cet enfant du mystère, et avec quel soin il l'élève, il le couve ! Un miracle s'est opéré ; il est à la fois père et mère, son sang vient de se changer en lait, et ce qu'il y a de meilleur en lui ne sert plus qu'à la nourriture de cette autre vie qui lui est aussi chère que la sienne. Je n'en dis pas assez : aucune mère n'a pour son nourrisson autant de prévenances, d'attentions, d'anxieuse sollicitude que l'artiste pour son sujet.

Tout ce qu'il voit, tout ce qu'il entend, tout ce qu'il apprend, tout ce qui lui arrive, les moindres circonstances de sa vie et de ses rencontres,

ses méditations, ses rêveries, ses lectures, il n'est rien dont il ne le fasse profiter. C'est le centre de ses pensées, l'idée fixe qui absorbe toutes les autres, son éternel et unique souci. Les plus grands intérêts de ce monde lui paraissent des bagatelles, des vétilles, en comparaison de son affaire à lui, et il se persuaderait facilement que, des étoiles jusqu'aux hommes et aux plantes, l'univers n'a été créé que pour fournir des canevas au poète, des données à l'architecte ou des motifs au musicien.

Mais, à quelque temps de là, ce rêveur échauffé devient un autre homme. Il a commencé d'exécuter, il s'occupe d'ébaucher son œuvre, et désormais il se défie de ses entraînements, de sa fièvre et de ses nerfs. Il s'applique à rasseoir son esprit, à calmer son pouls. Il réfléchit, il raisonne, il combine, il calcule. Quel que soit son sujet, il doit l'accommoder aux lois de son art, et si chaque art a sa logique propre, ses règles particulières, une loi qui leur est commune à tous veut que toute œuvre soit composée, c'est-à-dire qu'elle forme un ensemble, que la contexture en soit à la fois naturelle et savante, que les parties soient bien distribuées, les lignes bien agencées, les masses bien pondérées, qu'il y ait de la convenance dans les détails et dans les ornements. Cela suppose une grande application et un long travail de l'esprit. « Eh quoi ! improviser !

écrivait Delacroix, c'est-à-dire ébaucher et finir en même temps, contenter l'imagination et la réflexion du même jet, de la même haleine, ce serait, pour un mortel, parler la langue des dieux comme sa langue de tous les jours ! Connaît-on bien ce que le talent a de ressources pour cacher ses efforts ?... Tout au plus, ce qu'on pourrait appeler improvisation, chez le peintre, serait la fougue de l'exécution sans retouches ni repentirs ; mais sans l'ébauche savante et calculée en vue de l'achèvement définitif, ce tour de force serait impossible au plus fougueux des peintres. C'est dans la conception de l'ensemble, dès les premiers linéaments du tableau, que s'est exercée la plus puissante des facultés de l'artiste, c'est là qu'il a vraiment travaillé. »

Pour mener à bonne fin une œuvre d'art, il faut le concours d'un fou et d'un sage. L'un, qui vit d'impressions, voudrait faire passer dans son œuvre tout ce qu'il a vu ou cru voir dans la nature, tout ce qu'il a senti, tout ce qui a touché son cœur et l'a fait rêver. L'autre examine, discute, choisit, accepte ou refuse. C'est le fou qui propose, c'est le sage qui dispose. Mais que cette sagesse est dure à pratiquer ! Les propositions des fous sont quelquefois si séduisantes ! Les entretiens de l'artiste avec la nature ressemblent beaucoup à ceux qu'avait saint François d'Assise avec son dieu. « L'amour que je te porte, dit l'artiste, m'a

blessé au cœur. Je languis et n'ai point de relâche, je me consume comme la cire au feu. Qui pourrait m'en vouloir si je ressemble à un homme qu'un songe travaille ou dont l'ivresse a troublé le cerveau? — Toi qui m'aimes, répond la nature, apprends à dompter ton cœur sous une discipline sévère. Il n'y a pas de vertu sans ordre, et puisque tu désires tant me trouver, il faut que la vertu soit avec toi. Je veux qu'en m'aimant tu m'apportes un amour ordonné. L'arbre se juge à ses fruits et il n'y a de beauté que dans l'ordre. — Mais toi-même, reprend l'artiste, tu as souvent un air de folie. Tu te plais dans les beaux désordres, tu nous étonnes et nous confonds par ta magnificence, par tes profusions, par tes prodigalités insensées, par tes fantaisies sans règle et sans mesure. — Il y a de l'ordre dans mon désordre, lui dit-elle, toutes les choses que tu vois, je les ai créées avec nombre et mesure, et je les ai toutes ordonnées à leur fin. Au fond de mes apparentes folies, il y a des règles secrètes et une raison souveraine qui aime à se cacher. Toi qui m'aimes, mets l'ordre dans ton amour. »

L'œuvre d'art est le produit d'une imagination gouvernée par la raison. L'artiste a dompté son cœur, il s'est imposé des retranchements, des sacrifices, et il n'a rien laissé à l'aventure : les hasards mêmes de son inspiration servent à un dessein et ressemblent à des événements prédestinés.

Dès lors, le plaisir esthétique est complet ; comme les sens, comme l'âme, l'esprit y peut participer. Découvrant dans l'œuvre qui nous plaît et nous émeut une harmonie qui n'est que l'ordre rendu sensible, notre raison se réjouit d'y trouver quelque chose qui lui ressemble. Elle sait gré à ces miroirs magiques, où toutes les choses de ce monde aiment à se réfléchir, de lui montrer aussi son visage. Elle dit à l'artiste : « Vas en paix, les dieux sont contents. »

VII

DÉFINITION DE L'ŒUVRE D'ART ET QUESTION QUI SE POSE : NOTRE IMAGINATION NE POURRAIT-ELLE TROUVER DANS SON COMMERCE DIRECT AVEC LA NATURE LES JOUISSANCES QU'ELLE DEMANDE A L'ART ?

Nous avons cherché une définition de l'art qui convînt également à l'architecture, à la statuaire, à la peinture, à la musique, à la danse, à la poésie et aux oratorios comme à la comédie, à une épopée comme à une nature morte, à une cathédrale comme à une chanson. Toute œuvre d'art, pouvons-nous dire en nous résumant, est une image composée et harmonieuse, dont la nature ou la vie humaine a fourni l'original, dans laquelle il y a tout ensemble plus et moins que dans le modèle, et qui nous plaît également

et par la réalité que nous y trouvons et par celle qui lui manque.

Mais ici une question se pose. C'est à la nature que l'artiste emprunte ses modèles, c'est la nature qui lui fournit ses inspirations, et la nature nous appartient autant qu'à lui ; elle est à tout le monde et à notre service comme au sien. Que ne faisons-nous comme l'artiste et qu'avons-nous besoin de son secours? Nous avons tous une imagination ; fût-elle beaucoup moins forte, moins riche ou moins réglée que la sienne, elle a du moins l'avantage de nous toucher de plus près, d'avoir toujours vécu avec nous dans un commerce très familier ; elle connaît nos goûts, notre secret, et mieux que cette étrangère, elle sait ce qui nous convient ; à quoi tient-il que nous ne l'employions à nous créer des images qui nous plaisent et auxquelles nous donnerons de l'harmonie en nous laissant gouverner par la raison? N'est-ce pas d'ailleurs ce que nous faisons tous les jours et ce qu'on peut appeler l'art naturel? Nombre d'hommes qui ne sauraient ni bâtir, ni peindre ni sculpter, ni composer un opéra, ni écrire un quatrain, ont des yeux de peintre ou de sculpteur, des oreilles de musicien, des sensations et un cœur de poète. Ils ne peuvent exprimer ce qu'ils sentent, mais les joies muettes sont peut-être les plus douces et les plus profondes. Quiconque n'a jamais éprouvé des émo-

tions d'artiste devant certains spectacles de la nature et du monde, de l'histoire et de la vie, restera froid comme un marbre en présence des chefs-d'œuvre de l'art ; quiconque est incapable de se procurer lui-même des plaisirs esthétiques par la contemplation des réalités sera toujours insensible aux plus belles créations du génie et leur dira : « Sonate, que me veux-tu ? »

Quelque façon que donne aux choses l'imagination de l'artiste, nous pouvons en faire autant et, comme lui, les accommoder à notre goût. A vrai dire, nos joies seront solitaires et cachées; personne ne les connaîtra, nous n'en ferons part à personne, mais jouit-on pour les autres? Voulons-nous savourer la douceur des passions apaisées, nous n'avons qu'à revivre notre vie, nos premières amours, nos espérances déçues, nos colères d'autrefois. Le souvenir est, comme l'art, un filtre qui clarifie l'eau du torrent et la rend saine et agréable à boire. Voilà un vieux paysan voûté, cassé, peut-être infirme, qui, après avoir mangé sa soupe et au moment d'aller dormir, croit relire toute son histoire dans les cendres de son feu qui se meurt. Ainsi que Moïse du haut de sa montagne, il voit se dérouler sous ses yeux tout son passé, tout son destin. Il se remémore la maison paternelle, les privations et les ripailles de son enfance, les convoitises et les rêves de sa jeunesse, telle noce où il se grisa,

la voix nasillarde de la cloche qui sonna pour son mariage, les travaux de son âge mûr, ses difficultés, ses altercations avec sa femme, la vache qu'il perdit et le cheval qui lui fut volé, un de ses fils mort à vingt ans et la bonne aubaine qui abrégea son deuil, la mauvaise fortune combattue, les accidents, les occasions, ses marchés de dupe et ses prospérités, tout ce qui plut dans son écuelle. Ce ne sont pas ses chagrins qu'il a le moins de plaisir à se remettre en l'esprit, car il peut dire : — « Nonobstant, j'ai vécu, » — et les chagrins dont on se souvient et dont on ne souffre plus sont légers comme des ombres. C'est un tableau que cet homme vient de peindre; qu'a-t-il besoin d'en voir? C'est un roman qu'il vient de se raconter; qu'a-t-il besoin d'en lire? Voyez plutôt, sa pipe s'est éteinte, et il ne s'en doute pas.

C'est assez de son imagination naturelle pour fournir à un vieux laboureur la quantité assez restreinte d'images que son esprit consomme bon an mal an; mais exercez, cultivez la vôtre, et tous les genres d'images et de jouissances que les arts peuvent vous offrir, vous vous flatterez peut-être de vous les procurer sans leur secours. Il suffit d'un effet de lumière et d'une fenêtre encadrée par un rosier grimpant pour donner de l'architecture à une chaumine. Il suffit d'un rayon de soleil pour transformer en paysage le

site le plus ingrat, pour égayer sa tristesse et faire fleurir son désert. Vous avez des yeux; pourquoi mettre un artiste entre la nature et vous? Les impressions les plus directes sont les meilleures, et les choses valent toujours mieux dans leur source. N'est-il pas doux d'y boire à même?

« Je ne vais plus au théâtre, disait un diplomate; la toile de fond, la grimace des comédiens et le rouge des actrices m'ennuient. Pour m'amuser, je n'ai qu'à regarder autour de moi. Tant de gens se chargent obligeamment de me donner la comédie, sans compter que je me la donne quelquefois à moi-même! » En sortant du Salon ou même du musée du Louvre, n'est-ce pas une joie de se retrouver dans le monde réel, de voir des arbres qui ont vraiment trois dimensions, des feuilles qui bougent, des bêtes qui remuent et de l'eau qui coule? Regardez une jolie femme avec des yeux d'artiste, comme une peinture ou une statue vivante. Les statues qui vivent ont un charme pénétrant que n'ont pas les autres; on n'en est pas amoureux, on les admire, mais on se souvient d'avoir aimé, et quand la vigne est en fleur, le vin travaille dans les celliers. Promenez-vous dans la campagne par une belle soirée de printemps. Selon l'humeur dont vous serez, le chant alterné de deux rossignols qui se répondent dans l'obscurité d'un bois

vous remuera jusqu'au plus profond de votre être, et vous croirez que cette musique, fraîche comme une rosée, a la vertu de rajeunir le monde et les cœurs. Ou bien voulez-vous rêver, allez vous asseoir au bord d'une eau courante, laissez-vous bercer longtemps par son murmure, et vous arriverez par degrés à cet état délicieux où l'on se sent vivre sans en être bien sûr, et où l'univers n'est plus qu'une grande image contemplée par l'ombre d'un moi.

Si, livrés à nous-mêmes, nous pouvons goûter des plaisirs esthétiques qui, semble-t-il, ne nous laissent rien à désirer, à quoi servent les arts? à quel besoin répondent-ils? par quelle nécessité de l'esprit humain furent-ils créés? C'est une question que nous ne pouvons résoudre sans avoir, au préalable, étudié de plus près notre imagination, ses lois, ses habitudes, ses procédés, comment elle se comporte dans son commerce journalier avec le monde, comment elle s'y prend pour travailler sur la nature et pour se former ces images intérieures qui souvent la ravissent plus que toute œuvre d'art, mais dont souvent aussi l'insuffisance l'étonne et la chagrine. Il faut qu'elle nous raconte ce qu'elle trouve dans les réalités et ce qui lui gâte ses découvertes, qu'elle nous dise ses joies et ses dégoûts, ses félicités, ses mécomptes et ses misères.

DEUXIÈME PARTIE

L'IMAGINATION, SES LOIS, SES MÉTHODES, SES JOIES DANS SON COMMERCE AVEC LA NATURE

VIII

LE DOUBLE TRAVAIL DE L'IMAGINATION RÉDUISANT LES OBJETS SENSIBLES A LEUR FORME PURE ET DONNANT UNE FORME SENSIBLE AUX IDÉES ABSTRAITES. VÉRITÉ RELATIVE DES IMAGES ; LEURS VARIATIONS, LEURS ASSOCIATIONS PASSAGÈRES OU DURABLES.

C'est une vérité triviale que les fonctions diverses de notre esprit ne sont pas des facultés particulières et distinctes, qu'il n'y a pas en nous une sensibilité, une mémoire, un jugement, une raison ; que le même moi tour à tour perçoit, s'émeut, se souvient, pense ou raisonne, et le plus souvent, fait tout cela à la fois. Mais si l'on devait s'interdire tous les abus de langage, on ne parlerait plus. Nous savons depuis longtemps que le soleil ne tourne pas autour de la terre, et nous

continuons de dire qu'il se lève et qu'il se couche. Pourvu qu'on s'entende, il n'y a pas grand inconvénient à parler de nos facultés comme d'organes différents et séparés. Il y en a moins encore à traiter notre imagination comme une personne. Choses inanimées ou êtres abstraits, elle personnifie tout : c'est son habitude et son plaisir, et nous ne l'empêcherons jamais de se personnifier elle-même.

Une erreur beaucoup plus grave est de la considérer comme une faculté spéciale à certains hommes, comme un superflu, un luxe dont nous n'avons que faire dans notre vie de tous les jours, ou aussi de ne voir en elle qu'une puissance dangereuse, décevante, cause de tous nos troubles et de tous nos désordres. Assurément, elle nous fait faire beaucoup de folies ; mais il faut la comparer au levain : qu'il aigrisse trop, le pain sera malfaisant ; n'en mettez pas, ce ne sera plus du pain. Les fantaisies déréglées gâtent tout, dérangent tout ; mais s'il n'y avait pas en nous ce ferment secret et toujours actif que nous appelons l'imagination, notre pâte ne lèverait pas et nos perceptions, qui demeureraient confuses, les abstractions de notre esprit, qui resteraient informes et inertes, ne pourraient plus servir à la nourriture de notre vie. Cette fonction de notre moi étant absolument nécessaire au jeu normal et journalier de notre existence, un homme inca-

pable de rien imaginer serait inférieur au chien, au lièvre, aux rossignols, dont Buffon disait « qu'ils rêvent, et d'un rêve de rossignol, et qu'on les entend, dans leur sommeil, gazouiller à demi-voix et chanter tout bas ». Nous sommes tous des êtres fatalement imaginatifs, et les hommes ne diffèrent les uns des autres que par le caractère de leur imagination et l'usage qu'ils en font. Ceux qui se qualifient eux-mêmes avec orgueil d'esprits positifs la méprisent et la décrient : ils ont celle qui fait souffrir, ils n'ont pas celle qui rend heureux.

Qu'est-ce donc que l'imagination ? Selon Littré, ce serait « la faculté de voir en quelque sorte les objets qui ne sont plus sous nos yeux ». Cette définition est bien incomplète. Nous n'avons pas seulement la faculté de revoir en imagination les choses absentes, nous pouvons les respirer, les flairer, les ouïr, les toucher. Je songe à des plaines de neige, et j'en sens la fraîcheur ; je pense aux ardeurs du Sahara, et pendant que j'y pense, j'ai chaud. Il ne tient qu'à un gourmand de se représenter si vivement le goût et le parfum d'une truffe que l'eau lui en vienne à la bouche. J'ai connu un vieux musicien allemand qui avait de grands chagrins domestiques et qui s'en consolait en lisant le soir, dans son lit, des partitions d'opéras. Ces notes gravées chantaient : il entendait distinctement la *prima donna*, le ténor, les

frémissements des violons, les hautbois, les flûtes, l'éclatante fanfare des cuivres, et tour à tour il frissonnait de plaisir ou pleurait d'admiration. Si nous ne pouvions nous représenter les sons par des images, quelle pâture les aveugles-nés donneraient-ils à leur imagination? Pour eux, la beauté d'une femme, c'est sa voix, et quand l'amour s'en mêle, la douceur de cette voix les accompagne partout. Voici des vers d'aveugle-né :

> Éclat vibrant, note touchante,
> Son timbre en moi vint se graver;
> Elle me plut... elle m'enchante!
> Tous ses attraits me font rêver...
>
> Cette voix que j'adore absente
> Et dont l'écho suit tous mes pas,
> Je la voudrais toujours présente,
> Car l'écho ne m'en suffit pas (1).

Nous avons le pouvoir de renouveler par des images toutes nos perceptions, que ce soient nos yeux ou nos oreilles, l'odorat, le goût ou le toucher qui nous les ait fournies. Mais ces images, d'où nous viennent-elles? Notre imagination les avait créées au préalable en travaillant et façonnant les choses à sa mode, et c'est là son principal office.

Nous nous distinguons de tous les animaux

(1) *Chants et légende de l'aveugle*, par Edgar Guilbeau, professeur d'histoire à l'Institution nationale des jeunes aveugles. Paris, 1891.

par l'étendue de nos curiosités, par l'intérêt que
nous prenons à ce qui se passe autour de nous,
à tous les accidents divers de cette grande machine qu'on appelle le monde. En notre qualité
d'êtres pensants, nous nous intéressons aux
genres, aux espèces, et nous tâchons de nous en
faire une idée précise : en tant qu'êtres sensitifs,
nous sommes curieux des individus et nous cherchons à nous représenter nettement ce que leur
caractère a d'original et de marqué. Tel objet
nous plaît ou nous déplaît, nous attire ou nous
répugne, nous étonne, nous charme ou nous
effraie. Il nous devient intéressant, et, devenus
attentifs, nous nous appliquons à l'étudier, non
comme des savants qui recherchent le pourquoi
des choses, mais comme des observateurs qui aiment à se rendre compte de leurs impressions.
Si simple qu'il soit, cet objet est le composé d'une
foule de détails ; c'est une confusion à démêler.
Parmi ces détails, les uns nous semblent insignifiants : ce sont des quantités négligeables, et nous
avons bientôt fait de les éliminer. D'autres nous
paraissent caractéristiques : nous les retenons,
nous les combinons, nous en formons un tout,
qui est une image. Si, comme il arrive souvent,
ce travail d'analyse et de synthèse est rapide, hâtif,
presque instantané, l'image ne sera qu'une ébauche ; mais, esquisse ou tableau, elle sera toujours
le sommaire, le résumé de l'objet réduit à sa

forme, c'est-à-dire à l'ensemble des qualités par lesquelles il fait sur nous une impression particulière.

Pour le minéralogiste, l'or est le plus malléable, le plus ductile de tous les métaux, le plus pesant après le platine; il a la plus grande affinité pour le mercure et il est dissous par l'acide hydro-chloro-azotique; pour l'imagination, c'est un corps lourd, d'un jaune luisant, dont l'éclat fascine et qui joue un grand rôle dans les affaires humaines. Pour le botaniste, la rose est la fleur d'un genre type de la grande famille des plantes dicotylédones et polypétales qu'on appelle les Rosacées, et le caractère principal de cette fleur est d'avoir des pistils inadhérents, insérés sur toute la paroi interne du tube du calice. Pour le premier venu, une rose est une fleur qui dit aux yeux et à l'odorat ce qu'aucune autre ne peut leur dire. La rose du botaniste est une idée ; la rose de tout le monde est une image, et le botaniste a sur tout le monde le même genre de supériorité qu'a une idée sur une image ; mais une image a le mérite de procurer au commun des hommes des plaisirs abondants et faciles que ne donnent pas les idées.

Non seulement nous aimons à nous faire des représentations abrégées et sommaires des objets sensibles; par un penchant naturel, fatal, nous donnons une forme sensible à nos idées les plus

abstraites et il se fait dans notre esprit une transmutation incessante d'idées en images. Quand notre imagination s'exerce sur les choses extérieures, elle les simplifie ; elle n'en garde que l'essentiel et fait abstraction du reste. Par un procédé inverse, quand elle travaille sur nos idées, elle les particularise. Le triangle idéal est une figure qui a trois angles et trois côtés, et c'est tout ; mais il m'est difficile de raisonner sur le triangle sans m'en faire une image qui me le montre, et aussitôt il se détermine ; celui que je vois est rectiligne ou sphérique, rectangle, isocèle, équilatéral ou scalène ; ce n'est plus le triangle, c'est un triangle. Assurément, la plus abstraite de toutes nos idées est celle de l'infini ou de l'être pur. Dans tous les temps, les hommes ont senti le besoin d'imaginer l'infini ; que de formes diverses et particulières ne lui ont-ils pas données ! Roland se le représentait comme un seigneur féodal, et, avant de mourir, il lui tendit son gant. Tel courtisan du grand roi le considérait comme un souverain de l'univers qui ne pouvait être qu'un Louis XIV amplifié, sans péché et sans faiblesse, et peut-être avait-il de la peine à le voir sans perruque. Ce qui chagrine le plus les nègres convertis est qu'ils se font un devoir de se figurer Dieu comme un blanc. Peut-il avoir une autre couleur que le missionnaire qui le prêche ? Si pieux qu'ils soient, il sera pour eux l'éternel étranger.

On a qualifié d'imagination passive celle qui consiste à retenir une impression des objets; on l'oppose à l'imagination active de l'artiste, qui arrange et combine. Notre imagination n'est jamais passive; pour nous faire une image des choses, il faut que nous y discernions un tout et des parties, et le rapport de ces parties entre elles et avec le tout; il faut, en un mot, que nous composions l'objet, et ce travail, bien que l'habitude nous l'ait rendu plus facile, ne laisse pas de nous coûter quelque effort. Il ne suffit point d'avoir des oreilles pour se plaire au chant du merle, ni d'avoir des yeux pour admirer une rose. Toute forme qui nous plaît ou nous intéresse a été dégagée par nous d'une multiplicité de détails, et partant est une création de notre âme secondée par la nature. Que je devienne passif, que mon âme, fatiguée ou distraite, refuse son concours à mes sens, je continue de voir les mêmes objets, des arbres, des rochers, des nuages, la terre et le ciel; mais le tableau s'est évanoui : cette plaine et ces collines, dépouillées de leur prestige, attendent que le magicien se réveille de son assoupissement et renouvelle le charme, et ce magicien, c'est moi. Supposez un homme absolument dénué d'imagination; il pourra faire le tour du monde sans y rencontrer ni un paysage, ni une jolie femme.

Les choses étant toujours plus compliquées que

l'image que nous nous en formons, le même objet peut nous en fournir plusieurs fort différentes; tout dépend de la façon de les mettre en perspective et du point de vue où l'on se place. Un planteur, un philanthrope, un peintre visitent ensemble un marché aux esclaves. Ils y voient un beau noir, robuste, bien constitué, mais qui semble sujet à des absences d'esprit : il rêve à la case où il est né et qu'il ne reverra plus. Le planteur lui trouve la figure d'un bon outil, le philanthrope la figure d'un grand malheur, et le peintre se dit : Quel admirable modèle! Ce même peintre a cru trouver, dans un moulin bien situé et encadré de fraîches verdures, un intéressant sujet de tableau. Il en a fait, à quelques jours d'intervalle, deux croquis. Dans le premier, il avait tout subordonné à la roue, qui lui semblait l'âme de la maison. Dans le second, la roue n'est plus qu'un accessoire. C'est que, la veille, passant par là, il a vu la meunière, qui est une belle blonde, se pencher à sa fenêtre. De ce moment, cette fenêtre est devenue l'objet principal, le centre autour duquel tout gravite. L'intérêt s'est déplacé, ce moulin n'est plus pour lui qu'un endroit habité par une belle meunière, et il le montrera tel qu'il l'a vu. Nous ressemblons tous à ce peintre. De quoi qu'il s'agisse, selon que la meunière est laide ou jolie, les moulins ont pour nous un autre visage.

Notre imagination est la plus subjective de nos

facultés; elle a son caractère, qui est le nôtre, et, comme l'artiste se met dans son œuvre, nous nous mettons dans nos images. Elles varient avec le tour et les habitudes de notre esprit : il y a des yeux, semble-t-il, qui amplifient, qui agrandissent les objets; il en est qui voient tout en petit et que rien n'étonne; que, l'un après l'autre, un optimiste et un pessimiste vous peignent le monde tel qu'il se réfléchit dans leur cerveau, vous aurez peine à croire qu'ils habitent le même univers. Elles varient selon les goûts et les occupations. Prêtres, juges d'instruction, soldats, commerçants, instituteurs, chaque état a ses images professionnelles. Si les têtes devenaient transparentes et que vous pussiez comparer entre eux les portraits divers de la même femme se dessinant à la silhouette dans l'imagination de sa couturière, de son coiffeur, de l'avocat qui plaide son procès, de son médecin, de son confesseur et de son amant, vous seriez frappé de leur dissemblance et croiriez avoir affaire à six femmes différentes.

Les images varient encore selon les tempéraments : il y a des cœurs éternellement jeunes, dont les impressions ne se défraîchissent jamais et à qui les choses sont toujours nouvelles; il y a des sensibilités promptes à se refroidir, à s'user; il y a des raffinés qui renoncent à se satisfaire : tout leur paraît égal, et, comme le disait celui des orateurs sacrés qui a le mieux connu les passions,

« ils courent à un plaisir au sortir d'une pompe lugubre, et voient des mêmes yeux ou un cadavre hideux ou la créature qui les captive ». Elles varient surtout selon les âges. Le jardin où s'est ébattue notre enfance nous semblait un monde; nous l'avons revu avec des yeux d'homme; que son immensité nous paraît petite!

Tel vieillard n'a plus la force de se créer des images nouvelles, et ses anciennes images, ayant conservé toute leur vivacité et leur couleur, lui font illusion. Il se persuade que le présent ne vaut pas le passé, que le monde est en décadence. Un vieux poète espagnol se plaignait que tout avait dégénéré; que, dans sa jeunesse, les jambes des danseuses étaient plus légères, les taureaux plus vaillants. Il n'aurait dû se plaindre que de lui-même et de son imagination affaiblie, émoussée. Mais à mesure que nos jours déclinent, la mémoire s'affaiblit à son tour et les images d'autrefois pâlissent, s'effacent. On ne se livre plus alors à des comparaisons chagrines; présent, passé, tout se noie dans le gris, et il ne reste plus qu'à se dire avec l'*Ecclésiaste* que tous les fleuves vont à la mer, que ce qui a été sera, que la vie est un recommencement perpétuel, qu'il n'y a rien de nouveau sous le soleil, et que s'il est un temps de naître, il est un temps de mourir. Ce temps est venu, car l'indifférence, c'est la mort. Heureux les hommes qui meurent tout entiers! Ceux-là con-

servent jusqu'à la fin et le pouvoir d'imaginer et la mémoire toujours vivante de leurs premières impressions. Mêlant leurs souvenirs à tout ce qui peut leur arriver encore, ils les font servir à l'embellissement de leur arrière-saison. Ils ont dans la tête comme un riche magasin de décors, et, quelque pièce qui se joue dans leur âme, le théâtre n'est jamais nu.

Nouvelles ou anciennes, nos images forment entre elles des associations passagères ou durables, dont les effets sont quelquefois bizarres. Elles reflètent, déteignent les unes sur les autres, marient et assortissent leurs couleurs. On vous a présenté l'autre jour un étranger, avec qui vous avez échangé trois mots ; sa figure vous a paru très ordinaire. On vous raconte sa vie, qui est un roman. En le revoyant, il vous semble que ce visage ordinaire est devenu subitement fort expressif ; vous lisez une histoire dans les yeux de cet homme, vous le voyez à travers son roman. Au siècle dernier, un Anglais, qui avait visité la Valteline, disait à son retour : « Je ne conçois pas que Richelieu ait dépensé tant d'hommes et d'argent pour empêcher ce pays de devenir espagnol. Il est tout petit, et je n'en donnerais pas mille livres sterling. » Lord Chesterfield citait ce mot comme un exemple de mémorable étourderie. « Ce triple sot, disait-il, aurait dû savoir que la Valteline étant la seule voie par où l'Espagne pût communiquer avec les

possessions de l'Autriche dans le Tyrol, Richelieu ne devait rien épargner pour l'en chasser à jamais. S'il l'avait su, ce petit pays lui aurait paru fort remarquable. » Chesterfield pensait avec raison que les jugements de notre esprit, transformés en images, influent sur nos impressions sensibles, et que les imaginations savantes ont des jouissances que ne connaissent pas les ignorants. Un badaud, qui avait fait une partie de plaisir à Montlhéry et déjeuné au pied de la tour, disait : « Eh! oui, voilà une ruine bien située, mais qui, après tout, ressemble à beaucoup d'autres. » S'il avait connu l'histoire de cette tour, il lui aurait trouvé un air de brigand féodal, il l'aurait vue à travers les exploits de File-Étoupe.

Telles de nos images, quoique fort dissemblables, s'unissent si étroitement ensemble que nous ne pouvons plus les disjoindre. A peine l'une se présente à notre esprit, l'autre apparaît à sa suite, comme une mouche accompagnant sa frégate. Vous vous êtes foulé le pied en traversant une prairie bordée d'acacias en fleur, qui embaumaient l'air. Toutes les fois que vous pensez à votre foulure, vous croyez respirer l'odeur des acacias fleuris, et vous ne pouvez respirer cette odeur sans vous rappeler votre accident. Une femme avait pris la fièvre typhoïde à Naples, où elle passait l'hiver. Elle faillit en mourir. Au premier printemps, dès qu'elle fut transportable, on l'emmena à Sorrente,

et dans ce pays délicieux, de jour en jour, elle se sentit ressusciter. Aujourd'hui encore, elle assure qu'elle consentirait volontiers à ravoir sa fièvre pour ravoir sa convalescence. Voulez-vous lui être agréable? Parlez-lui d'affections typhoïdes : son visage s'illumine, elle revoit Sorrente.

Enfin il est des images qui prennent sur nous tant d'empire qu'elles réduisent toutes les autres à l'état de simples accessoires. Violentes, impérieuses, tyranniques, elles s'emparent à ce point de notre âme que, privés de notre liberté de choix, nous ne pouvons plus nous occuper que d'elles seules et que tout nous les montre. Comme l'olive absorbe le sel, comme l'éponge absorbe l'eau, elles absorbent toute notre vie. Elles se mêlent à toutes nos perceptions; quelles qu'elles soient, nous les retrouvons, malgré nous, dans tout objet qui frappe nos sens, et le monde n'est plus à nos yeux que l'image d'une image. Dans les transports de sa passion, l'homme ne voit dans l'univers que ce qu'il hait ou ce qu'il aime. « Je te porte partout avec moi dans le filet de mes yeux, a dit un Grec malade d'amour. A peine me suis-je assis sur le rivage de la mer, tu émerges du sein des flots. Si je traverse une pelouse, tu surgis du milieu des fleurs. Quand je contemple le ciel étoilé, ce ne sont pas les astres, c'est toi qui m'éclaires. Quand je marche le long d'un fleuve, par je ne sais quel enchantement il disparaît soudain, et tu coules à

pleins bords dans son lit. » Ici la rêverie confine à l'hallucination. L'image qui nous possède se substitue aux objets eux-mêmes, et nous sommes la dupe de notre fantôme. Toute passion violente est le début d'une folie.

IX

L'IMAGINATION OPÉRANT SOUS LES ORDRES DE NOS PASSIONS OU DE NOTRE PENSÉE ET L'IMAGINATION LIBRE OU ESTHÉTIQUE. — PENCHANT DE L'IMAGINATION ESTHÉTIQUE A NOUS ASSIMILER AUX CHOSES OU A LES TRANSFORMER A NOTRE RESSEMBLANCE. — SES PROCÉDÉS, SA LOGIQUE, SA FAÇON DE TRAVAILLER QUI EST UN JEU.

Comme une image épurée, travaillée par la réflexion, tient le milieu entre l'idée claire et nette qu'un homme qui pense se fait des choses et les perceptions confuses dont se contente un enfant, on peut dire, en employant le langage de la vieille psychologie, que notre imagination est une faculté intermédiaire entre notre sensibilité et notre raison, qu'elle les relie l'une à l'autre et nous permet tantôt de raisonner sur nos sensations, tantôt de voir et d'entendre nos pensées. Si nous n'avions pas le pouvoir d'imaginer, nos perceptions ne se transformeraient plus en idées, et nos idées, supposé que nous en eussions encore, n'auraient plus guère d'action sur notre vie.

Ce sont nos images qui le plus souvent déci-

dent de notre conduite, de nos sentiments, du choix de notre carrière, de nos antipathies et de nos amitiés, de la façon dont nous comprenons nos intérêts. Que de projets et d'entreprises, que de mariages et de divorces, que d'actes de lâcheté ou de courage, que de dévouements et de scélératesses s'expliquent par leurs suggestions secrètes! Le raisonnement et le calcul sont des méthodes plus sûres, mais plus compliquées, plus laborieuses; une image, peut-on dire, est une voie abrégée de persuasion, et les procédés expéditifs nous conviennent; la vie est si courte et les passions courent d'un pas si pressé! Ce sont des images qui ont inspiré à Napoléon ses plus grandes pensées, ses coups de génie et de profonde politique; ce furent des images aussi qui le précipitèrent dans les neiges de la Russie, et, après l'avoir ramené de l'île d'Elbe, l'envoyèrent mourir à Sainte-Hélène. Supprimez les images, il n'y aura plus guère dans ce monde d'avares et de prodigues, d'ambitieux et d'intrigants, d'hommes de plaisir et d'hommes d'affaires; mais peut-être aussi n'y aura-t-il plus de sages. Entrez dans le cabinet d'un ministre, d'un agent de change, dans une étude d'avoué, de notaire, d'huissier, vous trouverez partout des imaginations qui fermentent, se travaillent, s'industrient ou se méprennent. L'homme le plus positif de la terre emploie une partie de ses journées à se créer des

images, à les comparer, à les combiner, une partie de ses nuits à les revoir en songe, et la faculté qu'il a de juger des choses sur leurs apparences fait, selon les cas, l'heur ou le malheur de son destin. Qui que nous soyons, notre vie est une imagerie perpétuelle.

D'habitude, l'imagination est en état de vasselage. Elle travaille sous les ordres de notre sensibilité ou de notre entendement. Nos passions, nos intérêts, nos désirs, nos espérances, nos craintes, nos affections, nos pensées la prennent à leur service et la chargent de leur fournir des représentations vives et colorées des objets qui les occupent. Elle fait ce qu'on lui dit de faire, et, selon les ordres qu'on lui donne, elle est, comme les génies des contes arabes, un serviteur utile ou dangereux, une puissance bienfaisante ou funeste.

Nous lui devons de grands bonheurs, nous lui devons aussi de grands ennuis. Elle prolonge indéfiniment la durée de nos félicités et par des jouissances anticipées et par les délices du souvenir. C'est elle qui a inventé tous les petits bonheurs; elle a l'art de faire quelque chose avec rien. Elle arracha un cri de tendresse à Rousseau en lui montrant une pervenche qui lui rappelait la plus douce saison de sa vie, les caresses d'une voix argentine et les cheveux blonds qu'il avait aimés. Si les liards sont plus amis de la joie que

les louis, si les petites filles s'amusent plus longtemps d'une poupée de trois sous que des princesses en porcelaine articulées et parlantes, c'est à elle qu'en revient la gloire. Tous nos bonheurs négatifs sont son ouvrage; elle adoucit nos chagrins en nous représentant sous des couleurs noires les maux dont nous ne souffrons pas. Mais souvent aussi elle gâte nos plaisirs par l'image exagérée et décevante qu'elle nous en avait tracée d'avance. « C'est singulier, disait le grand physicien Ampère à son fils, en le retrouvant après une longue absence, c'est singulier, j'avais cru que je serais plus content de te revoir. » Si elle embellit nos espérances, exalte nos joies, mêle un peu de gloire à nos occupations les plus obscures, elle accroît nos terreurs, aigrit nos ambitions, exaspère nos rancunes. Massillon parle de pécheurs blanchis par les années, qui se rappellent avec complaisance les amusements de leur jeunesse « et font revivre par l'erreur de l'imagination tout ce que l'âge et les temps leur ont ôté. » Il en est d'autres dont elle éternise les dégoûts ou les remords. Enfers et paradis, elle a tout vu et nous fait tout voir; mais il faut convenir qu'elle s'entend mieux à faire hurler les démons qu'à faire chanter les séraphins, et que lorsqu'elle nous peint la béatitude des élus, le bonheur parfait qu'elle nous propose ressemble un peu au parfait ennui.

Elle travaille tour à tour à nous rendre heureux ou malheureux, et tour à tour elle prête son efficace et ardente assistance à nos vices ou à nos vertus. On a dit « que l'amour est l'étoffe de la nature brodée par l'imagination »; on peut en dire autant de la plupart de nos sentiments. Le caractère de nos passions est déterminé par celui des images qui les accompagnent, et si nous savions ce qu'un homme imagine quand il aime et quand il hait, nous saurions exactemen ce que vaut cet homme. Caligula, Néron, Domi tien, avaient le don de se représenter fortement les choses, saint François d'Assise, saint Vincent de Paul, ne l'avaient pas moins; c'est grâce à leurs images que les uns ont eu le génie de la des truction et les autres le génie de la pauvret volontaire et de la pitié.

Si, en exaltant leur sensibilité, l'imagination porte les hommes à excéder les bornes de la nature soit dans le bien, soit dans le mal, quand elle se met au service de notre entendement, elle l'aide à trouver la vérité qu'il cherche et souvent aussi à la manquer. On chasse mal avec un chien mal dressé, mais on ne chasse pas sans chien. Tout acte de connaissance est précédé d'un acte d'imagination. Comme le disait Voltaire, avant d'inventer une machine, il faut commencer par se peindre nettement dans l'esprit sa figure, ses propriétés ou ses effets, et il y avait beaucoup

d'images dans l'esprit d'Archimède. Sans imagination, un médecin ne pourrait lire dans le corps d'un malade, un politique n'aurait pas le sentiment vif et précis des situations, un naturaliste ne recevrait pas l'impression profonde des objets et n'aurait aucune vue d'ensemble, un historien serait incapable de reconstruire une âme, de pénétrer le secret d'une destinée. Dans les sciences mathématiques elles-mêmes, les images sont nécessaires. Les grandes découvertes sont presque toujours la justification ou la correction d'une hypothèse, et on ne suppose pas sans imaginer. On va à l'erreur par la vérité, on va à la vérité par l'erreur. S'il avait été moins imaginatif, Darwin ne se serait jamais trompé, mais il n'aurait rien découvert. Si Képler ne s'était fait une conception mystique et imagée de l'harmonie et de la musique des sphères célestes, s'il n'avait cru à l'astrologie comme à Pythagore, il n'eût jamais cherché ses fameuses lois, ni conquis l'immortalité; mais s'il a laissé à Newton la gloire de trouver le principe de l'attraction universelle, c'est peut-être la faute de ses visions, qui, après lui avoir montré le chemin, l'ont égaré.

Au surplus, ceux qui accusent notre imagination de nous tromper plus souvent qu'elle ne nous éclaire se plaignent en pure perte; ils ne réussiront jamais à fermer cette grande fabrique d'images qui est en nous. C'est par une loi, par

une nécessité de notre nature que nous revêtons d'une forme et la matière opaque de nos perceptions et la matière subtile de nos idées. Jéhovah a bien pu défendre à son peuple de se tailler aucun simulacre des choses qui sont dans les cieux, sur la terre ou dans les eaux; mais pouvait-il lui interdire de s'en faire des images intérieures ? Il semble qu'en bannissant les arts du temple, les réformateurs du xvi° siècle aient voulu empêcher les fidèles d'imaginer leur Dieu, et pourtant ils leur recommandaient de réciter sans cesse l'oraison dominicale, de répéter chaque jour : « Notre père qui es aux cieux, que ton règne vienne! » Dans ces dix mots, il y a trois images, et il faut beaucoup d'imagination pour se représenter l'être infini comme un père qui est un roi et qui habite le ciel. Certains athées sont aussi inconséquents que les réformateurs : ils prêtent un visage déplaisant à un Dieu qui n'est pas et ils lui disent des injures. Par une égale inconséquence, les raisonneurs moroses qui déclament contre l'imagination en parlent comme d'une magicienne qui nous abuse; elle n'est qu'un mode ou une fonction de notre être, et ils en font malgré eux une personne : c'est sa vengeance.

Nous avons vu jusqu'ici l'imagination travailler au service de nos passions ou de notre pensée, nous aider tour à tour à débrouiller nos sentiments à éclaircir nos conceptions. Mais il arrive

par intervalles que, reprenant sa liberté, s'affranchissant de toute dépendance, de tout joug incommode, elle s'émancipe à ne plus travailler que pour son compte. Elle n'a plus alors d'autre loi que son plaisir, et tout ce qui émeut nos sens, notre âme, notre esprit, lui sert à se procurer des joies d'un genre particulier. C'est l'imagination esthétique, la seule dont nous ayons à nous occuper.

Notre existence est une fièvre intermittente; si les accès n'étaient pas interrompus par des repos, la fatigue de vivre nous tuerait. Or on ne se repose qu'en s'oubliant. Dans le train ordinaire de leur vie, les hommes

> ... N'ont l'âme occupée
> Que du continuel souci
> Qu'on ne fâche point leur poupée.

Et leurs poupées, ce sont leurs affaires, leurs intérêts, leurs ambitions, leurs jalousies, leurs convoitises, leurs craintes. Il y a d'autres soucis plus nobles; nous avons des problèmes à creuser, des obligations de conscience, des devoirs à remplir; mais les inquiétudes qui nous honorent ne sont pas celles qui nous font le moins souffrir. Quels que soient nos goûts et nos attachements, nous sommes entourés de choses qui nous semblent désirables et que nous ne possédons pas; d'autres nous gênent et nous voudrions les sup-

primer; d'autres sont des dangers dont nous cherchons à nous défendre; d'autres sont des mystères que nous nous efforçons de pénétrer. Tout nous resserre, nous borne, nous limite, et si notre orgueil était de bonne foi, il conviendrait que notre moi est bien peu de chose et tient une très petite place dans l'univers.

Mais il y a des heures de détente où, nous dérobant à nos appétits, à nos spéculations ou à nos devoirs, nous ne sommes plus des êtres affairés et passionnés, raisonnants et pensants. Affranchis pour un temps de nos préoccupations personnelles, nous ne voyons plus dans les choses des buts, des moyens ou des obstacles. Qu'elles soient ou ne soient pas, peu nous importe ; quand elles seraient de pures apparences, elles nous paraîtraient dignes de notre attention; ce n'est plus leur réalité qui nous intéresse, c'est leur forme, l'air qu'elles ont, leur caractère et leur façon de l'exprimer. Nous avons cessé d'être des acteurs sur la scène du monde, nous sommes descendus à l'orchestre, et la vie n'est plus pour nous qu'un spectacle; nous ressemblons à ces comédiens en vacances qui se délectent à voir jouer les autres. Tout en nous est sorti de l'ordre accoutumé; ce qui commandait obéit, ce qui obéissait commande. Nos sens, notre sensibilité, notre raison elle-même ne sont plus que les auxiliaires de notre imagination, devenue la pa-

tronne de la case, et s'emploient à lui fournir des matériaux pour ses plaisirs ou l'aident à ordonner et à varier ses fêtes. Dans ces moments heureux, nous sommes à la fois infiniment curieux de tout et très indifférents sur le fond des choses. Montrez-nous Polichinelle ou Marat, des sites enchanteurs ou des solitudes mornes, un ciel doux ou sombre, des eaux claires ou fangeuses, des voluptés ou des horreurs, des enfers ou des paradis, tout nous sera bon pourvu que les objets aient du caractère et nous inspirent cet intérêt désintéressé qui est le secret du plaisir esthétique. Dans les jours qui suivirent la bataille d'Eylau, Napoléon parcourut chaque matin le champ de carnage; il reconnaissait les lieux et faisait relever les blessés enfouis dans la neige : « Qu'on se figure, écrivait-il dans le 51^e Bulletin de la Grande Armée, sur un espace d'une lieue carrée, neuf ou dix mille cadavres, quatre ou cinq mille chevaux tués, des lignes de sacs russes, des débris de fusils et de sabres, la terre couverte de boulets, d'obus, de munitions, vingt-quatre pièces de canon auprès desquelles on voyait les cadavres des conducteurs tués au moment où ils faisaient des efforts pour les enlever : tout cela avait plus de relief sur un fond de neige. » Ce n'est pas le grand capitaine qui a écrit ce Bulletin, c'est un artiste : en visitant le champ de bataille, il avait éprouvé de vives impressions et composé un tableau.

Comme nous l'avons vu, pour qu'un paysage, une scène de la vie humaine produisent sur nous tout leur effet, il faut que notre imagination les travaille, qu'elle prépare sa matière, qu'elle combine, qu'elle compose. Mais elle ne procède pas par des méthodes raisonnées; elle suit son instinct, son inspiration, et son instinct le plus impérieux la porte à se figurer et à nous persuader que les choses nous ressemblent ou que nous ressemblons aux choses. C'est le premier article de son *credo*.

Nous débutons tous dans la vie de l'esprit par deux actes de foi. J'admets comme un fait indiscutable l'existence réelle des objets qui m'entourent; je ne les connais pourtant que par mes sensations, qui ne sont que des modifications de mon être et dont la cause certaine est en moi-même; mais, comme l'a dit un philosophe, nous ne nous bornons pas à juger que nous avons des sensations; nous sommes accoutumés de bonne heure à nous en dépouiller pour en revêtir les objets. D'autre part, nous croyons également, sans en avoir de preuve, que ce monde extérieur que nous distinguons de nous-mêmes a de grandes affinités avec nous. L'enfant croit fermement à la réalité de la table contre laquelle il s'est heurté; mais il croit aussi que, comme lui, elle est capable de vouloir et de souffrir, et il la punit de sa perfidie en lui rendant coup pour coup. C'est

qu'il est gouverné par son imagination, et que nous ne pouvons créer aucune image sans y mêler la nôtre, sans y mettre quelque chose de nous et sans transformer ainsi les objets à notre ressemblance.

Notre entendement applique aux choses les formes de notre esprit; c'est notre moi subjectif avec ses sentiments et ses passions, que notre imagination y retrouve. Après son accident de la rue Ménilmontant, Rousseau perdit longtemps connaissance; il éprouva, en revenant à lui, une impression délicieuse : « Je naissais dans cet instant à la vie, et il me semblait que je remplissais de ma légère existence tous les objets que j'apercevais. » C'est ce qu'il avait fait toute sa vie, et ce qu'ont fait avant lui et feront à jamais tous les hommes doués de quelque imagination, fût-elle dix fois moins puissante que la sienne. Notre imagination esthétique, c'est sa loi, projette continuellement notre ombre dans l'image des choses et en forme un mélange où nous ne discernons plus ce qui leur appartient et ce qui est à nous.

En vain la raison et la science protestent; l'imagination les laisse dire. Aussi bien leur a-t-elle imposé longtemps sa méthode et ses visions. Pour l'alchimiste du moyen âge ou de la Renaissance, les affinités chimiques étaient des sympathies, les éléments des corps avaient des appétits et des répulsions, des désirs et des répugnances, des

amours et des haines, et l'homme ne finissait pas où commençait la nature. Le monde sensible ressemblait à cette forêt enchantée du Tasse, pleine d'apparitions, de nymphes, de démons artificieux, où les arbres entr'ouvraient leur écorce pour montrer à Tancrède le visage de Clorinde, à Renaud les yeux et la bouche d'Armide. Mais quand Renaud eut brandi son épée, frappé le fantôme, le charme fut soudain levé, les apparitions s'évanouirent; les arbres ne furent plus que des arbres, où perchaient des oiseaux ignorants et incurieux des affaires humaines, et cette forêt, qui n'était plus qu'une forêt, offrit son bois aux bûcherons. Le Renaud des temps modernes qui désenchanta la nature n'était pas un chevalier, mais un penseur de génie, lequel enseigna que le monde sensible se réduisait à l'étendue et au mouvement, qu'il n'y avait rien de commun entre les corps et les esprits et que les animaux eux-mêmes n'étaient que des machines.

La philosophie, de son propre chef, en a appelé depuis; elle a rapproché, conjoint de nouveau ce que Descartes avait séparé, et tour à tour elle a matérialisé l'esprit ou spiritualisé la matière. Mais qu'importent à l'imagination les théories des philosophes? Elle obéit à sa loi, à son penchant, elle est moniste sans le savoir, et éternellement elle projettera sur le monde notre figure et notre ombre.

Il y a en nous un principe de vie, que nous appelons notre âme; l'imagination vivifie, anime tout. Nous sommes des personnes; elle personnifie sans cesse les êtres inanimés. Elle nous fait voir dans les forces de la nature des volontés semblables à la nôtre; elle leur prête des intentions et des sentiments, des affections et des pensées, et nous n'avons qu'à la laisser faire pour nous retrouver partout. Il lui semble que les lignes d'un paysage se cherchent, se poursuivent et que leurs rencontres sont des aventures, qu'une plaine se réjouit quand le brouillard se lève et que la lumière la caresse, qu'il se passe quelque chose entre une eau qui court et les arbres qui la bordent, que les vieux chênes sentent le poids de leurs années, que telle montagne, regardant de haut les affaires de ce monde, se complaît dans son orgueilleuse solitude, que comme les lézards, les rochers de granit prennent avec volupté des bains de soleil, que les boutons de rose ont des désirs et des joies, qu'il leur tarde de s'épanouir et de déployer leur gloire. Comme saint François d'Assise, elle dit aux hirondelles : « Vous êtes mes sœurs! » au vent et au feu : « Vous êtes mes frères! » Persuadés par elle, tout dans le monde nous semble fait de notre chair et de notre esprit.

Les habitudes que nous a données notre imagination contribuent à notre bonheur, et nous ne les perdrons jamais. On ne pourrait les changer

sans changer aussi la langue que nous parlons, et qui est en partie son œuvre. Certaines métaphores nous sont devenues si familières qu'elles n'en sont plus pour nous; ce sont des images éteintes par le long usage. Le moins poète des hommes dit qu'une campagne est riante ou sévère, triste ou gaie, qu'un ciel est mélancolique ou serein, que la vigne pleure, qu'il faut hâter des fruits trop paresseux et faire la guerre aux branches gourmandes, que l'aiguille d'une boussole est affolée, que le feu lèche et dévore, que le vent gronde ou soupire, que la terre est en amour ou la mer en fureur. Cette projection de nous-mêmes dans le monde sensible est nécessaire à nos plaisirs esthétiques. Quel charme auraient pour nous les plus beaux paysages, si nous ne pensions y reconnaître certaines scènes de notre vie intérieure, la représentation de certains états de notre âme? Qui n'a ressenti l'ivresse du premier printemps? Pour la savourer, nous avons besoin de croire que les arbres qui commencent à feuiller sont en fête comme nous, que les lilas en fleur répandent dans l'air des espérances mêlées à leur parfum, que les oiseaux qui essaient leur chant nous racontent un bonheur semblable à celui que nous pouvons ou connaître ou désirer. « Je ne fais pas, disait le comique latin, comme ces amants qui content leurs misères à la nuit et au jour, au soleil et à la lune; quant à moi, je pense que nos plaintes humaines

les touchent peu, et qu'il ne leur chaut guère de ce que nous voulons ou ne voulons pas. » Tant que nous serons des êtres imaginatifs, nous raisonnerons quelquefois comme ces amants, et nous croirons que nos plaintes sont entendues, que nos joies sont partagées, qu'il y a entre les choses et nous une mutuelle et silencieuse sympathie, qui est le secret de l'univers, après quoi nous nous réveillerons.

Si l'imagination esthétique voit la nature autrement que les naturalistes, le monde physique autrement que les physiciens, elle regarde la vie humaine avec d'autres yeux que les moralistes, non qu'il faille l'accuser d'immoralité; mais elle est très indulgente, et elle pardonne facilement au vice, pourvu qu'il l'amuse, au crime lui-même, pourvu qu'il lui fournisse des spectacles qui l'étonnent ou l'émeuvent. Quand M. Jourdain eut appris de son maître de philosophie que la morale traite de la félicité, enseigne aux hommes à modérer leurs passions, il ne voulut plus en entendre parler : « Non, laissons cela. Je suis bilieux comme tous les diables, et il n'y a morale qui tienne, je me veux mettre en colère tout mon saoûl, quand il m'en prend envie. » Notre imagination donne raison à M. Jourdain ; si lui-même l'intéresse, lui plaît beaucoup, c'est qu'il est naïvement passionné ou passionnément naïf. Le bien et le mal, la science des devoirs, la règle des

mœurs et des actions, elle s'occupe peu de tout cela. Elle ne demande aux hommes que d'avoir du caractère, et elle donne la préférence à ceux qui, bons ou mauvais, sont bien ce qu'ils sont et dont elle peut se tracer des images nettes, vives et frappantes.

Elle a une tout autre humeur, de tout autres goûts que les moralistes. Elle est indifférente à ce qui les émeut, elle se passionne pour ce qu'ils méprisent. Ils lui en veulent de se laisser éblouir par la pourpre et même par le clinquant et l'oripeau ; elle leur défend de toucher à ses plaisirs. Ils vantent les existences unies, réglées et les époques heureuses où règnent l'ordre, la justice et la paix ; elle aime les vies agitées, les entreprises, le vin qui bout dans la cuve et les temps où il se passe quelque chose. Ils maudissent la guerre comme un affreux désordre; elle leur reproche de vouloir la priver de ses plus beaux spectacles. Ils préfèrent les gens de bien dont personne ne parle aux conquérants qui ravagent le monde; elle adore les grands hommes, elle fait grâce à leurs déraisons, à leurs fourberies, à leurs violences, elle leur sait un gré infini d'avoir été ce qu'ils étaient, elle estime qu'on n'aurait pu leur ôter leurs défauts sans les gâter, sans faire trou, et si elle a horreur des trous, il y a des taches qui ne lui déplaisent point.

On s'est appliqué mainte fois à lui prouver que

la Révolution française fut un bouleversement inutile, qu'on aurait pu réformer sans détruire, qu'on aurait dû s'entendre au lieu de s'entre-tuer, que Napoléon fut un fléau, qu'il a arraché à l'agriculture des millions de bras. Supprimez la Révolution, le serment du Jeu de paume, la Convention, les volontaires, la Terreur, les folies du Directoire, supprimez Napoléon, son épopée et sa légende, Arcole, Austerlitz, Montmirail, Sainte-Hélène, quel appauvrissement, quel désastre pour l'imagination! Elle bénit tous les jours le ciel de l'impuissance des moralistes. Si on les chargeait de faire l'histoire, elle sécherait d'ennui, elle périrait de misère.

Ce qui la charme dans l'histoire des grands hommes, c'est que leurs aventures éclatantes nous révèlent avec plus d'évidence la destinée des penchants et des passions, et lorsqu'elle s'occupe des humbles, qu'elle réussit à déchiffrer leurs secrets, c'est encore là ce qui l'intéresse. La morale croirait rabaisser l'homme si elle ne le considérait comme un agent libre, maître et responsable de ses actes, ayant à toute heure la faculté d'option entre le bien et le mal. Quand nous examinons notre passé à la lumière de notre conscience, nous nous persuadons que nous aurions pu disposer autrement de nous-mêmes, éviter nos fautes et nos malheurs, que nous avons toujours conduit le fil de nos affaires, qu'il ne dépendait que

de nous de le nouer ou de le rompre. Quand, au contraire, nous repassons notre vie en imagination à la seule fin de nous en faire un tableau, nous la voyons comme un ensemble de bonnes et mauvaises actions, où efforts méritoires et défaillances, prospérités et revers, tout se tient, tout s'enchaîne, et il nous paraît que des puissances mystérieuses s'en sont mêlées, qu'un invisible tisserand a fait courir la navette, que cette toile n'est pas notre ouvrage, qu'en un mot ce n'est pas nous qui avons fait notre vie, que c'est elle qui nous a faits. Notre imagination est instinctivement fataliste; elle ne goûte que les histoires où, jusqu'au moindre détail, tout est nécessaire, et qui ressemblent à ces images bien composées auxquelles on ne peut rien ôter ni rien ajouter sans leur faire tort. Ennemie de tout ce qui dérange ses combinaisons, de tout ce qui désaccorde ses tableaux, elle ne voit dans le libre arbitre qu'un principe de confusion et d'anarchie, qui met de l'incohérence dans les caractères et en détruit l'unité. Nos vertus comme nos passions sont à ses yeux des forces de la nature, qui, s'entr'aidant tour à tour ou se combattant, décident de notre sort.

C'est ainsi que tantôt elle transforme les choses à notre ressemblance, tantôt elle nous assimile aux choses. Elle prête une âme aux éléments, à la terre comme à l'eau, à l'air comme au feu; et

elle tient nos passions pour des puissances élémentaires sur lesquelles nous ne pouvons rien et qui peuvent tout sur nous. Elle attribue aux lis et aux roses des émotions de plaisir ou de chagrin analogues aux nôtres, et elle nous regarde comme des plantes qui verdoient, fleurissent, fructifient et sentent tarir leur sève. Elle n'est pas éloignée de penser que les planètes, qui circulent éternellement autour de leur soleil, sont entraînées dans leur orbite par un enchantement, par un charme, par un espoir qui les possède, et elle considère nos amours comme des forces aussi fatales que la gravitation des astres. Si elle dit que la mer est en furie, elle compare nos propres fureurs au tumulte des vents, à des orages, à des tempêtes; elle voit des éclairs dans les yeux d'un homme qui se fâche, et quand il parle, elle se figure qu'il tonne. Elle n'admet pas qu'il y ait deux mondes, l'un gouverné par des lois naturelles, l'autre par les lois de l'esprit. La nature et la vie humaine sont pour elle deux formes du même univers, de la même nature. Sans avoir étudié la philosophie, elle croit à l'identité du sujet et de l'objet, du moi et du non-moi, de la pensée et de l'être, et cette croyance est nécessaire à ses plaisirs, car elle ne prend aucun intérêt ni aux corps qu'elle ne réussit pas à animer ni aux idées auxquelles elle ne peut donner un corps: elle n'aime que ce qui vit ou semble vivre.

Dans ces mélanges qu'elle fait de nous et de ce qui n'est pas nous, dans ces relations constantes qu'elle établit entre les phénomènes physiques et les mouvements ou les puissances de notre âme, elle ne suit en apparence que son caprice. Elle n'a aucun goût pour les méthodes sévères, pour les raisonnements rigoureux; elle se contente d'à-peu-près, elle vit de fictions, mais ses fictions l'aident à mieux comprendre l'esprit intime des choses. Quand nous nous figurons que le feu dort ou s'irrite sous la cendre ou qu'un homme a des passions de feu, quand nous nous représentons la lune comme un astre au front d'argent ou que nous admirons les grâces ondoyantes d'une femme, sa voix de cristal ou sa blancheur de lis, ces similitudes imparfaites sont des mensonges, qui expriment des vérités d'impression et de sentiment, les seules dont l'imagination se soucie. Son art consiste à mieux voir un objet en pensant à un autre, et je vois mieux cette femme quand je pense à ce lis, je vois mieux ce lis quand je me souviens de cette femme. La sultane validé, mère d'Achmet III, s'était prise d'une secrète inclination pour Charles XII, qu'elle n'avait jamais vu, mais dont les prouesses lui avaient été racontées par une juive. Elle ne l'appelait que son lion. « Quand voulez-vous donc, disait-elle au sultan son fils, aider mon lion à dévorer ce tsar? » Quoique Charles XII n'eût ni

griffes ni crinière, cette sultane validé, du fond de son sérail, avait su le voir tel qu'il était. Tallemant des Réaux nous apprend « que l'ardeur avec laquelle Mlle Paulet aimait, son courage, sa fierté, ses yeux vifs et ses cheveux trop dorés, lui avaient valu le surnom de Lionne. » C'était l'imagination qui le lui avait donné, et selon sa coutume, elle avait habillé une vérité en mensonge.

Elle n'a pas d'autre logique que celle de l'inspiration, mais cette logique a ses règles. Les accidents de notre vie, les lieux, les temps, l'état de notre âme, notre santé, nos nerfs, tout influe sur le cours de ses pensées, et selon que notre humeur en décide :

> . . . Il n'est rien
> Qui ne lui soit souverain bien,
> Jusqu'au sombre plaisir d'un cœur mélancolique.

Mais dans ses caprices mêmes, elle se règle toujours sur des principes de convenance et de disconvenance. Ses méthodes ressemblent à des aventures, ses découvertes sont des trouvailles, ses inventions sont souvent fortuites, elles ne sont jamais arbitraires. Les images qu'elle associe, qu'elle combine et qui semblent lui venir spontanément s'appellent les unes les autres par une sorte de nécessité qui nous échappe, comme le son fondamental appelle ses harmoniques. « Le génie, disait Balzac, a pour mission de chercher

à travers les hasards du vrai ce qui doit sembler probable à tout le monde. » Notre imagination naturelle n'est pas tenue d'avoir du génie, mais la vraisemblance est sa loi. Le plaisir esthétique, avons-nous dit, s'adresse à l'homme tout entier; il faut que notre raison y soit partie prenante, et notre raison réprouve et condamne les similitudes forcées, les rapprochements absurdes ou incongrus, les contrastes cherchés, les fausses couleurs, les images qui dénaturent les objets, en obscurcissent ou en déforment le caractère, simulacres trompeurs, pareils à ces larves grimaçantes que le délire évoque aux regards d'un fiévreux et qui ne sont qu'une traduction grossière ou le travestissement des réalités. Quand nous prêtons aux choses une figure et un langage humains, c'est une grande liberté que nous prenons; mais il faut que cette figure d'emprunt nous rende leur vraie physionomie, que ce langage leur serve à nous répéter ce qu'elles disent tout bas dans une langue que nous ne parlons point. Le hautbois ne dira jamais ce que disent la flûte et le violon, et tout mêler, c'est tout perdre. L'imagination, pour peu qu'elle sache son métier, met de l'ordre dans son désordre, de la raison dans son apparente folie et s'il lui arrive de nous amuser par des contes de fées, elle s'applique à donner au merveilleux le plus invraisemblable un air de probabilité et de sagesse.

Dans tout ce qu'elle fait, la fortune et l'industrie collaborent, et lorsqu'elle a du talent, elle tire parti des accidents mêmes qui la contrarient, comme le poète trouve des inspirations dans les difficultés et la gêne de la rime. Un travail auquel le hasard préside et qui ne laisse pas d'avoir des règles est ce qu'on appelle un jeu, et voilà justement le caractère distinctif de l'imagination : elle est la seule de nos facultés qui travaille en jouant ou qui se joue en travaillant. Si nous n'avions que des appétits, des sentiments, des passions, des devoirs, des idées, nous garderions à jamais notre sérieux, qu'elle se plaît souvent à démonter. On raconte qu'une mère, occupée à soigner la plus jeune de ses filles dangereusement malade, s'écria dans un accès de désespoir : « Mon Dieu, laissez-la-moi et prenez tous mes autres enfants! » Un de ses gendres s'approcha d'elle et lui dit d'un ton grave : « Madame, les gendres en sont-ils? » Tout le monde se mit à rire, même cette mère désolée : une image imprévue s'était placée soudain entre sa douleur et le lit où se mourait sa fille et avait fait jouer son esprit.

Notre imagination joue avec elle-même, avec ses images, avec les réalités. La vue que nous avons des choses dépend de ce que nous sommes, le sujet crée l'objet. Le monde est pour l'ambitieux une grande affaire très compliquée, pour l'homme d'appétits un marché où on a peine à trouver ce

qu'on cherche, pour le moraliste une école, pour l'ascète une maison de correction, pour le philosophe un ensemble dont les détails sont des moyens servant à une fin qui n'est pas la nôtre. L'imagination détourne les choses de leur fin naturelle et les fait servir à ses plaisirs. Elle joue et prend le monde pour partenaire. Les jeux de la fortune, de la guerre, de la nature, le jeu des physionomies, le jeu des couleurs, de l'ombre et de la lumière, sont des expressions inventées par elle. Qu'elle rencontre dans un bois un corps de bête morte, dont un rayon de soleil, glissant entre les feuillages, semble caresser la pourriture et l'horreur, vous ne l'empêcherez pas de croire que le soleil s'amuse. Que les éblouissants éclairs d'un orage nocturne changent le ciel et la terre en un tableau magique où tout paraît en feu, elle dira que la foudre est un grand artiste. Que les sages se perdent et que les fous prospèrent, que le cœur trouve son supplice où il cherchait sa félicité, elle dira que le sort a ses ironies. Elle ne voit dans tout l'univers que des forces qui se jouent et dont la vraie destination est de charmer nos yeux, d'étonner nos oreilles, d'offrir des spectacles à notre âme.

X

LES TROIS SORTES DE JEUX ET LES TROIS VARIÉTÉS D'IMAGINATION ESTHÉTIQUE. — L'IMAGINATION CONTEMPLATIVE. — LE BEAU ; LA GRACE ; LE SUBLIME ; L'INFORME ; LE DIFFORME.

Suivant notre humeur, nous demandons à nos jeux de nous procurer un repos sans ennui, ou une excitation qui ne soit mêlée d'aucune souffrance, ou l'oubli des réalités et cette ivresse heureuse que n'accompagne pas la perte de la raison. Il en va de même des jeux de l'imagination esthétique, et selon le tour qu'elle leur donne et l'effet qu'elle en ressent, nous pouvons la qualifier de contemplative, de sympathique ou de rêveuse. Passons rapidement en revue les diverses sortes de plaisirs que, dans ces trois états, elle peut tirer de son commerce direct avec la nature et avec la vie.

C'est dans la pure contemplation qu'elle est le plus passive et qu'elle jouit de son repos comme du meilleur des biens. Les choses qu'elle préfère sont celles qu'elle convertit le plus aisément en images, et l'estime qu'elle en fait est proportionnée à la facilité de son bonheur. Que le hasard la mette en présence d'un objet qui a tout à la fois du caractère et de l'harmonie, elle s'en forme

sans effort une image qui la satisfait, et pour le récompenser de sa complaisance, elle le baptise du nom de beau. Qu'est-ce que la beauté? Un caractère harmonieux, un tout qui semble jouer avec ses parties, un ensemble qui joue avec ses détails. Elle éprouve alors cet étonnement mêlé de joie qu'on appelle l'admiration, auquel succède une quiétude, une tranquillité mêlée de douceur. « Un homme qui préfère les saints mystères aux voluptés, disait Platon, lorsqu'il aperçoit une figure qui lui semble belle, frémit d'abord et ressent quelque chose qui ressemble à de la crainte; ensuite, à mesure qu'il la contemple, il la révère comme une divinité, et s'il ne craignait de passer pour un homme en délire, il lui sacrifierait comme à la statue d'un dieu. »

Ce n'est pas que le plus bel objet du monde, pour nous paraître tel, ne demande un travail à notre imagination. D'habitude, nous considérons le beau comme une réalité que nous n'avons que la peine de percevoir; c'est une grande illusion; à proprement parler, la beauté n'a rien de réel. La lumière est une force de la nature qui agit sur les plantes, bien que les plantes ne la voient pas; l'électricité agit sur nos nerfs, mais nos nerfs ne la créent point, et les électromètres servent à déterminer la quantité de fluide électrique dont un corps est chargé. Mais il n'en est pas de même de la beauté; elle n'existe qu'autant qu'elle apparaît,

elle n'est qu'une apparence, elle n'a d'être véritable que dans notre âme, et notre âme n'en jouirait jamais si nos sens, heureusement bornés et obtus, étaient assez fins, assez déliés pour percevoir le détail infini des choses. C'est le mot de Voltaire : « Vous ne voyez pas les cavités, les cordes, les inégalités, les exhalaisons de cette peau blanche que vous idolâtrez... Si Pâris avait vu la peau d'Hélène telle qu'elle était, il aurait aperçu un réseau gris jaune, inégal, rude, composé de mailles sans ordre; jamais il n'aurait été amoureux d'Hélène. » Voltaire ajoute avec son admirable bon sens, toujours plus profond qu'il n'en a l'air : « La nature nous fait une illusion continuelle; mais c'est qu'elle nous montre les choses, non comme elles sont, mais comme nous devons les sentir. » Si notre œil était un microscope, aucun tableau ne pourrait le charmer; décuplez la finesse de notre ouïe, et le chant du rossignol nous fera tomber en syncope. Des sensations trop précises ou trop intenses empêcheraient notre imagination de jouer, et pour qu'un objet quelconque nous semble beau, il faut qu'elle joue, n'ayant pas d'autre façon de travailler.

Certains actes compliqués de notre esprit sont si rapides, si instantanés que nous n'en avons pas conscience. Il semble que pour décider si une femme est laide ou jolie, il nous suffise d'ouvrir les yeux, et cependant notre décision est toujours

précédée d'une enquête et pour peu que l'affaire soit douteuse, d'une contre-enquête. Tout d'abord, cette femme imprime dans notre rétine deux images renversées, que nous assemblons et redressons. Puis, par une autre opération non moins mystérieuse, nous faisons de cette image plane et réduite un objet qui a de l'étendue, du relief, de la profondeur, et que nous projetons dans l'espace. Que si notre vision est suivie d'un jugement esthétique, la beauté n'étant qu'une forme, il faut réduire de nouveau l'objet à l'état de pure apparence; cette seconde image se présente à notre esprit comme un ensemble; nous étudions le rapport des parties entre elles et avec le tout. Si ce travail est aisé, si cette image a du jeu, si partant elle est conforme à l'idée que je me suis faite de la beauté d'une femme, elle produit en moi un sentiment de plaisir, et dans le cas contraire, un sentiment de déplaisance. Mon impression se réfléchit sur l'objet qui la cause, et je juge que cette femme est jolie ou laide selon que son image a été pour mon imagination contemplative une occasion de joie ou de chagrin. L'habitude aidant, que de choses peuvent se passer en une seconde!

La beauté est le pays des illusions et des mystères. Nous la prenons pour une entité, pour une essence, et elle est un acte; nous nous figurons qu'elle existe dans les choses, que nous l'y trou-

vons toute faite, et la vérité est qu'elle se fait devant nous et en nous, et que nous l'aidons à se faire. Nous la prenons aussi pour un type, et elle n'est jamais qu'une exception. Qu'il s'agisse d'un lion, d'un taureau, d'un cheval, d'un chant qui nous plaît, d'une voix qui nous touche, tout objet que nous qualifions de beau, aussi longtemps qu'il nous tient sous le charme, nous apparaît comme l'expression unique, adéquate, achevée d'une espèce. Telle rose, telle femme que j'admire sont pour moi la rose par excellence, l'idée même de la femme qui, sortie de ses limbes, s'est rendue visible. Mais à quelques pas de là, je trouve une autre rose très différente de la première et aussi parfaite, une autre femme aussi belle et aussi femme que celle que je prenais pour la femme, et je découvre qu'il faut des millions de femmes et de roses pour exprimer une idée, que les espèces se réalisent dans l'inépuisable diversité des individus, et que pour me sembler beau, un individu doit joindre à son caractère générique quelque chose de tout particulier qui ne soit qu'à lui. « Si tous les êtres étaient coulés dans le même moule, a dit Bichat, la beauté n'existerait plus. » A quoi un philosophe anglais ajoute que si toutes les femmes étaient des Vénus de Médicis, elles ne nous plairaient pas longtemps. Il nous faudrait de la variété, nous demanderions à ces exemplaires identiques d'une même Vénus de différer entre

eux par certains traits distinctifs s'exagérant aux dépens des autres. Lorsqu'un voyageur arrive pour la première fois chez une peuplade africaine dont le type lui est tout nouveau, il voit tous les visages à travers ce type qui l'étonne, les différences individuelles lui échappent, et s'il ne fait que passer, il écrira dans son journal que dans ce triste pays toutes les femmes se ressemblent et sont également laides. Comme le bonheur, la beauté est une comparaison, et pour comparer, il faut distinguer.

Si le beau est toujours relatif, d'où vient l'illusion qui nous fait croire à la beauté absolue? Pour qu'une chose nous semble belle, il faut que nous y trouvions à la fois du caractère et de l'harmonie. Le caractère est déterminé par la prédominance d'une qualité sur les autres; on n'est quelque chose qu'à la condition de n'être que ce qu'on est, et pour parler la langue de Spinoza, toute détermination est une limite, une borne, une négation. Mais un caractère harmonieux, si déterminé qu'il soit, n'éveille en nous aucune idée négative. Il s'offre à notre esprit comme un tout, auquel on ne peut rien ajouter parce que rien ne lui manque. Il est complet; nous n'y apercevons rien de défectueux, nous oublions qu'il se distingue de tout autre autant par les qualités qu'il n'a pas que par celles qu'il a et qu'il a dû acheter par des exclusions et des sacrifices. L'har-

monie est l'infini dans le fini. A quelque genre qu'il appartienne, l'être qui me paraît beau se montre à moi comme un individu parfait, ce qui implique contradiction. Voilà pourquoi la beauté nous cause une surprise mêlée de joie ou nous réjouit en nous étonnant, et pourquoi, après nous être étonnés, nos regards se reposent sur elle avec tant de complaisance; nous nous écrions alors avec l'auteur du *Cantique des cantiques* : « J'ai vu le pommier au milieu des arbres de la forêt, et j'ai désiré m'asseoir à son ombre. » Nous avons trouvé ce que nous cherchions, un être qui est lui et qui n'est que lui, et qui cependant nous semble parfait. Nous ne cherchons plus rien, car la perfection est notre repos. La beauté est un divin mensonge. Mais qu'importe qu'on nous trompe, pourvu que nous soyons contents?

Nous le serions plus souvent encore si notre imagination était plus souple, plus prompte à s'apprivoiser avec ses étonnements, avec les nouveautés qui dérangent ses habitudes. Elle est dans certains cas la plus routinière de nos facultés; quand elle a pris son pli, elle le garde. Elle apporte dans son esthétique beaucoup d'opinions préconçues, de préjugés superstitieux, et sa timidité nuit quelquefois à ses bonnes fortunes. La beauté humaine n'est assujettie à aucune norme fixe et universelle; cependant toutes les races dont

se compose notre grande famille se sont fait leur formulaire, leur canon.

Les Chinois, les Japonais tiennent beaucoup à l'obliquité des yeux, et on a remarqué qu'ils l'exagèrent encore dans leur peinture; nous n'aimons pas les yeux obliques, mais après quelques semaines passées au Japon, il nous en coûtera moins de les aimer. — « Demandez à un crapaud, disait Voltaire, ce que c'est que la beauté; il vous répondra que c'est sa crapaude aux deux gros yeux ronds sortant de sa petite tête, une gueule large et plate, un ventre jaune, un dos brun. » — Cela suppose que les crapauds ont une imagination contemplative, et il est permis de croire, sans leur faire tort, qu'elle est rudimentaire. Les Cafres, qui en ont beaucoup plus, ne regardent avec plaisir que les visages d'un brun chocolat; l'un d'eux avait pour son malheur le teint si clair qu'il ne trouva pas à se marier. Qu'est-ce que le beau pour un Indien de l'Amérique du Nord? C'est, nous apprend un voyageur anglais, un visage de pleine lune, des pommettes saillantes, trois ou quatre sillons creusés au travers de chaque joue, un front bas, un gros menton, un nez massif en crochet, une peau bronzée et des seins tombant jusqu'à la ceinture. De petits nègres de la côte orientale de l'Afrique s'écriaient en apercevant Burton : — « Voyez-le! ne ressemble-t-il pas à un singe blanc? » — Nous les trouvons absurdes, et

souvent nous ne le sommes pas moins. Notre imagination a besoin d'être formée, façonnée, étendue, assouplie par les voyages; elle arrive alors à comprendre jusqu'à la beauté tongouse, jusqu'à la beauté cafre. Je demandais à un célèbre explorateur s'il y avait de jolies femmes chez les Pahouins : — « Cela dépend, me répondit-il, de la façon de les regarder; pour un œil connaisseur, il en est d'agréables; pour un œil plus connaisseur encore, il en est de charmantes. » — Dans tous les pays du monde, certains visages privilégiés ont un caractère très personnel, et ce caractère a de l'harmonie; en tout lieu, il y a des hommes qui, en apercevant la femme qui leur plaît, se disent dans une langue plus ou moins confuse : — « C'est elle! c'est la femme! » et leur cœur célèbre les grands mystères.

Si nos opinions préconçues nous gênent quelquefois dans nos appréciations de la beauté humaine, en d'autres matières nous avons le jugement plus libre, et pour multiplier nos plaisirs, il suffit de suivre notre instinct, qui nous porte à admirer les choses, quelles qu'elles soient, dont nous pouvons facilement nous faire une image où tout s'accorde et convient. Animaux et plantes, tout ce qui vit parle à notre imagination, et si les pierres elles-mêmes l'intéressent, c'est qu'elle a le pouvoir de les vivifier. Or la vie suppose un concours, une adaptation d'organes et de moyens à

une fin commune, et d'habitude cette convenance des parties et du tout se révèle dans la forme des êtres. Nous avons un penchant naturel à discerner les caractères et les rapports, et comme il y a dans chaque tribu, dans chaque famille des individus privilégiés, en qui ces rapports et ces caractères se manifestent avec plus d'évidence, et qui semblent s'égaler en quelque sorte à l'idée même de leur espèce, nous les admirons comme une aristocratie de la création et nous les appelons beaux. Plus notre imagination s'exerce, se cultive et s'affine, plus elle recule les frontières du royaume de la beauté. Tous les portraits fortement tracés lui plaisent et elle trouve jusque dans les animaux inférieurs et dans les végétaux en sous-ordre des harmonies qui la charment. Nous découvrons que certaines mousses, certains champignons sont aussi admirables dans leur genre que dans le leur certains chênes, certaines roses, que s'il y a de beaux lions, de beaux tigres, de beaux chevaux, de beaux chiens, il y a aussi de beaux serpents, de belles mouches et même de belles araignées. Qu'est-ce qu'une belle araignée? Ainsi qu'une belle femme, c'est une exception qui nous apparaît comme un type ou une règle.

L'admiration, la joie étonnée et reposante que fait naître en nous la rencontre de la beauté, est accompagnée d'un sentiment de délivrance. Quand notre imagination ne se charge pas d'en-

chanter nos yeux et nos oreilles, la nature n'est plus pour nous qu'une puissance sévère, très insouciante de notre bonheur et dont les desseins croisent, traversent, contrarient sans cesse les nôtres; c'est une grande mécanique, gouvernée par des lois inconnues et travaillant avec une mystérieuse obstination à des fins qui nous sont étrangères. Il faut être Bernardin de Saint-Pierre pour supposer qu'elle a des intentions constantes de bienveillance à notre égard, qu'en donnant des feuilles aux arbres elle pensait à nous préparer des éventails, des parapluies et des parasols, qu'avant de faire les cerises et les prunes, elle a pris la mesure de notre bouche, qu'elle a taillé les poires et les pommes pour notre main, qu'elle a divisé par côtes les melons afin que nous puissions les manger en famille, qu'elle a créé le coq pour nous empêcher de dormir trop longtemps, l'alouette « pour inviter les bergères aux danses, » la grive gourmande « pour appeler aux vendanges les rustiques vignerons, » et que si elle a refusé le chant aux oiseaux de marine et de rivières, « c'est qu'il eût été étouffé par le bruit des eaux et que l'oreille humaine n'eût pu en jouir à la distance où ces volatiles vivent de la terre. »

Dans l'habitude de la vie, nous ne croyons rien de tout cela; mais lorsque, devenus contemplatifs, nous nous trouvons en présence de la beauté, nous sommes tous des Bernardin. Le monde

change alors d'aspect, cet étranger prend un visage ami; nous attribuons à la nature des désirs de nous plaire, nous la croyons occupée de nous procurer des spectacles; nous nous figurons que le soleil et la lune, les bêtes et les plantes, tout ce qui brille, tout ce qui respire, tout ce qui fleurit a été fait à notre intention. Nous oublions que nous sommes pour beaucoup dans nos plaisirs, que le spectateur crée en partie son spectacle, que les plus beaux paysages sont des combinaisons de notre esprit. La vache, qui, après s'être repue, se couche dans l'herbe et semble rêver, voit ce que je vois, et il n'y a point de paysage pour elle; je contemple, elle rumine; nous sommes heureux, elle et moi, mais chacun à sa manière. Bernardin confesse que l'homme est seul attentif aux accents des oiseaux, « que jamais le cerf, qui verse des larmes sur ses propres malheurs, ne soupira à ceux de la plaintive Philomèle ». Darwin assure, à la vérité, que les femelles des lépidoptères sont fort sensibles à l'éclat des couleurs, qu'elles ont une préférence marquée pour ceux de leurs mâles dont les taches sont les plus vives. Jusqu'ici, les femelles des lépidoptères n'ont dit leur secret qu'à Darwin; d'ailleurs, Darwin lui-même convient que la joie qui accompagne leurs préférences n'est qu'une excitation sexuelle, et le plaisir esthétique est tout autre chose. Il n'y a rien de commun entre la

conjonction des désirs et les embrassements d'une âme contemplative, à qui il suffit de sentir pour posséder.

Il faut rendre justice à la nature. Nous avons tout lieu de croire qu'elle n'a aucun souci de nous être agréable, qu'elle ne fait rien pour l'apparence, pour la montre; mais, si indifférente qu'elle soit à nos regards comme à nos songes, elle a pour nous des complaisances involontaires. Elle nous aide à prendre le change sur ses intentions, et, comme si elle savait que nous appelons beau ce qui fait jouer notre esprit, elle se prête à nos jeux. Depuis la matière inorganique jusqu'aux régions supérieures des êtres organisés, elle agit par des forces qui, soumises à des règles fixes, ne laissent rien au hasard; mais ces forces, d'un ordre très différent, coexistent dans le temps et dans l'espace : elles se rencontrent, se modifient les unes les autres, et de leurs actions et réactions réciproques il résulte des combinaisons imprévues, des accidents souvent heureux, dont nous profitons. De quoi servent à la nature les sons et les accidents de lumière? Nous nous persuadons facilement qu'elle les destine à récréer notre vue et notre ouïe, que les bruits ineffables qui sortent des forêts, le chant des oiseaux, les aubes et les aurores, les crépuscules, les levers et les couchers de soleil, sont des fêtes qu'elle nous donne. Un savant botaniste a soutenu que la fleur est une

maladie de la plante. D'un bout du monde à l'autre, toutes les races humaines rendent un culte à cette maladie délicieuse; c'est, de toutes les religions, la plus universelle. Soit qu'elles nous étonnent par l'intensité de leur éclat, soit qu'elles nous délectent par la musique de leurs couleurs, par la dégradation insensible de leurs teintes, par l'inimitable finesse de leurs nuances, les fleurs nous paraîtront toujours un luxe divin, un merveilleux décor, une joie de la terre. « Fleurir sa maison, disait un Arabe, c'est fleurir son cœur. »

Les étoiles sont les fleurs du ciel, qui, tel qu'il s'offre à nos regards, n'est pas pour nous le ciel ordonné des astronomes. Nous sommes libres d'y voir ce qu'il nous plaît. Les peuples pasteurs de l'Asie croyaient retrouver, dans les splendeurs des nuits, l'image agrandie de leur vie errante; ils s'obstinaient à chercher des yeux le pâtre invisible qui poussait devant lui son troupeau de mondes à travers les steppes infinis du firmament. Ces nomades, dont les maisons étaient des tentes, adorèrent des dieux vagabonds comme eux, et ils glorifièrent dans leurs pensées la sublime aventure des cieux étoilés. Pour nous, qui ne sommes plus nomades, le ciel est un jardin immense, dont les fleurs, semées à pleines mains, étincellent comme des pierreries. Ces globes lumineux, répandus à profusion dans les profondeurs de l'es-

pace, forment entre eux des assemblages fortuits et chimériques que nous appelons des constellations et qui figurent un grand et un petit chariot, un bouvier, une épée, une lyre, la moitié d'une couronne, la chevelure dénouée d'une reine, un archer qui bande son arc, un scorpion qui fait vibrer son dard, un chasseur sanglé dans son ceinturon, une chèvre escaladant un rocher, un chien vomissant du feu, une poule couvant ses poussins habillés d'or. Tout cela nous apparaît comme une harmonie cachée sous le plus magnifique des désordres, comme le jeu d'une imagination infiniment plus riche que la nôtre, qui s'amuse à étonner, à éblouir notre indigence, et qui, ouvrant à la fois tous ses écrins, en laisse couler au hasard ses diamants, ses rubis et ses perles.

Nous constatons la marche des astres, nous ne la voyons pas. Pour trouver des mouvements perceptibles à nos sens et qui nous plaisent, il faut redescendre sur la terre. Un être animé a pour nous d'autant plus d'attrait qu'il se meut avec plus de liberté. Nous avons donné le nom de grâce au plaisir que nous cause tout mouvement si aisé, si libre de toute contrainte, de tout effort et de tout soin qu'il ressemble à un jeu, et la grâce est un succédané de la beauté dont nous faisons tant de cas qu'il nous arrive souvent de le lui préférer. Ici, l'admiration est remplacée par le charme. Une figure que nous trouvons par-

faite nous impose et nous étonne comme un type miraculeusement réalisé. Une femme, laide ou jolie, dont les yeux et le sourire disent tout ce qu'ils veulent, ou qui se meut devant nous avec une onduleuse souplesse, nous attire comme le bonheur. Il nous semble qu'elle a une délicieuse facilité à vivre; elle nous fait oublier que l'existence est un travail : nous sommes tentés de croire qu'être, c'est jouer. Il y a de la grâce dans les ondoiements d'un champ de blé, dont les épis, remués par la brise, se balancent, se courbent et se redressent, dans la fuite nonchalante de l'ombre portée d'un nuage que le vent promène sur le flanc des collines, dans les détours imprévus d'un ruisseau qui, en suivant son cours sinueux, semble obéir moins à sa pente qu'à son caprice. Ce sont là des jeux illusoires; mais les sphères les plus élevées de la création nous en offrent de plus réels.

A mesure que la vie se perfectionne, l'importance des individus s'accroît; il se fait en eux une accumulation de force supérieure à leurs besoins, à la dépense journalière qu'exige l'accomplissement des fonctions de l'espèce. Leur bilan se solde par un excédent de recettes; toutes leurs dettes acquittées, ils disposent d'un fonds de réserve, et ce fonds leur sert à vivre un peu pour leur propre compte, à jouir d'eux-mêmes, à oublier leurs servitudes ou, si l'on veut, à s'é-

battre avec leurs chaînes. Comme l'a remarqué Darwin, rien n'est plus commun que de voir les animaux prendre plaisir à faire un usage inutile de leurs instincts. Les oiseaux de vol facile s'amusent à planer, à glisser dans l'air, comme on se complaît dans l'exercice d'un talent. L'épais cormoran lui-même joue avec le poisson qu'il va manger. Le tisserin, élevé en captivité, se fait un passe-temps de tisser avec art des brins d'herbe entre les barreaux de sa cage. Quand est passée la saison où ils courtisent les femelles, les oiseaux mâles continuent de chanter pour leur propre agrément, et bien habile qui empêcherait un jeune chat de folâtrer avec sa queue ou avec la queue des autres. L'homme insensible aux grâces de la race féline comme à la beauté des fleurs peut être un bon citoyen, un bon père, un ami sûr; mais son imagination esthétique est pauvre, et, moins libre d'esprit qu'un matou, la vie ne sera jamais pour lui qu'une affaire.

Comme les champs, les vergers, les nuages, les fleuves, les éperviers, les hirondelles et les chats, les âmes ont leurs grâces, et quand elles en ont beaucoup, l'estime qu'elles nous inspirent est mêlée de charme et tient de l'adoration. Quoi qu'on en dise, le bien et le beau sont d'essence fort différente; c'est la grâce qui les réconcilie et les unit. L'impératif catégorique n'a rien qui réjouisse notre imagination, et la vie sans reproche

d'un honnête homme qui s'acquitte de tous ses devoirs par conscience est un spectacle plus édifiant qu'esthétique. Mais il est des âmes à qui tout est facile, à qui rien ne coûte; elles ont en elles comme une abondance de joie qui se répand jusque sur leurs tourments, sur leurs sacrifices volontaires; elles savourent la volupté de souffrir. Ne leur parlez pas de leurs devoirs, elle ne vous comprendraient pas. En se donnant, elles ne songent qu'à se satisfaire; elles font le bien aussi naturellement que le soleil luit, que les plantes respirent, que les oiseaux volent, que l'eau coule, qu'une source s'épanche, que le ciel se fond en rosée. Ces âmes rares, nous les appelons belles; cela signifie que leur vertu, qui est un jeu, a la grâce d'un sourire.

Un caractère qui est une harmonie, voilà la beauté; une harmonie qui est un caractère, voilà la grâce, et il y a comme une liaison, comme une amitié naturelle entre l'imagination contemplative et tout ce qui lui semble beau ou gracieux. En revanche, elle a dans le monde deux ennemis, l'informe, qui manque de caractère, le difforme, qui manque d'harmonie. Mais les circonstances s'y prêtant, elle met ses ennemis à contribution, elle les oblige de fournir à ses plaisirs.

Elle pardonne et s'intéresse à l'informe, pourvu qu'il lui impose par sa grandeur. La beauté est un caractère déterminé, qui nous fait oublier que

toute forme est une limite ; l'informe qui a de la grandeur est quelque chose d'indéterminé auquel sa grandeur même donne un caractère. Qu'éprouvons-nous à la vue d'un grand ciel uniformément gris, d'un vaste désert de sable, d'une plaine solitaire et nue, d'une mer immobile, huileuse et plombée, dont l'immensité muette se perd dans un horizon brumeux ? Qu'éprouvons-nous encore en entendant la voix monotone d'un fleuve, le fracas retentissant d'une chute d'eau, l'éternel mugissement d'une cataracte qui étouffe tout autre bruit, réduit au silence tout ce qui voudrait parler autour d'elle ? Notre première impression est un étonnement accompagné de malaise. Notre âme est aux prises avec une force incommensurable ; nous comptons sans avoir notre compte, nous marchons sans avancer, nous cherchons sans trouver le bout ; nous nous sentons très petits, réduits à rien. Mais, par degrés, la grandeur de l'objet se communique au sujet pensant, et après nous avoir déprimés, elle nous exalte. En présence de ce ciel, de cet océan, de ce désert, de ce grand fleuve qui parle éternellement pour dire toujours la même chose, notre imagination se sent bientôt immense comme eux. Nous sommes rentrés en nous-mêmes ; nous nous sommes souvenus que notre raison nous avait fourni depuis longtemps la notion de l'infini et que notre moi lui-même est un infini en puissance. Quiconque

a désiré, aimé ou pensé, a compté sans avoir son compte, a cherché sans trouver le bout, et quiconque a regardé dans son âme y a découvert de mystérieuses passions qui ne se laissent pas calculer. Nous familiarisant avec notre surprise, nous nous trouvons les égaux de l'objet souverain qui nous écrasait. Mais, l'instant d'après, nous nous étonnons de nouveau, et tour à tour comprenant et ne comprenant plus, anéantis et sentant notre grandeur, nous nous laissons comme bercer par cette vicissitude, par cette succession rapide d'images contradictoires, et nous avons le plaisir de jouer avec nous-mêmes.

L'impression que produit sur nous un objet informe qui nous frappe par sa grandeur, nous la ressentons devant tous les grands spectacles de la nature et de la vie, devant tout ce qui se présente à nous comme quelque chose d'extraordinaire qui nous dépasse. La beauté nous étonne et nous réjouit, la grâce nous charme, l'extraordinaire nous transporte, nous ravit. Contemplez l'un de ces paysages désordonnés et sans limites qu'on découvre du sommet de certaines montagnes, assistez à l'éruption d'un volcan, ou relisez certains chapitres d'histoire et revivez par l'imagination dans un de ces temps où, sous l'empire d'une passion puissante, un peuple a paru déployer des énergies surhumaines et oser l'impossible, vous éprouverez la même surprise, accompagnée

des mêmes réflexions; vous vous direz : « C'est plus fort que moi, et pourtant c'est moi ». Les grands hommes, qui font comme en se jouant des choses étonnantes, nous dépassent de la tête; mais, après tout, nous nous retrouvons en eux; c'est notre sang qui coulait dans leurs veines, ils étaient pétris de la même argile que nous, et tantôt nous les reconnaissons pour nos supérieurs ou nos dieux, tantôt nous les aimons comme nos semblables. Henri Heine parle d'un écolier très modeste, qui ne pouvait lire Plutarque sans regarder en pitié ses pantoufles; les pieds lui démangeaient, il mourait d'envie d'aller prendre la poste pour devenir, lui aussi, un grand homme.

Le sublime est quelque chose d'extraordinaire qui, à la réflexion, ne nous semble pas miraculeux, une seconde nature qui nous paraît aussi naturelle que la première, ou, pour mieux dire, le sublime, c'est le grand dans le simple, et plus il est simple, plus il nous paraît grand. Nous permettons au beau de se parer, nous voulons que le sublime s'offre à nous dans sa noble nudité; tout ornement le diminuerait, et son caractère est d'être grand. Il a pour nous le prix d'une rareté; cependant, sans être jamais commun, il est moins rare que nous ne le pensons. Il nous arrive quelquefois de le rencontrer sans le reconnaître; il ne fait rien pour attirer sur lui notre attention; il ne se croit pas remarquable; comme tout ce qui est

vraiment grand, il n'a pas conscience de sa grandeur. Un paysan russe, dont le visage m'est resté dans les yeux, avait été mordu au bras par un loup enragé; il était venu trop tard chercher sa guérison à Paris. On le transporta à l'Hôtel-Dieu. Ses convulsions étaient si terribles qu'aucune patience d'infirmier n'y pouvait tenir. Une vieille augustine, d'apparence assez vulgaire, se sentit seule de force à se charger de lui. Depuis plus de vingt-quatre heures elle n'avait pas quitté un instant ce possédé, qui, dans ses crises, se jetait sur elle, la bouche ouverte, comme pour la dévorer, et, dans ses courts apaisements, ployant le genou, lui couvrait les mains de baisers, de bave et d'écume. « Que vous devez être lasse, ma mère! » lui dis-je. Elle me répondit avec un sourire à la fois très vieux et très jeune : « Vraiment, je suis honteuse de l'être si peu. » Elle était à mille lieues de se douter qu'elle fût sublime, mais je m'en doutais bien.

Les jeux de la lumière peuvent embellir un site ingrat; il suffit d'un sourire ou d'un mouvement de l'âme pour transformer un visage, et la grâce déguise tout. Le grand roi avait une impatience extrême de savoir comment Madame la dauphine était faite. Il envoya quelqu'un, qui lui dit : « Sire, sauvez le premier coup d'œil, et vous serez fort content. » La dauphine avait non seulement si bonne grâce, mais de si beaux bras, une si belle

taille, une si belle gorge, de si beaux cheveux, qu'il en coûtait peu d'oublier que son front et son nez n'étaient pas proportionnés au reste de son visage. Quelquefois nous sommes contents à moins. L'informe nous déplaît ou nous inquiète ; la difformité nous attriste ou nous répugne, et pourtant nous lui disons par occasion, comme le comte de Rouci à sa fiancée : « Encore que vous soyez bien laide, je ne laisse pas de vous aimer. »

Il nous arrive souvent de traiter de monstre un être dont la conformation est si différente de la nôtre que nous ne pouvons la comprendre, et qu'elle nous paraît un désordre. Si nous considérons ces faux monstres comme des plaisanteries, des jeux de la nature, loin de les regarder avec répugnance, ils nous amusent. C'est l'effet que produit un rhinocéros sur les yeux et l'esprit d'un enfant, et jusque dans sa vieillesse notre imagination a ses enfances. Le naturaliste, qui a reconnu que l'organisation de ces affreux pachydermes est parfaitement adaptée à leur genre de vie, ne leur trouve plus rien de monstrueux, rien qui choque son esthétique professionnelle. Un célèbre voyageur, qui a beaucoup chassé en Afrique, assure qu'il y a pour lui de beaux hippopotames.

Le vrai monstre est un être dont la conformation offre de graves anomalies et nous paraît absolument contraire à l'idée que nous nous faisons

de son espèce. Soit par excès, soit par défaut, soit par le renversement de ses parties, il déroge aux lois du type qu'il représente, et partant il nous semble en contradiction avec lui-même; il ne devrait pas être et il est; ce n'est plus un jeu de la nature, c'est une erreur. Mais la science nous apprend que les irrégularités elles-mêmes sont soumises à des règles, que l'atrophie d'un organe entraîne toujours après elle l'hypertrophie d'un autre, qu'il y a une harmonie secrète dans ce dérangement. Celle de la beauté résulte de la subordination de l'accessoire à l'essentiel; dans les monstres, un accessoire devient l'essentiel, le centre autour duquel tout s'ordonne; cet ordre renversé est encore de l'ordre. Quand la difformité est complète, l'image de cet ordre renversé s'imprime facilement dans notre cerveau, et nous nous réconcilions avec l'objet monstrueux, nous lui faisons grâce; nous disons : « Il est parfait dans son genre. » La seule chose que nous ne puissions pardonner à la laideur, c'est d'être imparfaite; elle l'est trop souvent et nous rebute par l'effort qu'elle nous oblige à faire pour découvrir ce qu'elle a de trop et ce qui lui manque, pour démêler l'ordre caché dans son désordre. Je ne sais plus quel roi disait à un de ses bouffons, qui s'était procuré un onguent contre les verrues : « Si tu avais le malheur de devenir moins laid, je ne pourrais plus te regarder. »

En matière de tératologie morale, un monstre est un moi dont le centre s'est déplacé et en qui l'ordre naturel de l'âme humaine est à jamais dérangé : une passion, qui a le caractère d'une fureur, commande en souveraine absolue ; elle décide et règle tout ; c'est elle qui raisonne, et la raison est en délire. Ici encore, notre conscience et notre imagination ne se rencontrent pas dans leurs jugements. L'une n'est indulgente que pour les petits pécheurs ; l'autre préfère aux déréglements timides, aux vices médiocres et incomplets, les perversités déclarées, insolentes dans leurs entreprises, ces âmes noires où tout est d'accord, dont toutes les actions découlent de la même source empoisonnée. Les médecins disent : « J'ai vu ce matin à l'hôpital une belle, une admirable tumeur. » Nous qualifions de belles horreurs des lieux tristes et désolés, où nous ne voudrions pas vivre, mais dont il nous plaît de nous souvenir, et il y a aussi pour nous de beaux crimes et de beaux criminels. Si nous aimons les grands hommes, nous ne pouvons nous empêcher d'admirer les Caligula, les Richard III, les Cartouche. Un beau monstre est un virtuose de la scélératesse, né pour la destruction et trouvant en lui une merveilleuse facilité à remplir sa destinée. Les belles âmes nous plaisent parce qu'elles ont le génie du bien et qu'elles le font en se jouant ; les beaux monstres nous agréent parce qu'ils sont

artistes à leur manière, et, qu'ayant le génie du mal, ils semblent se jouer en le faisant.

Dans le temps où l'on croyait au diable, tout à la fois on en avait grand'peur et on sentait pour lui un irrésistible attrait. Malgré sa queue et ses cornes, n'était-il pas un grand maître, le roi des ténèbres, celui qui n'a qu'à dire, et le crime est accompli? Il n'est pas de figure sur laquelle les imaginations se soient exercées avec plus d'acharnement et de secrète volupté. « Es-tu mâle ou femelle? Quelle est ta forme cachée? » lui demandait un grand docteur. Il répondait : « Je n'ai point de sexe, je n'ai point de visage qui me soit propre; j'emprunte la figure sous laquelle on désire me voir; j'aurai constamment la forme de ta pensée. » Et le grand docteur le voyait tour à tour sous l'image d'un vilain bouc, d'un porc, d'un singe, d'un serpent venimeux, d'un lion rugissant ou sous les traits immortellement pâles d'un dieu détrôné qui se venge.

XI

2° L'IMAGINATION SYMPATHIQUE OU AFFECTIVE. LE TRAGIQUE, LE COMIQUE.

Quoique notre imagination contemplative ne puisse entrer en exercice sans mettre notre âme

en mouvement, les émotions qu'elle nous procure sont toujours suivies d'un sentiment de repos. Nous nous absorbons en quelque mesure dans tout objet que nous admirons ou qui nous charme; nous ne sommes occupés que de lui, il se fait en nous comme une suspension de notre existence personnelle, et tout ce qui nous sort de nous-mêmes nous repose. Dans notre commerce avec la beauté, avec la grâce, avec le sublime, nous ressemblons, pendant quelques minutes au moins, à ces esprits célestes qui voient tout en Dieu et dont la vie n'est plus qu'un regard. Mais le repos n'est pas toujours pour nous le souverain bien. Nous jouons souvent pour nous désennuyer, et c'est ainsi que nous cherchons dans les jeux de notre âme, tantôt un délassement noble, tantôt un remède à nos langueurs, un excitant qui nous exalte sans nous troubler. Cet excitant, notre imagination affective ou sympathique nous le fournit; elle se charge de réveiller notre vie qui s'endort en nous faisant vivre de la vie des autres.

Le propre de l'imagination sympathique est de s'intéresser moins à l'être qu'au devenir; elle se sent moins curieuse de la forme essentielle des choses que de leurs modalités, de leurs accidents, de leurs affections, de leurs souffrances. Pour qu'elle nous fasse vivre de la vie des choses, il faut que cette vie soit analogue à la nôtre, et c'est bien ainsi qu'elle la voit. Les forces de la nature

sont pour elle des passions qui parlent une langue particulière, qu'elle se flatte de comprendre. Un bel orage lui plaît ; c'est une colère du ciel. Dans le désordre d'une mer démontée et blanche d'écume, elle reconnaît les violences d'une âme qui ne se commande plus. Les fleurs la séduisent par ce qu'il y a d'expressif dans leurs couleurs comme dans leurs attitudes ; elle leur suppose des joies, des tristesses, des modesties, des fiertés. Les animaux la charment par leur candeur; elle lit dans leurs yeux des pensées toutes pareilles à celles qui hantent notre cerveau, mais plus naïves, plus ingénues. Ils lui peignent l'homme primitif avant qu'il eût inventé les bienséances et les feintes; on croit honorer les souverains en les traitant de majestés, elle croit rendre justice aux bêtes en leur disant : « Votre humanité m'amuse infiniment. »

L'imagination affective, qui est essentiellement anthropomorphite, a joué un grand rôle dans l'histoire des religions ; elle est le principe même de la mythologie. L'homme, quoi qu'on en dise, n'a jamais adoré le soleil, la lune, la terre, la pluie et le beau temps ; si ses divinités n'avaient pas été des âmes, à quoi bon leur rendre un culte? La prière et les sacrifices servent à agir sur des volontés terribles, mais muables, à conjurer des colères qu'apaisent les flatteries et les offrandes. L'homme a toujours tenu ses dieux pour des

puissances surnaturelles, mais semblables à lui, et auxquelles la nature fournissait un corps. Suivant l'idée qu'il se faisait de lui-même, ils lui apparaissaient tantôt comme le feu qui dévore ou la flamme qui purifie, et il les appelait Baal, Jahveh, Apollon, tantôt comme l'eau qui féconde, et il voyait sortir du fond des marais Astarté ou Aphrodite, mère des voluptés. Il changeait sans cesse, et ses dieux changeaient avec lui ; leurs métamorphoses répondaient aux siennes. A mesure qu'il se civilisait, il sentait davantage le besoin de les civiliser aussi, il apprivoisait leur humeur farouche et leurs goûts cruels, et quand la terre tremblait ou qu'un ouragan fracassait les arbres et brisait les rochers, il disait comme Élie dans la caverne de l'Horeb : « Mon Dieu n'était pas là ; il est dans les sons doux et subtils qui caressent l'oreille. »

De même qu'ils ont toujours façonné le divin à leur image, les peuples, quelles que fussent leurs croyances et leurs mœurs, ont toujours humanisé la nature. Le moyen âge croyait aux esprits élémentaires, aux gnomes, aux pygmées, aux nixes ou aux ondines, qui ne sont que des femmes aquatiques qu'on entend rire dans les ruisseaux, aux sylphes, race aérienne, qui ne sont que des âmes pourvues d'ailes. L'Hindou s'était reconnu dans la bête et dans la plante. La plainte des alcyons, le gazouillement de l'hirondelle, le cri

aigu de l'épervier racontaient aux Grecs des destinées tragiques. Les silences mêmes de la nature parlaient à leur imagination : c'étaient les siestes de Pan, qui n'aime pas qu'on le réveille et se venge des indiscrets en les frappant de terreurs paniques. « — Il est défendu, berger, de jouer de la flûte à midi. Nous craignons Pan, quand il se repose des fatigues de la chasse. C'est un dieu irascible, et le fiel amer est toujours près de sa narine. » Quoique Pan et ses colères ne nous fassent plus peur, le profond repos des bois à midi nous étonne, nous intimide, comme une image de certains grands silences de l'âme, aussi sacrés que le sommeil d'un dieu, et bien que nous ne croyions plus aux ondines et aux sylphes, il nous semble par moments que les choses ont comme nous leurs souvenirs, leurs espérances et leurs félicités, que comme nous elles souffrent, gémissent, se lamentent ou s'indignent.

S'il est vrai que tout parle dans l'univers, rien n'est plus parlant que le visage de l'homme, et parmi tous les chapitres du grand livre, c'est celui que l'imagination affective lit et relit avec le plus d'agrément. Elle est moins sensible à la beauté des figures qu'au jeu des physionomies. « J'ai perdu l'appétit, disait un imaginatif; je ne dîne plus en ville que pour me donner le plaisir de déchiffrer des visages, et ceux qui me plaisent le plus sont ceux qui mentent le mieux. » L'infinie

diversité des grimaces, les fausses gravités, les fausses tristesses, les gaietés forcées, le naturel étudié, les modesties d'emprunt, les empressements trompeurs, les douceurs feintes, les caresses hypocrites et le velouté artificiel du regard, le mensonge des sourires confits, le déguisement des jalousies, les indifférences simulées, il aimait à débrouiller tous ces cas obscurs, à découvrir les dessous de la politique des cœurs, et il rapportait chez lui une collection d'images qui le consolaient de ses mélancolies d'estomac.

« N'êtes-vous point las d'un monde où tout s'agite et où tout se méprend ? » s'écriait un éloquent prédicateur. Notre imagination affective n'en est jamais lasse. Ce monde fallacieux, mais très mouvementé, s'offre à elle comme un grand théâtre, où se joue une pièce à cent actes divers. Qu'est-ce que la vie humaine? le perpétuel conflit du désir et du destin, un éternel jeu de passions qu'une puissance souveraine et fantasque encourage tour à tour, favorise, traverse ou condamne. Des projets qui n'aboutissent point, des inquiétudes et des espérances également vaines, des mesures savamment concertées qu'un incident déconcerte, de faux sages qui le plus souvent ne savent pas ce qu'ils font, qui tantôt travaillent à leur ruine en travaillant à leur fortune, récoltent des chagrins où ils cherchaient des plaisirs, leur humiliation où ils pensaient trou-

ver leur gloire, tantôt se sauvent miraculeusement par ce qui devait les perdre, vraiment ce spectacle n'est jamais ennuyeux. De fâcheuses ou d'heureuses méprises, voilà le nœud de l'intrigue, et quoique la pièce soit toujours la même, elle est toujours variée. On sème avec crainte ou avec joie, et on ne reconnaît que rarement son blé de semence dans sa moisson.

Pour jouir de la pièce, il faut assister à la représentation en spectateurs désintéressés et recueillis, qui ont quitté pour quelque temps la partie et regardent jouer les autres. C'est ce qui nous arrive quand nous ne vivons plus que par l'imagination. Dans ces moments heureux, l'avare, miraculeusement affranchi de sa passion dominante, s'amuse des lésineries de son voisin et du ridicule qu'elles lui attirent; le superbe constate avec un rire de parfait contentement que quand l'orgueil arrive, les disgrâces ne sont pas loin; le voluptueux se divertit des déconvenues du libertin, l'ambitieux des mésaventures de l'ambition; le philosophe est charmé de voir un sage démentir en un instant les maximes de toute sa vie et s'échauffer pour des misères, s'émouvoir d'une bagatelle, d'une salière renversée, d'un château de cartes qui s'écroule. Ils se trouvent tous dans l'état d'esprit qu'a peint Diderot, quand il disait : « Oh ! que ce monde-ci serait une bonne comédie, si l'on n'y faisait pas un rôle; si l'on existait, par exemple,

dans quelque point de l'espace, dans cet intervalle des orbes célestes où sommeillent les dieux d'Épicure, bien loin, bien loin, d'où l'on voit ce globe, sur lequel nous trottons si fièrement, gros tout au plus comme une citrouille, et d'où l'on l'observât, avec le télescope, la multitude infinie des allures diverses de tous ces pucerons à deux pieds qu'on appelle les hommes. » Nous avons sur les dieux sommeillants d'Épicure cet avantage que leur suprême indifférence ne saurait comprendre nos passions; de temps à autre, ils aperçoivent nos gestes, mais ils entendent mal nos discours, et notre vie a pour eux l'obscurité d'un rébus ou d'une pièce écrite dans une langue qu'ils parlent à peine. Il n'est point de passion que notre âme ne puisse concevoir et ressentir; elles y sont toutes en germe. Les plus honnêtes gens de la terre ont commis en idée des vols et des meurtres; les plus paresseux, les plus lâches se sont plus d'une fois couverts de gloire dans leurs songes. Il y a dans tous les hommes un héros et un criminel en puissance; mais ils meurent pour la plupart sans que la graine ait levé.

Diderot ne voulait voir les scènes de la vie qu'en petit, « afin que celles qui ont un caractère d'atrocité, se trouvant réduites à un pouce d'espace et à des acteurs d'une demi-ligne de hauteur, ne lui inspirassent plus des sentiments d'horreur ou de douleur violents. » Il ajoutait : « N'est-ce

pas une chose bien bizarre que la révolte que l'injustice nous cause soit en raison de l'espace et des masses? J'entre en fureur si un grand animal en attaque injustement un autre. Je ne sens rien si ce sont deux atomes qui se blessent; combien nos sens influent sur notre morale! » Ils influent aussi, mais autrement, sur notre imagination mise au service de nos jouissances esthétiques. Si vous voulez l'amuser, montrez-lui en petit les scènes de la vie; elle doit les voir en grand pour ressentir des terreurs et des pitiés qui lui soient agréables ou pour connaître, selon l'expression de Racine, « cette tristesse majestueuse qui fait tout le plaisir de la tragédie ». Tout ce qui nous égaie nous est bon; mais nous choisissons les malheurs qui doivent nous donner de la joie; ils ne nous plaisent que s'ils nous paraissent dignes d'être pleurés. Les choses ont leur fierté, et les images ont leur gloire, qui se communique à l'âme qu'elles émeuvent. Plus les sujets qu'on lui présente sont grands et nobles, plus les passions qu'ils lui inspirent l'agrandissent, l'ennoblissent elle-même. La sympathie que nous éprouvons pour une action héroïque ou pour les tribulations d'un grand cœur nous flatte; l'honneur des belles infortunes et des belles morts rejaillit sur ceux qui les admirent en les plaignant; le miroir réflecteur s'enorgueillit de l'éclat de la lumière qui le frappe et que son obscurité reflète.

« Les combats de coqs me révoltent, disait un journaliste anglais, parce que je n'attache pas assez de prix à la vie et au courage d'un gallinacé pour surmonter ma répugnance à voir couler son sang. » Ce même Anglais avait eu l'occasion d'assister à une bataille, il déclarait que ce spectacle l'avait transporté : la grandeur de l'événement en avait sauvé l'horreur, et il avait vu sans répugnance couler le sang des hommes. Les honorables philanthropes qui travaillent à supprimer la guerre ont notre raison pour eux; mais l'imagination se passionnera toujours pour les terribles jeux de l'épée ; et il semble qu'en lui promettant la paix perpétuelle, on lui promet un éternel ennui. Qui n'est curieux de parcourir les champs et les collines où le choc de deux armées a décidé du sort d'un empire? La terre a bu le sang ; vous avez les nerfs assez tranquilles pour contempler à l'aise le vaste échiquier, pour y distinguer la case où par le mouvement imprévu d'une tour, d'un cavalier, d'un simple pion peut-être, le mat fut donné. Ce qui nous réconcilie avec les horreurs de la guerre, ce n'est pas seulement la grandeur des intérêts en jeu; c'est qu'elle fournit aux hommes l'occasion de montrer tout ce qu'ils valent, tout ce qu'ils sont et de se surpasser eux-mêmes dans le bien comme dans le mal. Les grands hasards sont la source des grandes inspirations, et il se passe des choses étonnantes dans

l'âme d'un homme qui a fait le sacrifice de sa vie, comme aussi parfois dans le cœur d'une bête qui se sent mourir. Un jour, à la *Plaza de toros* de Madrid, je fus témoin d'une scène que je n'oublierai jamais. Après avoir reçu le coup mortel, le taureau, encore debout, embrassa du regard l'immense arène comme pour choisir l'endroit où il tomberait, et bientôt, d'un pas chancelant, il alla s'abattre à côté d'un des chevaux qu'il avait éventrés et sur la poitrine duquel il laissa choir et reposer languissamment sa lourde tête : ce mourant avait fait la paix avec ce mort. Toute l'assistance l'applaudit, le salua par de longues acclamations. Un de mes voisins, à demi fou d'enthousiasme, agitait son chapeau avec fureur et criait à tue-tête : « Il vaut la peine de vivre. Oh ! la belle fin ! »

Selon que nous choisissons de regarder ce monde et les scènes de la vie par le petit ou le gros bout de la lunette, les pièces que nous voyons jouer ici-bas sont pour nous des drames ou des comédies. Ce qui détermine notre choix, ce n'est pas seulement la disposition naturelle de notre esprit, la pente de notre tempérament ; ce sont aussi les conséquences plus ou moins graves des actions et plus encore le caractère des acteurs, déterminé lui-même par la nature des mobiles qui les font agir. Il y a des tragédies bourgeoises représentées sur un très petit théâtre et où le sang

ne coule point; elles n'en sont pas moins tragiques. Il y a des héros obscurs dont l'histoire n'enregistrera jamais le nom; ils n'en sont pas moins des héros.

Qu'il soit né sur la paille ou dans la pourpre, qu'il habite une chaumière ou un palais, ce qui fait le véritable héros, c'est la générosité de l'âme. Son moi a de la substance, de l'étoffe; capable de grandes vues et de se gouverner par des principes, il y a de l'impersonnel en lui, il représente quelque chose et son existence intéresse d'autres que lui. S'il était parfait, il n'aurait point d'histoire, ou ses malheurs ne seraient que des accidents, et les infortunes vraiment pathétiques sont toujours les filles d'une faute. Cet homme généreux veut le bien de ses semblables; mais il mêle à sa magnanimité des faiblesses dangereuses ou à ses nobles intentions une chimère qui l'égare. Il s'est chargé d'une mission trop lourde pour ses épaules, et il succombe sous son fardeau; peut-être son orgueil corrompt sa vertu et, croyant travailler pour les autres, il travaille pour lui-même; peut-être aussi la patience des saints lui manque et il compromet ses entreprises par les fougues d'une volonté qui ne sait pas attendre, ou bien il a dû opter entre deux obligations contraires et celle qu'il a méprisée se venge, ou bien encore il est combattu par deux passions, l'une grande, l'autre égoïste : il sacrifie son hon-

neur à son plaisir, son petit moi triomphe de son grand moi, et cette victoire qui est une défaite, devient son supplice. Cet homme de bien, sujet à s'égarer, tantôt voit clair en lui-même, tantôt n'y voit que ce qu'il veut voir, et il a affaire à une destinée aussi perfide qu'inexorable, qui nous aveugle sur les suites de nos actions et nous demande compte des événements comme si nous les avions voulus. En mécanique, l'effet est toujours exactement proportionnel à la cause, le choc à la raison composée de la vitesse et de la masse. Ce qui rend tragique la vie humaine, c'est l'effrayante disproportion entre les causes et les résultats et, partant, entre les délits et les peines. Tel crime est moins puni que la faute la plus légère, et il suffit d'une défaillance ou d'un emportement pour attirer sur une noble tête une irrémédiable disgrâce. Ces inégalités blessent notre justice ; mais elles plaisent à notre imagination, parce qu'elles donnent au gouvernement de ce monde un air d'aventure, de fantaisie, et au conflit des passions et du destin le caractère d'un jeu.

Le personnage comique est un être purement subjectif, un moi sans substance et sans valeur. Quoiqu'il ne représente rien, il attribue une importance énorme à sa personne, qui n'en a point. Ce plaisant atome disparaîtrait du monde sans y laisser le moindre vide, et il rapporte tout à lui, il se prend pour l'univers. Le héros est une vo-

lonté qui se connaît et que brise une destinée qu'elle n'a pas su voir ; le personnage comique est inconscient : c'est une insignifiance qui s'ignore, une misère qui se rengorge, un néant qui fait la roue. Il n'a pas d'autre occupation que de contenter sa passion dominante ; mais il a l'esprit si court que, toujours malheureux dans le choix de ses moyens, ses méprises finissent par lui attirer de cruels mécomptes, que personne ne plaindra. Poursuivant des fins qui n'intéressent que lui, gouverné par des penchants aveugles dont le secret lui échappe ou par une idée fausse qu'il n'a jamais discutée, c'est une marionnette mue par des ficelles qu'elle n'aperçoit pas et que nous voyons, et la seule fonction utile qu'il puisse remplir est de servir à notre divertissement.

Ce spasme, ce mouvement convulsif, cette contraction saccadée du diaphragme et des muscles faciaux que nous appelons le rire est causée par la surprise que nous ressentons en découvrant soudain un contraste frappant, une disparate, une contradiction sensible entre une apparence et une réalité, un dehors et un dedans, un résultat et une intention, un effet et une cause. Plus ce contraste nous frappe, plus le sentiment que nous en avons est subit, plus aussi notre gaieté est vive. Un mot plaisant qui nous fait rire est un propos qui donne à la raison une apparence d'absurdité ou de folie ; mais ce qui nous amuse encore plus, c'est une

folie débitée ou faite de bonne foi par un maître sot qui prend sa sottise pour une raison. En vous promenant, la nuit, dans un jardin, vous croyez apercevoir un fantôme, et le cœur vous bat. Vous êtes brave, vous allez droit au prétendu fantôme ; il se trouve que c'est un drap qu'on avait étendu sur une ficelle pour le faire sécher, et vous riez de vous-même parce qu'il y a une disproportion choquante entre un drap qui sèche et un fantôme qui vous fait peur. Qu'un fat, qui porte beau, vienne à glisser sur le pavé, s'étale à nos yeux sur le trottoir, il nous fera rire comme l'astrologue tombant dans un puits. Sa chute l'avertit subitement de la vanité de ses prétentions, lui démontre que son orgueil qui plane habite un corps soumis, comme celui d'un gueux, à l'humiliante loi de la pesanteur. Un sot nous semble comique quand nous découvrons qu'il se croit un homme et qu'il n'est, en vérité, qu'une marionnette ou une machine. La nature, qui n'aime pas à rire, n'a créé, hormis nous, que des êtres qui ne rient pas et qui, pour la plupart, ne sont pas risibles. Les seuls animaux qui nous donnent la comédie sont, avec le chameau et les lamas, certaines espèces de gros volatiles à l'air triste, empêtré. Ils semblent se remuer par ressorts ; comme les sots, à la gaucherie de leur démarche, ils joignent une gravité solennelle, un air d'importance, un sentiment exalté de leur moi. Peut-on voir

un marabout sans lui dire : « Ton humanité me divertit? »

Tels sont les paradoxes de l'imagination sympathique, telles sont les diversités de son humeur. Tantôt elle se plaît à regarder les forces physiques comme des puissances animées et sensibles, tantôt elle s'amuse à considérer l'homme comme un automate qui croit vouloir et penser, et tour à tour elle bannit la mécanique du monde ou elle ne voit dans les âmes que leur machine. L'esclavage des habitudes, des préjugés, des formules, les tics de l'esprit, la monotonie des sentiments et des procédés, les perpétuelles redites d'une passion aussi irréfléchie qu'un instinct, un éternel mouvement de va-et-vient et, de temps à autre, le grincement d'un rouage mal graissé, le cri d'un ressort qui joue mal et se fâche, ainsi se manifeste à nous l'automatisme d'un être intelligent dont le cerveau s'est rouillé et qui cherche toutes ses inspirations dans sa moelle épinière. De même que la machine ne se lasse pas de refaire ce qu'elle a fait, il recommence de plus belle, se répète sans cesse ; il dira vingt fois, comme Géronte : « Maudite galère! » Plus son machinisme est apparent, plus notre imagination affective se gaudit, et ce qui accroît singulièrement notre joie, c'est de voir de temps à autre un accident fâcheux déranger, démonter une de ces vaniteuses horloges, toujours fières d'elles-mêmes et qui, allant tout de

travers, se croient faites pour nous sonner l'heure. Les héros sont en lutte avec le destin ; mais une machine est indigne d'avoir un autre ennemi que l'accident, et quand un avare cache si bien son trésor qu'il le perd, quand un fat s'attire inopinément de cruelles mortifications, quand un matamore, qui ne brave que les faux périls, se rencontre nez à nez avec un danger réel, nous trouvons que sa majesté le hasard met beaucoup d'esprit dans ses jeux.

Les incidents tragiques ou comiques de la vie réelle, outre les émotions intéressantes ou agréables qu'ils nous causent, ont pour effet de nous rendre contents de nous; c'est une joie qui s'ajoute aux autres. Après nous être ennoblis par notre sympathie pour les malheurs d'une âme généreuse, le destin qui la frappe nous semble, tout compté, tout rabattu, juste dans ses injustices, et notre conscience, en lui donnant raison, a le plaisir flatteur de s'identifier avec le gouvernement du monde. D'autre part, tout ce qui épanouit notre rate chatouille en même temps notre orgueil. L'homme-machine dont nous rions nous paraît inférieur non seulement à l'idée qu'il se fait de lui, mais à nous-mêmes; nous sommes certains d'appartenir à une autre espèce ; en le dégradant, nous nous rehaussons dans notre propre estime; plus sa sottise, sa folie et son inconsciente servitude nous amusent, plus nous nous sentons libres

et raisonnables. Dès demain, dans quelques heures d'ici, rendus à nos affaires et à notre vie personnelle, spectateurs redevenus acteurs, et à notre tour marionnettes de nos passions, nous donnerons des spectacles à notre prochain, et nous serons assez inconscients pour ne pas nous douter que nous sommes quelquefois, nous aussi, de fort plaisantes machines, car rien n'est plus plaisant qu'un automate qui a des désirs, des frayeurs, des espérances, des tendresses, des haines, et un orgueil démesuré, dont la fortune fait son hochet.

XII

3º L'IMAGINATION RÊVEUSE. — SES CHIMÈRES ET SES EXTASES. — LES JOIES QUE NOTRE IMAGINATION ESTHÉTIQUE SOUS SES TROIS FORMES ÉPROUVE EN JOUANT AVEC LES RÉALITÉS OU AVEC ELLE-MÊME SONT-ELLES SANS MÉLANGE ?

Si la contemplation du beau nous récrée en faisant jouer notre esprit, si notre imagination affective se plaît à considérer la vie comme un jeu terrible ou réjouissant, nous aimons, dans nos rêveries, à jouer avec le monde. Les réalités ne sont plus alors pour nous que ce que nous voulons qu'elles soient ; nous les teignons de notre couleur, nous les approprions à nos convenances,

nous disposons d'elles à notre guise. Et pourtant notre vie se passe à sentir des résistances, et il nous semble que la qualité essentielle des choses est d'être résistantes, de contrarier notre vouloir, de nous affliger par leurs refus. Mais quand nous rêvons, rien ne nous résiste plus, rien ne nous gêne, rien ne nous pèse. Un pauvre homme abîmé de dettes, à qui ses créanciers ne laissaient point de repos, disait mélancoliquement : « Dieu bénisse les dominos et celui qui les inventa! Pendant que je joue, j'oublie qu'il y a des huissiers. » L'imagination rêveuse n'oublie pas seulement qu'il y a des huissiers; elle ne se souvient plus que le monde est un étranger dont les mœurs ne sont pas les nôtres, dont l'humeur s'accorde rarement avec nos goûts et à qui nous sommes fort indifférents. Elle se l'assimile, elle se reconnaît en lui; elle confond ses images avec les choses et les choses avec ses images.

Dans l'état de veille, je suis parce que je pense, et sachant que je suis, je me distingue de tout ce qui n'est pas moi. Dans le sommeil, j'existe sans savoir que j'existe, et il n'y a plus pour ma conscience ni moi ni non-moi. Si je viens à rêver, je me trouve dans un état intermédiaire entre le sommeil et la veille; je n'ai qu'un sentiment vague de mon existence, et je confonds et les choses et moi-même avec les images que je m'en forme. Tout ce qui arrive de déplaisant ou d'agréable à

ces images, je le tiens pour réel, leurs aventures sont les miennes. Il s'ensuit que j'éprouve en songe des joies et des douleurs aussi vives, aussi intenses que dans la veille; mais elles ne durent qu'un instant, car leur vivacité même me réveille en sursaut, et je recommence à démêler ce qui se passe dans mon esprit de ce qui se passe dans le monde.

Les sens d'un homme endormi qui rêve étant comme morts, il n'a plus de relation avec les réalités que par leurs images conservées qui lui reviennent et qu'il prend pour elles. Il n'en va pas de même d'un songeur éveillé. Si profonde que soit sa rêverie, ses yeux voient, ses oreilles entendent, il communique encore avec les objets, mais il n'en a qu'une perception confuse, car n'étant plus qu'à moitié conscient de lui-même, il ne se distingue qu'à moitié de ce qui l'entoure, et la première condition pour percevoir nettement les choses, c'est de nous en distinguer tout à fait.

Dans l'habitude de la vie, nous sommes ou des animaux travaillés par leurs passions ou des êtres raisonnables et raisonneurs. Mais nos passions comme notre raison ont leurs sommeils, et par intervalles notre âme sensitive reste seule éveillée. Nous ne nous connaissons plus, nous nous sentons; nous ne connaissons plus les choses, nous sentons qu'elles existent et que nous ne sommes pas seuls dans le monde; nous ne vivons plus que

de la vie de sentiment, nous sentons que nous sentons et nous savourons le charme de sentir. En nous et hors de nous, tout est vague; notre existence nous apparaît comme un de ces paysages aux teintes fondues, à demi noyées, aux contours délicieusement incertains, aux horizons baignés d'une lumière pâle et vaporeuse. Nos désirs, nos espérances n'ont plus d'objet particulier ; qu'espérons-nous ? que désirons-nous? tout ou rien. Nous éprouvons une joie diffuse, indéfinie, qui n'est sans doute que l'enchantement d'exister ; cette joie nous exalte comme les fumées du vin, elle nous grise d'oubli, et dans notre ivresse nous ne voyons plus que ce qui nous plaît. Nos douleurs, nos peines ont perdu leur âpreté, tout ce qu'elles avaient d'offensif et de nuisible. Nous sommes tristes et nous ne voudrions pas qu'on nous ôtât notre tristesse ; elle a comme par miracle la douceur d'un fruit mûr, bon à manger.

C'est l'heure de la rêverie; mais pour qu'elle ait tout son prix, il faut que notre imagination s'en mêle et se charge de donner un corps à ces joies, à ces mélancolies, à ces sensations confuses dont nous jouissons sourdement; les sons, les formes, les lignes, les couleurs, tout lui sert à cet effet, et comme elle est ingénieuse, elle s'arrange pour qu'il y ait quelque liaison, quelque suite dans la succession des tableaux qu'elle nous présente. Quand nous rêvons en dormant, nous sommes à

la merci de nos visions; elles s'assemblent, se combinent par une sorte de fatalité sur laquelle nous ne pouvons rien. Dans les songes que nous faisons les yeux ouverts, nous demeurons en quelque mesure maîtres de nous et de nos images; si fortuites qu'elles nous semblent, nous en réglons secrètement les hasards; nous en écartons tout ce qui pourrait les gâter ou nous troubler, et tour à tour notre rêverie nous gouverne et nous gouvernons notre rêverie; c'est un jeu de pur hasard, semble-t-il, où nous gagnons toujours. Ainsi rêvait Rousseau, et, comme il le disait lui-même : « Ses chères extases, qui l'empêchaient de s'occuper de sa triste situation, lui avaient durant cinquante ans tenu lieu de fortune et de gloire, et sans autre dépense que celle du temps, l'avaient rendu dans l'oisiveté le plus heureux des hommes. » L'unique ressource de son incurable hypocondrie était cet art consolatif et charmant, dont les impostures nous servent à oublier ce que nous sommes et à nous reposer de nous-mêmes dans la société des fantômes.

Tant que durent nos songeries de dormeurs éveillés, notre personne n'est que l'ombre d'un moi; mais cette ombre ténue est immense, elle se projette au loin, jusqu'au bout de l'univers; elle se mêle à tout, et il nous semble que les choses n'ont été faites que pour représenter et multiplier notre image. Il ne nous suffit plus de leur prêter

simplement une âme, il faut que cette âme, sœur de la nôtre, lui soit unie intimement par de mystérieuses sympathies. Les plaines, les collines, les arbres, les fleurs, les rochers, tout s'occupe de nous. Les vents et les oiseaux savent notre secret et le racontent dans une langue que nous pouvons seuls comprendre. Le monde entier est un vaste orchestre qui accompagne notre chanson et l'habille des plus magnifiques harmonies. Les choses ne sont plus des choses; ce sont les témoins attendris de nos joies indéfinissables et des peines qui nous délectent. En quelque lieu que nous promenions nos rêves, nous sentons des regards qui tombent et s'arrêtent sur nous sans nous peser. Les étoiles sont des yeux d'or qui nous voient; le ciel recueilli dans son repos est un silence infini qui nous écoute.

Souvent aussi nous voyons dans tout ce qui nous environne des signes parlants, des symboles de ce qui se passe en nous. Les couleurs, les sons, les parfums ne sont que des emblèmes de nos sentiments; la nature n'est qu'une figuration de notre âme. Ce lis ne fleurit que pour témoigner par son immaculée blancheur de l'innocence des félicités auxquelles nous aspirons; cette rose baignée et luisante de pluie nous représente nos bonheurs les plus exquis, ceux qui nous font pleurer; ces nuages légers, voyageant dans l'azur du ciel, sont nos pensées errantes; s'il fait obscur dans une touffe de

chênes de haute futaie, c'est que par delà tous nos rêves il y a un inconnu qui nous inquiète, et ce sont nos doutes qui assombrissent les forêts. Un chevalier de la Table-Ronde, apercevant sur la neige une goutte de sang tombée de la blessure d'un héron, crut reconnaître dans cette tache rouge la bouche qu'il aimait, et ne sortit de son extase que lorsque la neige eut fondu. Comme lui, quiconque a une chimère dont il se plaît à rêver en retrouve partout l'image. Levons-nous les yeux, nous la découvrons dans les profondeurs éthérées, vêtue d'or et de pourpre et, sa harpe à la main, présidant à la ronde tournoyante des planètes et des soleils; si nous regardons courir les ruisseaux, une voix nous appelle, et cette voix, c'est la sienne; si nous contemplons l'océan, nous la reconnaissons dans le sourire infini des flots; un scarabée d'un vert d'émeraude s'est-il niché, enfoui dans la fleur qu'il adore comme pour s'ensevelir dans son amour, la fleur, c'est elle; le scarabée, c'est nous. Il y a des moments où le ciel et la terre nous appartiennent; quoi qu'ils puissent se dire l'un à l'autre, c'est de nous qu'il s'agit : ils se disputent à qui nous fournira les plus riches matériaux pour bâtir à nos rêves des palais d'améthyste, de saphir, d'opale ou de diamant.

Heureux qui est possédé d'une chimère! Heureux aussi l'homme qui s'est promené quelquefois en imagination sur les bords du Gange et qui,

s'étant nourri de la sagesse que prêchent les lotus sacrés, aspire à se délivrer par instants de son moi, à se désapproprier, à goûter les joies des fakirs et le bonheur de n'être rien! On se le procure sans peine quand on sait rêver. Asseyez-vous sur la grève, laissez la vague qui clapote vous étourdir par degrés de son bruit creux, de sa sourde et monotone cantilène. Chargez-la de bercer vos rêves, et vous n'aurez plus qu'un sentiment obscur, languissant de votre existence. Vos yeux sont restés ouverts, mais vous ne savez plus bien où votre moi finit, où commence le non-moi. Mêlant votre vie à la vie universelle, il n'y a plus rien qui vous limite, qui vous borne, qui vous resserre; vous êtes en tout et tout est en vous. Vous n'apercevez plus qu'au travers d'un nuage ces rochers, ces buissons fleuris, et en les regardant, vous dites: Nous. La couleur de l'air qui vous enveloppe est celle de votre âme; le vent qui frémit est le souffle de votre poitrine; le clapotis qui vous berce est une musique étrange qui sort de vous; la lumière qui baigne vos yeux, vous ne la distinguez plus de votre regard, c'est lui qui la crée, et pourtant vous n'êtes rien, et votre pensée n'est que la pensée d'une pensée. Le sujet et l'objet se sont confondus; le monde est un grand tout où vous vous perdez. Ces vagues qui dansent sur la surface de la mer ne font qu'apparaître et disparaître, elles n'ont pas le temps de dire: Moi.

Comme elles, vous ne sortez un instant de l'abîme immense que pour vous y replonger, et, selon le mot du poète, ce naufrage vous est doux. Un moment encore, ce grand tout ne sera plus pour vous qu'une vaine apparence, une illusion, un fantôme, un rêve du grand Pan qui dort et qui lui-même ne se distingue plus de ses songes.

Mais si tous les bonheurs sont fugitifs, le plus fugitif de tous, tant que nous vivons, est de s'imaginer qu'on n'est plus. Une mouche qui vous croyait mort vous a frôlé de son aile, vous avez tressailli, le charme est rompu. Le chaos se débrouille; du sein du gouffre où tout se perd, une vie, qui a votre forme, vient d'émerger; ce n'est d'abord qu'une vapeur, une fumée ondoyante et légère; mais d'instant en instant, elle se condense, s'épaissit, prend un corps et un visage; vous vous êtes retrouvé; c'en est fait de vos songes, de votre anéantissement béat, de votre absorption voluptueuse dans le grand Pan. Ainsi que vous, le ciel, la terre, les vagues, les buissons et les mouches, chacun est rentré en soi-même, chacun retourne à ses affaires, et dans ce réveil universel, vous voilà rendu aux huissiers, c'est-à-dire aux soucis que vous causent vos conflits quotidiens avec des réalités dont le caractère essentiel est d'être résistantes et de vous chagriner par leur force d'inertie, qui est, sans doute, un malin vouloir.

Tels sont, pour n'en faire qu'un résumé suc-

cinct, les plaisirs que notre imagination, quelque forme qu'il lui convienne de revêtir, goûte dans son commerce direct avec la nature, les joies abondantes et variées qu'elle se procure par ses contemplations, par ses sympathies, par ses rêves. Le beau, le sublime, la grâce, l'informe même et le difforme, les démêlés de la destinée et des passions, les terreurs, les pitiés, le rire, les songes et les extases, elle emploie tout à se rendre heureuse. Elle l'est toujours quand elle réussit à jouer avec elle-même, et que le monde se prête à ses jeux. « L'homme, a dit Schiller, n'est vraiment libre que lorsqu'il joue. » Essayez en vain de soulever un rocher, vous vous sentez esclave; qu'un enchantement centuple vos forces, et cette pierre qui vous résistait, vous la lancerez où il vous plaira; vous avez reconquis votre liberté. C'est un miracle que notre imagination opère tous les jours. Le monde est une grande affaire, très épineuse, elle en fait un jeu.

Ici se pose de nouveau la question de savoir à quoi lui servent les arts et à quelle fin elle les a créés. Si chaque homme trouve dans les réalités tous les éléments nécessaires à ses plaisirs esthétiques, pourquoi chaque homme n'est-il pas son propre et unique pourvoyeur? Qu'a-t-il besoin de peintres, de musiciens, de poètes, pour lui donner des fêtes qu'il peut se donner en les réglant à sa fantaisie? Pourquoi ne se contente-t-il

pas des mélodies que son cœur peut se chanter à lui-même, des tableaux que les choses tracent dans son esprit, des poèmes, des symphonies, des drames, des scènes bouffonnes que l'univers lui fournit? « Qu'ai-je besoin, disait dans un des romans de Balzac un clerc de notaire au poète Canalis, qu'ai-je besoin d'avoir un paysage de Normandie dans ma chambre, quand je puis l'aller voir très bien réussi par Dieu? Nous bâtissons dans nos rêves des poèmes plus beaux que l'*Iliade*. Pour une somme peu considérable, je puis trouver à Valognes, à Carentan, comme en Provence, à Arles, des Vénus tout aussi belles que celles du Titien. La *Gazette des Tribunaux* publie des romans autrement forts que ceux de Walter Scott, qui se dénouent terriblement avec du vrai sang, et non avec de l'encre. Le bonheur et la vertu sont au-dessus de l'art et du génie. — Bravo, Butscha! s'écria Mme Latournelle. L'argument du clerc fut reproduit avec esprit par le duc d'Hérouville, qui finit en disant que les extases de sainte Thérèse étaient bien supérieures aux créations de lord Byron. » Si le clerc Butscha, Mme Latournelle et le duc d'Hérouville ont raison, qu'avons-nous affaire de lire *Manfred*, *Don Juan* et les romans de Balzac?

Pour résoudre cette question, il faut examiner s'il n'y a pas du mélange dans les jouissances esthétiques que le monde réel nous procure, si elles

ne sont pas souvent laborieuses, incomplètes et troublées, s'il n'arrive jamais à notre imagination de chercher dans la nature quelque chose qu'elle n'y peut trouver. Ce point éclairci, nous saurons du même coup ce que l'art ajoute à notre bonheur, quelles peines ou quels labeurs il nous épargne, de quels mécomptes ou de quels chagrins il nous sauve, et pourquoi l'homme primitif s'avisa de graver sur des os de renne ou de mammouth, avec la pointe d'un silex, des figures d'hommes ou de bêtes, pourquoi il inventa la crécelle et le tambourin, pourquoi, à l'aide d'une calebasse pleine de noyaux, il régala ses oreilles et son âme d'une musique que les oiseaux ne connaissent pas et dont ils n'ont jamais senti le besoin.

TROISIÈME PARTIE

LES CHAGRINS, LES TOURMENTS DE L'IMAGINATION ET SA DÉLIVRANCE PAR LES ARTS.

XIII

LES RESSOURCES DE LA NATURE ET LES IMPUISSANCES DE L'ART.

Les esthéticiens qui, comme Hegel, décident trop hardiment que l'art est supérieur à la nature en prennent à leur aise et posent mal la question. Ils raisonnent comme si nous avions à choisir entre une matière brute et une matière façonnée, entre un or vierge et un or travaillé, entre un diamant empâté dans sa gangue et un diamant taillé. Ils oublient que la nature est la grande, l'éternelle inspiratrice des artistes, ils oublient aussi qu'il y a un art naturel, instinctif dans toutes nos images, dans toutes les représentations esthétiques que nous nous faisons des choses. Pour

le répéter une fois encore, on ne trouve pas de paysages tout faits dans la nature; ils se font dans notre imagination. Vous les voyez, tel paysan ne les voit pas. Il a peut-être de meilleurs yeux et autant d'imagination que vous, mais il n'a pas celle qui joue. Conduisez ce même paysan au musée des antiques; il y éprouvera des étonnements qui ne seront pas des admirations, et comme tel autre, il dira en sortant « qu'il vient de voir une grande diablesse de femme qui avait perdu ses deux bras ».

Pendant que nous admirons un paysage, nous sommes paysagistes à notre façon. Nous employons pour former nos images les mêmes procédés que les artistes; la seule différence entre eux et nous, c'est que les nôtres sont une propriété privée, qui n'est qu'à notre usage, qu'elles demeurent en nous à l'état de fantômes incorporels et flottants, et que l'artiste fixe les siennes, les réalise, leur donne un corps. Ces images perceptibles, se communiquant à nos sens et devenues un bien public, nous rappellent le caractère d'objets que nous connaissons, mais nous les présentent sous une forme qui nous est nouvelle. L'art reproduit des effets de couleurs et de lignes que nous avons souvent admirés dans la nature; ces couleurs ne sont plus tout à fait les mêmes, ces lignes ont une régularité, une rigueur de dessin, de symétrie, de logique qu'elles n'ont jamais

dans le monde où nous vivons. L'art nous montre des assemblages de pierres qui ressemblent à des végétations ou à des organismes vivants; il nous montre aussi des hommes et des femmes en marbre ou en bronze, des scènes pleines de mouvement où rien ne se meut, des orages tranquilles et silencieux, ou par un caprice plus étrange encore, des passions furieuses qui chantent en mesure ou parlent en vers, et, si furieuses qu'elles soient, ces vers ont tous leurs pieds. Comme l'artiste a le don de nous faire voir ce qu'il a vu, nous pouvons comparer ses images aux nôtres, et comme les apparences sensibles dont il les revêt diffèrent de celles des choses, nous pouvons comparer les jouissances esthétiques que l'art est capable de nous procurer avec les joies contemplatives, les émotions sympathiques, les rêveries vagues et charmantes que nous inspire la nature, ou en d'autres termes les plaisirs que goûte notre imagination lorsque, abandonnée à elle-même, elle opère directement sur les réalités, avec les plaisirs que lui donnent les images réalisées des architectes, des sculpteurs, des peintres, des musiciens et des poètes. C'est ainsi que la question doit être posée.

Ce ne sont pas seulement les clercs de notaires, les Butscha, qui mettent les vrais printemps au-dessus des printemps peints et préfèrent une jolie femme à la *Vénus de Milo*. Dans l'opiniâtre et

inégal combat qu'il soutient contre la nature, tout véritable artiste a été dix fois, cent fois tenté de rendre les armes; cent fois il s'est pris en pitié et a maudit sa destinée et ses défaites.

Un peintre me disait dans une heure de découragement : « Quel est donc ce fatal penchant qui nous pousse malgré nous à donner une figure à ce que nous avons dans la tête, à montrer aux autres ce que nous avons vu, à leur faire sentir ce que nous avons senti? Eh! parbleu, j'ai tout senti, mais je n'en puis exprimer que la centième partie, tant nos moyens sont misérables! Regardez-moi dans les yeux, vous y verrez le monde; regardez mes œuvres, vous n'y trouverez que ce que j'ai pu dire, et je vous jure que ce que je n'ai pas dit était le plus beau de l'affaire. Mon sentiment est un fleuve, je suis condamné à n'y puiser qu'avec un tout petit arrosoir, et j'ai beau lui ôter sa pomme pour arroser au goulot, l'eau qui en sort n'est qu'une goutte au prix de celle qui court là-bas. Passe encore si je peignais pour des gens qui n'aient rien regardé, rien senti, ou si je leur racontais les choses de la lune, qu'ils ne connaissent pas. Mais ce que je leur fais voir, ils l'avaient déjà vu et revu, de leurs deux yeux ou en rêve, et ces imbéciles font des comparaisons. Ils savent comme moi ce que c'est qu'une chair de femme, une chair animée, une chair vivante, qui frissonne quand on la touche, et j'ai beau me donner

un mal de chien pour faire vivre celle que je leur montre, je ne réussis jamais à leur faire sentir la chair fraîche, et il me semble comme à eux que la mort a passé par là ! »

Il disait encore : « Eh ! oui, la nature ! la nature ! le reste est bien peu de chose.... Cette puissance vive, immense, comme parlait le seigneur Buffon, qui anime tout, qui embrasse tout, plus riche que toutes nos idées, plus vaste que tous nos systèmes !... Depuis cinquante ans que j'existe, je n'ai pu encore découvrir si elle était bonne ou méchante; mais pour peu que cette magicienne aime à rire, comme elle doit se moquer de nous ! Tous tant que nous sommes, nous ressemblons à de gauches apprentis essayant de refaire les tours du plus grand des prestidigitateurs.... Non, vraiment, la partie n'est pas égale. Elle a tout pour elle, l'infiniment petit et l'infiniment grand, des finesses de détail à rendre fous ceux qui voudraient les analyser et des immensités où nous disparaissons. Avant de peindre, Delacroix mettait quelquefois une fleur à côté de son chevalet, et il disait : « Cette fleur est mon inspiration et mon désespoir. » Là, comment voulez-vous lutter? Nos yeux, notre ouïe, notre odorat, la nature parle à tous nos sens à la fois, elle a le génie des sensations mixtes. Vous peignez le printemps. Qu'est-ce qu'un printemps qui ne sent pas bon? Je connais un aveugle-né qui se passe très bien de

le voir; il le flaire et il l'entend. Mais ôtez-lui ses parfums, ce n'est plus ce doux poison qui s'insinue jusque dans les profondeurs de l'âme. Il y a des gens qui prétendent que le chant du rossignol est, somme toute, assez pauvre et médiocre. Que Dieu bénisse leurs longues oreilles ! Mais l'accompagnement, le décor, qu'en disent-ils ? Le rossignol ne chante pas dans une salle de concerts. A la limpidité féerique de sa voix, ajoutez le mystère des forêts, les étoiles, la lune, des odeurs d'herbe fraîche et de résine, la renaissance des choses, leur étonnement de se sentir revivre, je ne sais quoi d'indéfinissable qui se passe entre cet oiseau qui parle et tous les êtres muets qui l'écoutent. Non, la question n'est pas de savoir s'il chante aussi bien que Mme Caron, mais si une soirée de mai où l'on entend ses trilles ne fait pas chanter l'imagination plus que toutes les symphonies du monde. Et soyez sûr que Beethoven était de mon avis, que son impuissance à rendre tout ce que le rossignol lui avait dit l'a souvent fait sécher, jaunir, qu'il a maudit son clavecin comme je maudis mes pinceaux. »

Il ajouta : « Peintres, musiciens, poètes, tous les artistes sont logés à la même enseigne; ils font ce qu'ils peuvent, et ce qu'ils peuvent est bien peu de chose. Tenez plutôt, je lisais l'autre nuit *Antoine et Cléopâtre*, et tout de suite après, j'ai relu Plutarque. Bon Dieu ! quel tort l'historien

ne fait-il pas au poète! La vie humaine est si belle dans ses complications, dans ses confusions, dans l'étrangeté de ses contrastes, dans la sauvagerie de ses désordres! La matière était trop riche pour être mise au théâtre, et Shakespeare a taillé, il a rogné, il a étranglé, il a étriqué. Le véritable Antoine avait une bien autre étoffe. La nature ne la plaint jamais; elle n'en est pas à compter, ses magasins regorgent; que lui en coûte-t-il d'habiller son monde? Toutes les fois que j'ai lu un drame dont le héros était un grand personnage historique, j'ai éprouvé la même déception. Je me disais : « Non, ce n'est pas là mon homme, on ne m'en donne qu'un petit morceau; on m'avait promis de me faire manger la bête, on ne m'en sert que les abatis. » Ce n'est pas la faute des artistes, c'est la faute de l'art et de l'insuffisance de ses moyens. Nous avons affaire à trop forte partie; nous sommes des gueux qui veulent rivaliser avec un millionnaire, et en pareil cas, la seule ressource des gueux est la ruse. Qu'est-ce que l'artiste? un éternel ruseur. Nous rusons sans cesse pour cacher notre misère et nos trous, pour déguiser notre indigence en richesse, nos sacrifices forcés en sacrifices volontaires. Eh! oui, nous sommes de pauvres gens et de faux grands seigneurs. Il y a pourtant des innocents à qui nous en imposons; tels dadais se persuadent que le petit épitomé de la nature que nous leur offrons

en contient la substance, la moelle, le fin du fin, qu'ils peuvent se dispenser de lire son confus et fastidieux grimoire, que nous l'avons débrouillé pour eux, en rejetant la bourre et le fatras. Nous-mêmes, nous n'en croyons rien, et quand nous nous retrouvons seul à seul avec elle, nous lui disons, le genou en terre : « Toi qui n'a jamais besoin de mentir, fais grâce à nos mensonges et à nos impostures !... » Chien de métier que le nôtre ! Tel que vous me voyez, je passe ma vie à éprouver des sensations que je dois garder pour moi, à voir des choses que je ne pourrai jamais montrer, à admirer des effets de lumière si subtils, si délicats ou si puissants que je désespère de les rendre, à me débattre contre l'inexprimable, contre l'intraduisible. Quand je réussis à oublier que je suis peintre, quand je ne suis plus qu'un homme qui a des yeux et qui regarde, je découvre en moi et autour de moi tant de prodiges que je jouis d'une béatitude de séraphin contemplant son Dieu. Il y a des joies qui ne peuvent s'exprimer que par un cri ; mais le cri, dit-on, n'est pas de l'art... Vous êtes un grand faiseur de compliments. Vous m'avez affirmé tout à l'heure que mon tableau venait à merveille. Allez, ne vous gênez pas, traitez-le de chef-d'œuvre. Je ne le finirai pas. Quand je le compare à l'autre, à celui qui est dans mon âme, dans mes nerfs et dans mes yeux, je ne sais que trop tout ce qui lui manque,

et la nature le sait encore mieux que moi. J'ai pris mes pinceaux en dégoût, en horreur! Vous ne me croyez pas? J'ai juré de fermer boutique, je mets la clef sous la porte, je ne peindrai plus. Je me suis assez tourmenté; il est temps de songer à soi, et il n'y a qu'*elle* qui nous rende heureux. Désormais je veux jouir. Les vraies joies sont celles qui ne disent rien ou qui crient. »

Et là-dessus, ayant tout dit, il se remit à peindre.

XIV

LES REVANCHES DE L'ART SUR LA NATURE. L'ÉDUCATION ESTHÉTIQUE QUE L'ART SEUL PEUT DONNER.

Il est inutile de raisonner avec un peintre découragé qui maudit son art; il se chargera lui-même de se répondre. Mais quand le subtil Butscha déclare qu'il peut se passer du Titien et de ses Vénus, qu'il ne dépend que de lui d'en trouver de tout aussi belles à Valognes, à Carentan ou en Provence, il est bon de lui représenter qu'en contemplant les Vénus du Titien, Butscha ne songe qu'à les admirer, que lorsqu'il contemple une Vénus de Valognes, il songe peut-être à autre chose. Si Butscha était un artiste, il lui serait facile de regarder les réalités des mêmes yeux qu'il étudie une œuvre d'art; mais Butscha n'est

pas un artiste, il le devient en de certains moments, par occasion, et il a besoin qu'on l'aide à le devenir. C'est le premier service que lui rendent les arts.

Le plaisir esthétique, pour être goûté dans les règles, demande un certain état d'esprit qui ne nous est pas habituel et où nous ne pouvons nous maintenir longtemps sans nous faire quelque violence. Nous devons nous transformer en de purs contemplatifs, ne demandant au monde que de leur fournir des images, et il faut aussi que rien ne s'interpose entre ces images et notre âme, où elles doivent se refléter et se peindre comme dans un miroir sans tache. Notre vie est toujours inquiète, agitée, pleine de soins, et dans notre commerce direct avec la nature, il suffit de peu de chose pour nous ramener à nous-mêmes. La nature ne se croit pas tenue de faire notre éducation, elle ne nous avertit point; elle ne nous dit pas comme le poète latin à son public : — « Veuillez écouter sans distraction mes acteurs. Bannissez de votre esprit les soucis et les dettes et la crainte importune des poursuites. Nous sommes en temps de fête, c'est fête aussi chez vos créanciers. Ils ne réclament rien de personne pendant les jeux; après les jeux, ils ne font de remise à personne. Mais à l'heure où je parle, le calme règne, les alcyons planent sur le forum. »

Les plus grands ennemis de nos plaisirs esthé-

tiques sont nos appétits, toujours faciles à exciter, difficiles à distraire, et nos intérêts, que tout nous rappelle. Quand nous sommes en présence des réalités, nous avons peine à oublier qu'elles peuvent être pour nous des causes de bonheur sensuel ou de souffrance. Mais telles que l'art nous les présente et sous la forme qu'il leur donne, elles ne sont plus à notre usage, nous ne pouvons les posséder et nous n'avons aucun sujet de les craindre. Ces réalités, purement représentatives, ne nous inspirent que des passions imaginaires qui ne troublent pas les sens, quelque volupté qui s'y mêle, et ces passions, il est doux de les ressentir même quand elles sont tristes ou terribles. Lorsque j'assiste à un orage en musique, je ne pense pas à me garantir de la pluie et de la foudre, et les alcyons planent sur cette harmonieuse tempête comme sur le forum. Lorsque la beauté d'une femme nous apparaît dans un corps de marbre, ce marbre la protège contre notre désir, qui serait une impiété. Il est vrai que, dans l'art dramatique, les images revêtent des corps de chair, et que souvent les visions du poète intéressent moins que les épaules de la comédienne. Mais s'il vous vient de mauvaises pensées, c'est votre faute : la rampe allumée, la niche du souffleur, le rideau qui se lève et se baisse, tout vous avertit que la scène représente un monde fictif, où les épaules les plus belles, les plus réelles, ne doivent vous

inspirer que les sentiments qu'on peut avoir pour une fiction.

Il en est du culte du beau comme de la religion, et des théâtres comme des églises, qui sont souvent profanées. L'esprit est prompt et la chair est faible. Est-il si rare de voir des pécheurs et des pécheresses « choisir les temples et l'heure des mystères terribles pour venir y inspirer des désirs criminels, pour s'y permettre des regards impurs, pour y chercher des occasions et pour faire de la maison du Seigneur un lieu plus dangereux que les assemblées de péché »? Il n'en est pas moins vrai que les églises sont les endroits où les fidèles ont le moins de peine à se recueillir, et on les a bâties à cet effet; à la rigueur, ils peuvent trouver leur Dieu partout; ils sont plus sûrs de ne penser qu'à lui en venant le chercher où il demeure. Il ne tient non plus qu'à nous de savourer partout dans sa pureté le plaisir esthétique; mais on a construit les musées, les salles de concerts, les théâtres pour qu'il y eût des lieux où il ne se fît point d'affaires, où les réalités mêmes ne fussent que des apparences, et où les imaginations pussent apprendre à jouer.

Admettons cependant que Butscha ait l'âme assez contemplative pour qu'il ne se mêle aucune inquiétude de désir aux regards qu'il attache sur les Vénus vivantes d'Arles ou de Valognes, ni aucune arrière-pensée au culte qu'il rend à leur

beauté. Admettons au surplus que lorsqu'il se promène dans la forêt de Fontainebleau, il lui soit aussi facile qu'à un paysagiste de transformer en paysage tel site qui lui plaît. Supposons encore qu'il ait autant d'imagination qu'un Titien ou un Théodore Rousseau. Butscha s'abuse étrangement s'il croit que les images sans corps qui flottent dans son esprit égalent en précision celles qu'un grand peintre, par un patient labeur, est parvenu à fixer sur une toile, ou qu'elles expriment aussi nettement le caractère des choses. On ne connaît vraiment le génie d'une langue que quand on l'a parlée et écrite; on ne connaît vraiment le caractère d'une figure ou d'un paysage que lorsqu'on a essayé de le rendre. Butscha est un lecteur, et il s'en tient le plus souvent aux lectures cursives; l'artiste a fait des thèmes; il ne lui suffit pas d'entendre tant bien que mal la langue de la nature, il la parle et il l'écrit.

C'est en travaillant à les réaliser que l'artiste acquiert la pleine conscience de ses images, qu'il les voit s'éclaircir, se nettoyer, s'épurer. Il ne faut pas croire que son œuvre fût déjà entièrement composée dans son esprit avant qu'il commençât de l'exécuter; ce n'était qu'une ébauche indistincte, un rudiment; mais, au fur et à mesure de son travail, tout se dessine, tout se dégage. On ne prend possession de sa volonté qu'en agissant, on ne possède tout à fait sa pensée qu'en l'exprimant,

on ne sait vraiment ce qu'on voulait dire qu'après l'avoir dit.

Le modèle immatériel que l'artiste se propose de réaliser dans son œuvre lui paraît exempt de tout défaut, et il désespère de pouvoir le reproduire sans le gâter, sans le mutiler. Le plus souvent, ce modèle ne lui semble si parfait que parce qu'il est encore vague, indéterminé. Nous prenons volontiers l'indéfini pour la perfection. Exprimer une idée, c'est lui donner un caractère à l'exclusion de tous les autres, et c'est un sacrifice que s'impose notre imagination; elle y a regret, comme l'avare en dépensant un écu pour se donner un plaisir regrette tous les autres plaisirs imaginables que cet écu pouvait lui procurer. Dans ses heures de découragement, l'artiste déplore ses sacrifices volontaires comme des malheurs ou comme des crimes, et il est certain que souvent qui choisit prend le pire.

Mais il y a aussi des choix heureux qui sont des inspirations d'en haut, et rien n'est plus fâcheux, plus funeste que les demi-partis. L'artiste finit par découvrir que ce qu'il a retranché de son sujet fait valoir le reste, et il se console de l'avoir appauvri en se rappelant que les peintres, les musiciens, les poètes seraient bien fous de vouloir rivaliser d'abondance avec la nature, que leur vraie destination est de débrouiller des impressions confuses, de dissiper des nuages, de résoudre des

incertitudes, d'éclaircir ce qui semblait douteux, d'accentuer ce qui n'était qu'indiqué, et que si dans le monde réel des effets à peine annoncés nous suffisent et nous plaisent, nous nous adressons à l'art pour éprouver ce genre de plaisir que nous procurent les choses prononcées. Tel paysage représente un site connu et aimé de vous, devant lequel vous avez souvent rêvé, et il vous étonne par sa nouveauté. Vous aviez tout vu, tout senti, et il vous semble que vous n'aviez su ni voir ni sentir. Incertain, suspendu, balançant entre plusieurs partis, laissant vos yeux comme votre esprit flotter au hasard d'une chose à l'autre, vous aviez longtemps raisonné sans conclure. L'artiste a conclu pour vous : le jugement est rendu, et c'est un arrêt digéré et décisif. L'histoire émouvante, passionnée que vous raconte telle symphonie, vous vous l'étiez cent fois contée à vous-même ; mais votre récit était décousu, souvent obscur, et tout se tient, tout s'enchaîne, tout est pur et net dans celui du musicien. Il a eu pitié de vos bégayements; ce que balbutiait votre langue trop grasse, il l'articule, et cette symphonie vous fait l'effet d'une révélation : elle vous apprend ce que vous pensiez savoir ; vous vous flattiez de connaître votre cœur, elle vous le découvre. Quand l'art n'aurait pas autre chose à nous donner, les Butscha ne sont pas en droit de dire qu'il ne nous sert à rien : grâce à lui, nous contempla-

tions sont plus précises, nos émotions plus conscientes d'elles-mêmes, nos rêveries plus lucides et plus ordonnées.

Butscha est un épicurien; il ne demande à la nature que de l'aider à jouir quelque temps de lui-même, après quoi il retourne à ses affaires. La grande, l'unique affaire du véritable artiste est de manifester au monde le secret de ses jouissances et de nous communiquer son âme. C'est une satisfaction qu'il se donne au prix de grands efforts et d'un labeur dur, opiniâtre, et toujours inquiet. Il tremble sans cesse qu'interprètes infidèles, sa parole ou sa main ne trahissent sa pensée. Il efface, il rature, il corrige, il retouche, il refait; il a des hésitations, des scrupules, et ses perplexités sont des angoisses, ses repentirs sont des tourments. Quand il contemple son ouvrage, fruit de ses sueurs, et que son ouvrage lui déplaît, il maudit le jour où il vint au monde, il se plaint des entrailles qui l'ont porté. Toute œuvre d'art est née d'une grande joie, et c'est la douleur qui l'a bercée. Qu'importe que les yeux soient secs! il y a des larmes intérieures plus amères que celles qui coulent sur le visage. Le vrai travail, le seul fécond, est une souffrance; pour nous posséder nous-mêmes, il faut avoir pâti, et il en est des choses que nous aimons comme des femmes, elles ne sont vraiment à nous que lorsque nous avons souffert par elles et pour elles. La divine patience

est une vertu commune au génie et aux saints. Le premier venu retrouve dans les chefs-d'œuvre des grands maîtres ses propres pensées et des images qui l'ont souvent hanté. Ce sont des fleurs toutes semblables en apparence à celles qu'il avait cueillies lui-même sur les chemins de la vie, et pourtant c'est autre chose : en y regardant de plus près, nous découvrons que ces roses ont fleuri sur une croix.

Ce n'est pas tout. S'il est vrai que nous mettons du nôtre dans toutes nos images, qu'elles portent la marque de l'ouvrier, il est encore plus vrai que l'artiste donne à l'œuvre qu'il a patiemment travaillée la forme de son esprit et pour ainsi dire la couleur de son âme. Tout objet se présente à l'imagination sous des aspects multiples et infiniment divers ; d'habitude, ce que nous y voyons nettement, c'est ce que nous aimons voir, car pour connaître, il faut aimer. Réduits à nous-mêmes, à notre propre fonds, nous n'aurions qu'une manière d'interpréter et de comprendre la nature ; mais les grands artistes ayant le don de nous communiquer leurs sensations, il ne tient qu'à eux de nous montrer les choses de cent façons différentes, et il se fait en nous une multiplication des êtres plus miraculeuse que celle des cinq pains.

« — La manière de voir les arbres, me disait un de nos meilleurs peintres, change deux ou trois

fois au moins par siècle, à plus forte raison l'idée qu'on se fait de la figure humaine. » — Les arbres de Corot ne sont pas ceux de Rousseau, et les arbres de Rousseau sont très différents de ceux de Fragonard, de Boucher, de Watteau, de Poussin ou de Ruysdaël. Le sentiment du divin tel qu'il se manifeste ou dans le Parthénon ou dans la Sainte-Chapelle, la femme vue par Michel-Ange ou par Botticelli, par un sculpteur égyptien ou par Corrège, par Rubens ou par Jean Goujon, l'amour senti par Mozart ou par Glück, la lumière comme la comprenait Rembrandt ou comme l'aimait Véronèse, les rois tels qu'ils apparaissaient à Racine ou à Shakspeare ou à Calderon, — que votre imagination soit une cire complaisante, elle recevra toutes ces empreintes. N'est-ce pas acquérir vingt âmes de rechange que de contempler tour à tour le monde par les yeux d'Eschyle et d'Aristophane, de Lucrèce et d'Horace, de Molière et de Dante, ou de pouvoir se répéter les airs que bourdonnait la vie aux oreilles de Grétry ou de Beethoven? C'est un pauvre homme que celui qui ne vit que de sa propre substance; savoir sortir de soi, voilà le plus grand avantage qu'ait le civilisé sur les âmes incultes.

Butscha est le plus spirituel des clercs de notaire et je le tiens pour un vrai civilisé. Il finira par comprendre que l'imagination d'autrui peut lui être de quelque secours, ne fût-ce que pour

varier ses plaisirs. Quand elle ne serait ni plus riche, ni plus puissante, ni plus souple, ni plus colorée que la sienne, s'il la prend quelquefois à son service, il pourra dire comme cette paysanne infirme, qui avait fait transporter son lit d'une fenêtre d'où elle apercevait son poulailler à une autre fenêtre, donnant sur un carré d'artichauts et sur un petit pré où broutait sa chèvre : « Je ne sais pas si c'est plus joli, mais cela me change. »

XV

L'ART NOUS DÉLIVRE DES CHAGRINS QUE CAUSENT A NOTRE IMAGINATION LE PEU DE DURÉE DE LA BEAUTÉ NATURELLE ET LES HASARDS PERTURBATEURS. — L'ACCIDENT ET SES EFFETS DANS LA NATURE ET DANS L'ART.

Non seulement l'art est pour notre imagination la meilleure des disciplines, et en l'assouplissant, la façonnant, il accroît son fonds naturel et lui enseigne à multiplier ses jouissances; il lui rend d'autres services plus précieux encore. Il y a presque toujours du mélange dans les plaisirs esthétiques que lui procurent les réalités; les joies qu'elles lui donnent sont souvent accompagnées d'un sourd malaise ou gâtées par des regrets, des inquiétudes, de cruels mécomptes. L'art se charge

d'accommoder ses différends avec le monde, et ce médiateur est un libérateur.

Ce qui tout d'abord gâte et attriste ses joies, c'est la désolante mutabilité des choses. Rien ne reste, tout s'écoule, tout passe comme l'ombre, a dit le sage. D'une heure à l'autre, les lieux, les figures changent, et nous ne les reconnaissons plus. Un heureux concours de circonstances leur avait donné tout leur prix en leur permettant de nous révéler leur grandeur ou leur charme. Qu'est devenu le paysage qui nous enchantait? Que sont devenues les grâces dont le jeu nous avait séduits? Les circonstances ont changé, la grandeur s'est anéantie, le charme s'est envolé. Encore si l'impression que nous avons reçue des choses dans un heureux moment de leur existence demeurait en nous vive et fraîche, si nos images avaient le don d'immortelle jeunesse! Mais nous sommes soumis, nous aussi, à la loi de l'éternel devenir, et, comme nous, nos images vieillissent. Nous retrouvons, nous devinons sous leurs rides ce qu'elles étaient jadis; mais l'émotion qu'elles nous ont causée, nous ne la ressentons plus : nous avons beau nous frapper le cœur, il n'en sort plus rien; nous avons beau souffler sur les tisons, la dernière étincelle est morte étouffée par les cendres d'une vie qui se consume. Qui ne s'est affligé de ne pouvoir savourer de nouveau certaines ivresses qui ne grisent qu'une fois? Qui ne s'est

plaint de ne pouvoir rajeunir ses amours? Qui ne s'est obstiné à chercher du regard, dans ses souvenirs, quelque chose d'à jamais disparu?

Dès que l'homme fut assez assuré de sa subsistance pour s'accorder quelques loisirs, il avisa aux moyens de fixer ses impressions, de prolonger ses souvenirs, de défendre son passé contre ses oublis et contre la fragilité de sa mémoire, et les premiers monuments d'art ressemblèrent sans doute à ces planches tumulaires des Indiens, résumé symbolique de la vie de leurs morts, où l'on voit en haut le *totem* ou animal patron du premier ancêtre de la tribu, et plus bas des signes représentant les principales actions du défunt, ses campagnes, ses prouesses, des peaux de castor rappelant ce qu'il avait aimé, des aigles, des serpents, des buffles, une tête d'élan remémorant la plus illustre de ses chasses. Ressusciter les choses en perpétuant leur image, c'est un désir naturel à un être qui se croit digne de posséder et l'espace et le temps, et qui, au soir de sa courte journée, n'est plus bien sûr de ce qu'il sentit au lever du soleil.

Ce verger fleuri où le printemps vous était apparu dans sa grâce et vous avait parlé, vous l'avez revu. Quel changement! quel mécompte! Ces feuillages d'un vert si doux et légers comme des nuées se sont épaissis, alourdis, et les fleurs sont tombées. Vous aviez bu avec délices, vous vouliez boire encore, la source avait tari. L'art vous four-

nit le moyen de renouveler à jamais votre impression, de revoir aussi souvent qu'il vous plaira le verger où votre cœur s'était fondu, et dont l'image commençait à pâlir. Sera-ce exactement le même verger, le même printemps? Non, mais qu'importe! Tous les vergers et tous les printemps ont un air de famille. Votre impression renouvelée sera-t-elle identique de tout point à la première? Non. Quelle que soit la matière où l'artiste réalise ses images, elle le met dans l'impuissance de rendre le détail infini des choses. Aussi bien, il a exprimé ce qu'il avait senti, et il a sa façon propre de sentir. Mais, s'il est vraiment artiste, il est homme autant ou plus que vous, et si particulier que soit son tour d'esprit, vous entrerez facilement en communion avec lui. Donnez-vous sans crainte, soyez sûr que vous vous retrouverez. En revoyant, dans quelques mois, votre verger tout en fleurs, l'art vous venant en aide, vous le verrez peut-être avec d'autres yeux; et, dans le printemps qui ne fleurit qu'une fois l'an, vous reconnaîtrez celui qui ne défleurit jamais.

Notre raison, qui prend part à tous nos plaisirs, esthétiques, nous avertit qu'il y a dans nos impressions quelque chose de périssable, de caduc, et que l'œuvre d'art, devant être de durée, est tenue de reproduire des images et d'exprimer des sentiments qui méritent de durer. L'artiste est un distillateur; il a vaporisé par la chaleur, il a con-

densé par le refroidissement, c'est ainsi qu'il extrait l'essence des choses. Quel que soit son sujet, il le réduit à l'essentiel. Les vrais portraits nous révèlent des âmes et ce qu'il y a de permanent dans une figure dont la physionomie change sans cesse. L'architecture d'une maison de plaisance ne nous apprend rien sur les idiosyncrasies du marquis ou du banquier pour qui elle a été construite; mais elle représente le caractère de toute une classe d'hommes, leurs habitudes et tout un genre de vie. Les joies, les douleurs, les colères, les extases, les tendresses exprimées par les mélodies d'un grand musicien nous paraissent dignes d'être immortelles. Les personnages qu'a mis en scène tel grand comique, il les avait rencontrés, étudiés sur le vif; mais ce sont des souvenirs revus, corrigés, épurés; l'artiste a pris le van en main, séparé le grain de la paille et nettoyé son aire. L'art, c'est l'esprit des choses. — Et les pâtés de Chardin! dira-t-on. — Eh! oui, les pâtés eux-mêmes ont leur esprit, et, rien qu'à les voir, nous sentons bien que ceux des charcutiers ont été mis au monde pour être mangés et ceux de Chardin pour aire rêver nos yeux et pour durer.

Hélas! ils ne dureront qu'un temps. Les Raphaël poussent au noir, les Murillo s'écaillent, telle fresque du Corrège s'efface de jour en jour, plus de soixante tragédies d'Eschyle ont péri, le Parthénon n'est que la plus belle des ruines, les

plus glorieux chefs-d'œuvre de Phidias ne sont qu'un vain souvenir. Les dieux sont jaloux. Quand ils détruisent ce qui vit, nous nous plaignons de leur cruauté, nous ne les accusons pas d'injustice; mais quand ils se font briseurs d'images, nous les traitons de vandales, et il nous semble que la mort s'attaque à ce qui ne devait jamais mourir. Les grands artistes travaillent pour l'éternité; tout peintre, tout musicien, tout poète qui n'a pas comme eux l'amour de ce qui dure n'est qu'un artisan.

Nous reprochons à la nature de ne donner à notre imagination que des joies fugitives; nous lui en voulons aussi de les gâter par de fâcheux accidents. En vain tâchons-nous de prendre le change, de nous faire des illusions sur ses sentiments à notre égard, sur l'intérêt qu'elle nous porte; elle s'amuse à nous prouver que, n'ayant cure de nos plaisirs, elle ne se croit pas tenue de nous préparer des spectacles. La plante que nous avions cultivée avec amour, et dont nous attendions impatiemment la floraison, nous savons qu'elle ne vivra qu'un jour; mais peut-être ne viendra-t-elle pas à bien; nous la verrons s'étioler avant d'avoir fleuri, et elle ne fleurira qu'à moitié : il suffit pour cela d'une gelée tardive ou d'un insecte. Nos joies sont périssables, et trop souvent elles sont incomplètes.

Il y a d'heureux et de funestes accidents; ils pro-

viennent tous de la rencontre de forces hétérogènes qui coexistent dans le temps et dans l'espace et qui s'ignorent les unes les autres. Quand la pluie tombe, elle a ses raisons de tomber; mais c'est hasard si elle nous nuit, c'est hasard si elle nous sert. Peu lui importe de féconder les champs ou de verser les blés, de déconcerter les plans d'un général, de troubler une fête ou un rendez-vous, d'enlaidir un paysage, de déranger les observations d'un astronome; elle tombe parce qu'elle doit tomber, et elle ne s'occupe que de faire son métier; que chacun fasse le sien comme il pourra! Le pommier a le droit de croître et de porter des pommes; mais le puceron lanigère a, lui aussi, le droit d'exister, et il ne voit dans le pommier qu'une table servie à son intention. Il y avait quelque chose du ciel, de l'air de l'Attique dans l'âme de Phidias et de Platon, comme dans le miel des abeilles du mont Hymette; l'air et le ciel de certaines contrées produisent des goitreux et des idiots. Supprimez les accidents de lumière, vous n'aurez presque plus rien à regarder dans ce monde; mais supprimez la cuscute, la nielle et le mildew, et personne ne s'en plaindra. Retranchez l'accident de l'histoire, vous en retranchez le drame; mais combien de pièces, heureusement nouées, n'ont eu, par malchance, que de piètres dénouements!

Le hasard joue un rôle si considérable dans notre

vie, que raconter notre histoire c'est raconter nos fortunes, et déjà il avait présidé à notre naissance. Un homme et une femme se sont rencontrés fortuitement, et leur santé, leur tempérament, leur humeur, leurs affaires, leurs plaisirs, les circonstances qui accompagnèrent la conception, les impressions qui ont troublé ou favorisé la grossesse, décident de ce que sera l'enfant. C'est une aventure, une fantaisie du sort que ce petit être vagissant qui semble être né malgré lui, tant il fait grise mine à la vie. Que deviendra-t-il? Nous apportons tous au monde le germe d'un caractère, d'une destinée, mais il faut que l'étoile s'en mêle : beaucoup de fleurs ne nouent pas et la vigne coule souvent. Pour qu'il y eût un Napoléon, il fallut que Charles-Marie Bonaparte, ayant connu Maria-Lætitia Ramolino, lui donnât au moins deux enfants, et que le second naquît lorsque la Corse était réunie à la France et vingt ans avant la Révolution. Si Paoli ne l'avait dégoûté de son île, si Paoli, en croisant le chemin de cet ambitieux, n'avait forcé son ardente inquiétude à s'en chercher un autre, ou si un ignare médecin avait empiré la fièvre maligne dont il faillit mourir en 1791, c'en était fait de la plus grande épopée des temps modernes. Mais, faute d'occurrences favorables, combien d'hommes, qui promettaient beaucoup, n'ont pas tenu ce qu'ils annonçaient! On accuse leur paresse; les champs ne travaillent pas quand

le ciel leur refuse sa rosée. Le hasard, qui est quelquefois un grand artiste, n'est souvent qu'un bousilleur.

Plantez le même jour, dans le même terrain, deux jeunes arbres de même essence, venus de la même pépinière, élevés avec les mêmes soins : celui-ci prospère, celui-là meurt sans qu'on sache pourquoi. Presque toujours, heureux ou malheureux, qu'il fasse vivre ou qu'il tue, l'accident est un infiniment petit qui garde son secret. Les choses de ce monde ne sont pas comme les dieux d'Homère, « lesquels vivaient facilement, θεοί ῥεῖα ζώοντες. » Il en est qui, par un invisible secours ou une faveur du sort, forcent tous les obstacles et remplissent leur destinée; mais il y a des êtres à qui tout est contraire, dont tout traverse les inclinations, que tout dessert et moleste; pour eux, respirer est un labeur, se mouvoir est un danger, désirer est une imprudence, vouloir est une irréparable infortune. Le jeune mirza Rustan, dont Voltaire a raconté l'histoire, avait deux favoris, Topaze et Ébène, qui lui servaient de maîtres d'hôtel et d'écuyers. Topaze était blanc comme une Circassienne, doux et serviable comme un Arménien, sage comme un Guèbre. Ébène était un nègre fort joli, à qui rien ne semblait difficile, mais qui ne donnait jamais que de mauvais conseils, et par malheur, il était plus empressé, plus industrieux, plus persuasif que Topaze. Rustan se laissa persuader par lui,

et ce fut ainsi qu'il manqua sa destinée, en n'épousant pas la princesse de Cachemire, dout il s'était épris à la foire de Caboul. A son lit de mort, ses écuyers lui étant apparus, l'un couvert de quatre ailes noires, l'autre de quatre ailes blanches, il reconnut que c'étaient des esprits célestes et qu'il avait écouté le mauvais génie, qui était chargé de le perdre. Ainsi que le mirza Rustan, toutes les choses de ce monde ont leurs deux génies, et la plupart du temps, comme Ébène, celui dont le métier est de mal faire est plus empressé ou plus industrieux que l'autre.

Notre imagination ne s'embarrasse pas si les mirzas sont heureux ou non; tous les plats lui sont bons pourvu qu'ils ne soient pas manqués, et les beaux malheurs l'enchantent comme les beaux crimes. Mais quelle que soit son habileté à tirer parti de tout, même de l'informe, même du difforme, l'accident perturbateur lui fait éprouver de grandes mélancolies toutes les fois qu'il fausse ou affaiblit les caractères et empêche les choses de montrer tout ce qui est en elles, toutes les fois qu'il les condamne à n'être qu'à moitié, sans que l'acte réponde jamais à la puissance. L'incomplet, l'incohérent, l'insipide, l'équivoque abondent dans la vie; l'imagination ne sait qu'en faire ni comment elle doit s'y prendre pour jouer avec ces tristes réalités. Combien n'arrive-t-il pas souvent que les plus belles harmonies soient gâtées par une fausse

note, ou qu'il y ait un désaccord apparent entre un phénomène et son principe, ou qu'un mouvement commencé ne se continue pas, ou qu'une grande force ne produise rien ! Que de causes sans effets, et que d'effets qui n'ont pas de suites ! Que de vertus et de vices, que de grâces et de monstres inachevés ! que de germes avortés ! Combien de demi-sots qui n'ont pas le mérite d'être des animaux risibles ! Combien d'êtres de nature ambiguë qui disparaissent sans avoir pu se déclarer !

Ce sentiment de l'incomplet que nous éprouvons si fréquemment dans notre vie de tous les jours et qui attriste nos plaisirs et les jeux de notre imagination, l'art nous en délivre. Il nous introduit dans un monde où il n'y a point de sots accidents, où les choses donnent tout ce qu'elles peuvent donner, où les principes engendrent toutes leurs conséquences, où rien n'avorte, où tout germe est fécond, où les sentences rendues par le destin sortissent leur plein et entier effet, où les êtres médiocres eux-mêmes atteignent pour ainsi dire à la perfection de leur médiocrité.

Le fortuit a une grande influence sur l'artiste et son œuvre, et le plus souvent ses inventions sont des trouvailles Sans parler des hasards de sa naissance et de son éducation, les temps, les lieux, les événements, les occasions, une rencontre imprévue, un propos saisi au vol, une figure qui l'a frappé, lui ont fourni peut-être le meilleur de son sujet.

On ne cherche pas l'inspiration, on la reçoit; il a trouvé la sienne au coin d'un bois ou dans la rue, dans la solitude ou dans un salon, en regardant voler une mouche, ou dans le brouhaha d'une fête. Son œuvre est un jeu de l'amour et du hasard, mais l'amour est le plus fort; il s'intéresse trop à sa création pour l'abandonner à la fortune, et c'est lui qui gouverne la barque. Pour que Goethe écrivît *Werther*, il fallait qu'à vingt-trois ans ce fils d'un riche bourgeois de Francfort passât quelques mois à Wetzlar, qu'il se promenât souvent dans la jolie vallée de la Lahn, où il relisait l'*Odyssée*, qu'il fît connaissance avec la famille de M. Buff, qu'il rencontrât à un bal champêtre une Nausicaa qui s'appelait Charlotte, qu'elle lui parût charmante et qu'elle fût déjà promise. Il fallut aussi qu'à peu de temps de là, un jeune secrétaire de légation, amoureux de la femme d'un de ses collègues, se brûlât la cervelle avec un pistolet emprunté à Kestner, le fiancé de Charlotte. Mais Wetzlar et la Lahn, Charlotte, Kestner et le malheureux Jérusalem, Goethe, par un charme, par un enchantement, a contraint les lieux et les isages qui l'avaient inspiré à lui dire leur derniere mot, après quoi il leur a dit à son tour : Voici le mien !

Une œuvre d'art d'où l'accident serait banni ne ressemblerait plus à la vie, nous paraîtrait morte car tout ce qui vit porte l'empreinte du hasard.

Mais celui que l'artiste prend à son service est un ouvrier intelligent, qui arrange quand il a l'air de déranger, débrouille quand il a l'air de brouiller, donne aux choses tout leur prix, réveille les puissances endormies, leur fournit des occasions et loin de fausser ou d'affaiblir les caractères, les aide à se montrer tels qu'ils sont et à nous découvrir leurs dessous. Dans les chefs-d'œuvre de la peinture, de la musique, de la poésie, il semble que rien n'a été cherché, que, parmi tous les possibles, il en est un qui s'est présenté comme de lui-même à une imagination qui ne demandait qu'à jouer, mais on reconnaît bientôt que ce possible s'est changé en vérité nécessaire, que rien n'a été laissé à l'aventure, qu'il y a une fatalité dans les circonstances, que l'accidentel sert à révéler l'immanent.

Werther aurait pu ne jamais rencontrer Charlotte, et peut-être serait-il mort dans un âge avancé; mais qu'aurait-il fait de ses années? Une sensibilité maladive le rendait impropre à la vie ; un insecte venimeux, dont les blessures sont des voluptés, l'avait piqué au cœur. Charlotte nous a rendu le service de nous le faire voir tel qu'il était: il s'est révélé en se tuant. C'est par un pur accident qu'Œdipe s'est croisé dans un chemin creux avec son père qu'il ne connaissait pas ; s'il l'a assommé pour une querelle de bibus, c'est qu'il était Œdipe. Changez les circonstances, ses malheurs auraient été moins effroyables; mais il n'aurait jamais eu

que de courtes prospérités, et tôt ou tard, selon toute apparence, les emportements de son orgueil, ses préventions aveugles, son humeur précipitée et violente l'auraient perdu. Le sort a voulu que Hamlet eût un père à venger; mais ce rêveur, aussi tourmenté que généreux, timide dans le mal comme dans le bien, qui recule sans cesse devant l'action trop forte que sa conscience lui impose et qui cherche des prétextes à ses délais, des excuses à sa faiblesse, nous découvre dans ses incertitudes, dans ses défaillances, le fond de son âme. Comme Werther, comme Œdipe, il remplit sa destinée en la manquant, et les hasards de sa vie ne font qu'illustrer, pour ainsi dire, les fatalités de son caractère.

Tandis que l'accident naturel nous chagrine souvent par sa fâcheuse inopportunité ou par ses caprices destructeurs, le hasard intelligent dont nous sentons la présence dans l'œuvre d'art nous met le cœur à l'aise, l'esprit au large. Les surprises qu'il peut nous causer n'alarment jamais notre confiance; nous nous en remettons à lui, nous le regardons comme une providence toujours attentive, qui veille à notre bonheur, conduit tout pour le mieux et sait encore mieux que nous ce qu'il nous faut. Par un effet de la configuration du terrain ou par quelque autre motif indépendant de sa volonté, un architecte a dû commettre une faute grave contre la symétrie; mais ce qu'il y a

d'irrégulier dans son bâtiment, il a su le sauver par un heureux artifice; cet accident nous plaît. A la suite d'un violent orage ou du glissement d'une couche d'argile, un de ses murs s'est lézardé; nous retrouvons l'accident naturel, et nous en voulons à la nature de se mêler d'affaires qui ne la concernent point. Nous entendons une symphonie; une phrase qui nous charmait se trouve brusquement interrompue, coupée par une autre d'un caractère tout différent. Nous demeurons en suspens, mais nous ne sommes point inquiets ; nous ne doutons pas que le compositeur ne la reprenne, que nous ne la goûtions encore plus pour l'avoir attendue; nous savons que dans l'art, tout s'achève, rien ne reste en chemin. Pendant que nous sommes tout oreilles, une chaise tombe à grand bruit, une femme a une crise de nerfs ou un trombone fait un couac, et notre impatience va jusqu'à la colère. Que vient faire l'accident perturbateur dans une œuvre d'art? Il y est aussi déplacé qu'un chien dans une église. Nous n'admettons pas qu'il intervienne dans un monde où nous contemplons les réalités sous une forme qui plaît à une imagination gouvernée par la raison.

XVI

L'ART ÉTANT LA NATURE DÉBROUILLÉE ET CONCENTRÉE NOUS DÉLIVRE DE CE QU'ELLE A D'OBSCUR ET D'ACCABLANT POUR NOUS. L'AMOUR ET LA GÉNÉRATION DANS LA BEAUTÉ.

Nous avons encore d'autres griefs contre cette adorable nature, qui, dans ses bons jours, nous gorge de plaisirs, mais qui ne nous consulte jamais pour savoir de quelle manière ou dans quel ordre nous désirons qu'on nous les serve. Nous nous plaignons souvent qu'elle met comme à dessein de la confusion dans ses spectacles, que quelquefois rien n'est à son plan, que dans les âmes, comme dans les champs et les bois, les formes et la lumière ne se dégradent pas selon la valeur et l'importance des choses, que des objets insignifiants acquièrent des dimensions exorbitantes et s'interposent entre nous et ce qui intéresse nos heux. Tel paysage nous est gâté par un détail malheureux, qui occupe tant de place que nous ne pouvons nous en distraire. Dans telle scène de la vie ou de l'histoire, de menus incidents grossissent outre mesure et font tort au reste; l'accessoire empiète, usurpe sur l'essentiel; l'inutile, qui s'étale, gêne l'important, les hors-d'œuvre nous cachent le principal, et il nous semble dans nos

heures de pessimisme imaginatif, qu'ainsi le veut la nature, que l'insurrection du petit contre le grand est toujours victorieuse, que le monde est la proie des parasites.

Ajoutons que pour que nos images nous plaisent, elles doivent s'offrir à nous comme un ensemble nettement délimité, auquel rien d'étranger ne se mêle, pur de tout alliage et se détachant en pleine lumière sur son fond. Or dans le monde réel, rien ne commence, rien ne finit; le point succède au point, l'instant à l'instant, sans qu'il y ait entre eux aucun arrêt ni aucun repos. L'objet que nous contemplons, nous voudrions l'isoler de tout ce qui l'entoure et que tout s'entendît pour faire le vide autour de lui, afin de le voir lui tout seul, et souvent nous le voyons se perdre comme un détail dans un autre ensemble. La continuité du temps et de l'espace chagrine notre imagination; rien ne s'isole, rien ne se détache. Il est vrai que, par un effort de notre esprit, nous réussissons à circonscrire, à limiter nos tableaux; mais ce travail est quelquefois un labeur, et le labeur n'est pas un jeu. Ce mélange de tout, cette pénétration des choses les unes dans les autres, qui est le caractère de la nature, est pour nous une cause de grandes distractions, et souvent ce qui nous déplaît nous fait oublier ce qui nous plaît, ou un détail futile nous enlève à nous-mêmes. Nous ressemblons alors à ce prédicateur qui, en montant en

chaire, avisa dans son auditoire une femme de sa connaissance qu'il croyait partie pour la campagne. Il se demanda si c'était bien elle et ce qui avait pu l'empêcher de partir. Il raisonna si bien là-dessus que lorsqu'il revint à lui-même, il ne retrouva plus son texte et qu'il s'écria mentalement : « Mon Dieu, si vous voulez que je prêche, rendez-moi mon sujet ! » Dans nos contemplations, dans nos rêveries, il nous arrive, à nous aussi, de perdre notre sujet, et quand, revenus de nos absences, nous réussissons à le ravoir, il ne nous dit plus rien, l'heure du berger est passée.

La nature nous ravit souvent par ses magnificences, souvent aussi ses profusions nous déconcertent, nous confondent, nous lassent. Sa prodigieuse fécondité multiplie sans raison apparente les êtres et les choses; c'est un débordement de vie, une débauche de création, et nous sommes tentés de dire ce ce que disait Corinne à Pindare : « C'est de la main qu'il faut semer et non à plein sac. » Parmi tous ces êtres pullulants, il en est des milliards qui, échappant à nos sens par leur petitesse, ne peuvent nous procurer aucun plaisir. Quand on les examine à la loupe, on découvre que la nature les a façonnés, parés aussi précieusement que le joaillier travaille et sertit un bijou. Ils sont admirables, et il n'y a personne pour les admirer. Que d'attentions perdues ! que de peines inutiles ! que de soins gaspillés ! Dans les es-

pèces supérieures elles-mêmes, quelle surabondance de production! Que de copies tirées de méchants modèles qui ne méritaient guère qu'on leur fît tant d'honneur! Quelle fureur de dépense! La nature nous apparaît quelquefois comme une reine fantasque, prodigue d'elle-même et follement dissipatrice de son bien.

Pour nous plaire, il faut que, s'accommodant à la débilité ou à la délicatesse de notre esprit, elle nous dérobe une partie de ses richesses et de sa fastueuse opulence. Les plus belles nuits ne sont pas ces nuits très pures où le ciel s'ouvre sur nos têtes, où les constellations se perdent dans la confusion de myriades d'étoiles et dans un fourmillement de lumière. Les plus beaux jours pour admirer un paysage ne sont pas ceux où les lointains d'une couleur et d'un ton crus nous montrent jusqu'à leurs moindres détails; nous aimons à les voir à demi noyés dans une vapeur qui les enveloppe d'une grâce discrète et, pour ainsi dire, de ce silence des formes qui plaît aux yeux. Les événements historiques qui nous font le plus rêver ne sont pas les actions accomplies par une multitude d'ouvriers obscurs; nous ne sommes contents que lorsqu'une grande personnalité, qui s'est mise hors de pair, commande à ce qui l'entoure, concentre tout en elle comme dans le foyer d'un miroir ardent et nous semble, comme le destin, avoir tout conduit et tout voulu. Notre

imagination a des goûts et même des superstitions aristocratiques; un gros oiseau l'intéresse plus que des milliers d'oisillons, et elle se plaint que la nature sacrifie trop au nombre, que la bourre abonde dans ses ouvrages.

Il y a toujours du désordre dans le luxe d'un magnifique qui dépense sans compter, sans choisir, et qui, n'estimant pas les choses à leur prix, a des caprices pour de coûteuses bagatelles qui ne peuvent plaire qu'à lui. Le monde nous paraît ressembler quelquefois à une maison fabuleusement riche, mais mal tenue, où tout foisonne, où le précieux, le vil et le bizarre s'entremêlent, se confondent dans des appartements encombrés. Nous trouvons que le propriétaire ne s'entend pas à soigner ses effets, que les choses ne valent que ce qu'on les fait valoir. Qui n'a été plus d'une fois en querelle avec la terre et le ciel? Qui ne s'est dit : « A quoi bon tant d'étoiles de médiocre grandeur? à quoi bon tant d'arbres sans apparence, qui empêchent de voir la forêt? à quoi bon tant de forces improductives et tour à tour tant d'uniformité et tant de disparates? à quoi bon tant d'êtres insignifiants, tant de chenilles et de hannetons, tant de petits hommes pour qui la vie n'est qu'un poids et qui eux-mêmes pèsent inutilement sur la terre ? » Il y a dans la nature des détails qui nous transportent d'admiration; mais quand nous sommes de mauvaise humeur, nous fermons

les yeux à ses divines beautés, et nos pourquoi ne finissent pas. Elle n'est plus pour notre imagination qu'une indéchiffrable énigme, qui peut-être n'a pas de mot. Chaque chose, prise à part, nous paraît merveilleusement ordonnée ; l'ensemble est un chaos et un désordre éternel.

En vain, notre raison nous représente que les choses qui nous paraissent si bien ordonnées ne peuvent sortir d'un chaos, que des détails si parfaits nous répondent de la perfection de l'ensemble, que nous sommes des myopes qui n'ont qu'une vue fragmentaire de ce grand monde, que dans la grande chaîne des êtres, chaque espèce est un chaînon nécessaire et que, tout influant sur tout, l'inutile a sans doute son utilité cachée, que ce qui nous semble inexplicable s'explique *sub specie æternitatis*, que pour la nature des millions de lieues ne sont qu'un pas de fourmi, et les siècles des secondes, que l'idée de l'univers ne se réalise que dans l'immensité de l'espace et la suite infinie des temps, et que les désordres dont nous nous plaignons disparaissent dans un ordre général qui nous échappe. Mais quoi que puisse dire notre raison, cet ordre général qu'elle nous vante et qui n'est pour nous qu'un mystère incompréhensible ne nous console de rien ! notre imagination n'apprécie que l'ordre qui se laisse voir, toucher, qui se manifeste à nos sens et à notre âme.

Ici encore, l'art vient à notre secours et nous délivre de nos chagrins. L'imagination de l'artiste est capable de réaliser ses images, elle est au reste toute pareille à la nôtre, et il sait ce qu'il nous faut. Besoins, plaisirs et peines, tout nous étant commun, il s'accommode sans effort à nos goûts, il nous sert comme nous voulons être servis, il nous donne ce que nous aimons, il nous soulage de ce qui nous pèse, il nous débarrasse de ce qui nous gêne. Ses plus grandes richesses, si on les compare aux magnificences de la nature, ne sont qu'une honorable pauvreté ; mais rien ne vaut une maison gouvernée avec une savante économie et dans laquelle le faste est sacrifié au vrai luxe, à celui qui plaît et qui charme. Le cœur s'y sent plus à l'aise et, en quelque sorte, les yeux y sont plus riches qu'au milieu de trésors confusément entassés.

L'œuvre d'art est un monde où tout est à sa place et à son plan, où une justice distributive assigne à chaque chose le rang qui lui convient, où l'essentiel n'est jamais subordonné à l'accessoire, ni le principal à l'incident. D'autre part, c'est un monde très limité, à la mesure de notre esprit. Nous en pouvons faire le tour commodément. Il n'est pas de si grande fresque que nous ne puissions l'embrasser d'un coup d'œil ; il n'est pas de comédie si compliquée qu'on ne puisse la représenter en quelques heures, et un jour suffit, pour venir à bout du plus long des romans. Ajou-

tez que les limites dans lesquelles se circonscrit et se renferme une œuvre d'art sont nettement accusées; elle se détache sur ce qui l'environne comme une statue de marbre sur les massifs d'un jardin où sa blancheur fait événement. Tout tableau a sa bordure, et on sait combien un tableau gagne à être vu dans son cadre. Quand un drame s'est dénoué, le rideau tombe, nous n'attendons plus rien; quand nous avons lu le dernier vers d'un poème, nous disons : « Voilà qui est fini ! » — et c'est une vraie fin, et quand nous avons fermé notre livre, la continuité du temps est comme rompue.

Au surplus, dans cet ensemble circonscrit, il n'y a rien d'inutile. Tout détail sert visiblement à quelque chose; les accidents sont des occasions, les accessoires sont des moyens. Tout s'enchaîne et tout s'explique ; les effets manifestent leurs causes, les causes ne manquent jamais leurs effets; toutes les énigmes ont un mot, et il ne tient qu'à nous de le trouver. C'est ainsi que l'artiste nous délivre de nos confusions, de nos obscurités et de ce qu'un philosophe grec appelait « le mauvais infini ». Quelque étroites que soient les limites où il a renfermé son sujet, nous sentons que son œuvre est complète, qu'on n'y pourrait rien ajouter sans la gâter. Ces limites ne sont pas des bornes et nous ne sommes pas tentés de les franchir; l'harmonie n'est-elle pas l'infini dans

le fini? L'œuvre d'art est un microcosme, et nous pouvons bien dire qu'elle nous procure le plaisir des dieux, puisqu'elle nous fait éprouver la même joie que ressentirait une intelligence capable d'embrasser l'univers dans son ensemble, et de voir les détails se fondre dans l'harmonie du grand tout tel qu'il apparaît à la force mystérieuse qui l'a créé, si cette force est consciente et jouissante d'elle-même.

Dans l'œuvre d'art, tout se rapporte à une fin, et cette fin, c'est nous. Notre imagination a beau multiplier ses prestiges pour nous persuader que nous sommes la cause finale de l'univers, qu'il a été fait pour l'homme et qu'il le sait, qu'il y a sympathie entre nous et lui; il nous détrompe trop souvent par ses refus, par ses perfidies, par ses brutalités. Nous découvrons que, tout entier à ses affaires, il se soucie peu de nous agréer, que nous faisons les frais de la plupart des fêtes qu'il nous donne à son insu, et que dans le monde réel la beauté n'est qu'un accident heureux, dont nous avons le mérite de savoir jouir. Dans le monde que l'art a créé, nous sommes vraiment la cause finale pour laquelle tout est ordonné; c'est une maison que l'homme a bâtie pour l'homme, et nous nous y trouvons chez nous. Tour à tour nous adorons la nature comme la plus enivrante des maîtresses ou nous la maudissons comme une ennemie; car nous sentons bien que même

dans ses meilleurs moments, dans ses heures d'aimable caprice, elle ne nous aime pas, que nous la prenons quelquefois de force ou par surprise, mais qu'elle ne se donne jamais, et nous ressentons toutes les douleurs d'un amour blessé et méprisé. Nous lui avions cru de l'âme; elle n'est en vérité qu'une grande machine, mue par des puissances fatales, et elle nous fait vivre ou nous détruit sans nous voir. L'œuvre d'art est le produit d'une force intelligente et sympathique, qui a pensé à nous; l'œuvre d'art est la fille de l'amour, et c'est pour cela que la beauté y est plus qu'un accident heureux, elle en est la règle et la loi.

Personne n'ignore que quand Aphrodite vint au monde, il y eut chez les dieux un grand festin, auquel fut prié Porus, génie de l'abondance. Après le repas, s'étant enivré de nectar, il sortit de la salle, se glissa dans le jardin de Jupiter et s'y endormit. Il fut aperçu par la Pauvreté, qui était venue mendier quelques restes. Elle forma le hardi projet d'avoir un enfant de ce dispensateur suprême des trésors et des grâces; elle se coucha auprès de lui, et le fruit de cette union furtive fut l'Amour. Comme sa mère, il est toujours inquiet, rongé de désirs; comme son père, il sent en lui une plénitude de vie qui le fatigue et dont il se soulage en engendrant à l'aventure des êtres qui lui ressemblent. Mais, comme il a

été conçu le jour où naissait Aphrodite, il est son servant, son humble adorateur, et dans toutes ses bonnes fortunes de dieu libertin, dans toutes ses conjonctions de rencontre, si viles que soient les créatures qu'il honore de ses caprices, c'est à la reine du ciel qu'il pense, de sorte qu'elle préside à ses engendrements, et qu'elle en est, disait la prophétesse Diotime, le destin et la Lucine. — « Tu te trompes, Socrate, ajoutait Diotime, l'objet de l'amour n'est pas le beau, comme tu parais le croire. — Quel est-il donc? demanda Socrate. — C'est la production et la génération dans la beauté. »

On peut dire aussi que le beau n'est pas l'objet de l'art. Les laideurs du corps et de l'âme, l'informe, le difforme, les passions terribles ou grotesques, les monstres et les sots, il n'est rien qui ne puisse figurer dans ses images. Mais à quelque sujet que le peintre ou le poète ait donné son cœur et marié son imagination, la beauté est sa Lucine. Violemment épris de son idée, n'ayant ni cesse ni repos qu'il ne l'ait montrée aux autres hommes, comme un amant qui regarde le monde à travers sa passion, il rapporte tout à cette idée qui le possède ; il ne voit qu'elle et tout lui sert à la faire valoir, et on trouvera dans son ouvrage cette unité d'inspiration et de sentiment, cette harmonie dans le caractère qui est la beauté. C'est ainsi qu'un tableau représentant trois ivrognes

attablés peut être un beau tableau et qu'une comédie où il se dit beaucoup de sottises, et où se commettent beaucoup de turpitudes, peut être une belle comédie ; c'est ainsi que ses monstres eux-mêmes, un grand artiste les enfante dans la beauté et que ses œuvres sont des compositions achevées et comme une image de cet ordre universel que nous pressentons, que nous devinons quelquefois, mais dont l'art seul peut nous donner la sensation.

Il lui en a coûté ; il a peiné et pâti. Il a dû se battre contre la nature qui lui disputait son sujet ; il l'a longtemps interrogée et il lui arrachait les réponses une à une. Il s'est battu plus tard contre une matière résistante, réfractaire, qu'il force à recevoir l'empreinte de sa pensée. Il ne regrette pas ses peines ; il ressent la joie des victorieux, des dompteurs. Son bonheur est pareil à celui que goûtaient les bergers d'Arcadie assez adroits pour surprendre Pan dans son sommeil, assez audacieux pour l'enchaîner et pour contraindre le dieu des mystères et des épouvantes à leur chanter un de ces airs qui réjouissent les oreilles d'un mortel, parce qu'ils lui révèlent le grand secret et que cependant on peut les faire dire à une petite flûte inégale, à d'humbles roseaux cueillis par une main inconnue sur le bord d'un étang sans gloire et peut-être sans nom.

XVII

ARCHITECTURE, STATUAIRE, PEINTURE, MUSIQUE ET POÉSIE, CHAQUE ART A SA FAÇON PARTICULIÈRE DE TRAVAILLER A LA DÉLIVRANCE DE NOTRE IMAGINATION ET A LA GLORIFICATION DE L'HOMME.

L'art est la nature débrouillée, et il nous délivre de tout ce qui troublait la netteté de nos contemplations, de tout ce qui pouvait gêner nos sentiments, nos émotions et nos rêves. L'art est la nature concentrée, et il nous délivre des fatigues d'une attention dispersée qui avait peine à saisir le rapport des détails avec l'ensemble, le rapport de l'ensemble avec notre âme. L'art est la nature mise au service de l'imagination, et de force ou de gré, fournissant à l'homme des signes pour fixer à la fois ses images et pour les représenter comme il lui plaît de les voir. Architecture, statuaire, peinture, musique, poésie, la fin commune à tous les arts est de donner à notre sensibilité des jeux et des fêtes que rien ne dérange, que ne trouble aucun accident désagréable ou funeste. Mais nous avons diverses manières de sentir, et selon les signes figuratifs qu'il emploie, chaque art a sa façon spéciale de nous délivrer et de nous rendre heureux.

La nature est un grand architecte; ses constructions nous imposent ou nous charment par la beauté, par la variété de leurs lignes courbes, droites, horizontales, perpendiculaires, obliques, qui, continues ou brisées, tourmentées ou paisibles, sévères ou mollement onduleuses, éveillent tour à tour dans notre esprit l'idée d'un effort gigantesque, d'une audace héroïque, d'un repos olympien, d'une grâce qui s'abandonne ou s'amuse. Mais quand nous nous prenons pour unité de proportion, ces lignes sont incommensurables pour les créatures bornées que nous sommes, et comme elles ne sont pas ordonnées par rapport à nous, elles nous apprennent que l'univers est immense, elles ne nous apprennent pas qu'il forme un tout harmonieux.

L'architecture, c'est le monde reconstruit par l'homme, adapté à sa taille et rendant visible à son âme l'ordre invisible dont il rêve. Son imagination créatrice, mais qui n'invente rien et vit de souvenirs, reproduira en les résumant les grands spectacles qui l'ont frappé. Ses montagnes seront des pyramides, ses pics seront des obélisques, ses cavernes seront des labyrinthes souterrains. Il imitera les vastes plaines de la mer par de longues lignes horizontales, les rochers escarpés par des tours, la voûte du ciel par des coupoles, les forêts par une végétation de colonnes, leurs perspectives fuyantes par des enfilades et des galeries,

leurs berceaux par des arcades et des cintres.

Comme l'a dit Charles Blanc, l'homme a voulu aussi que ses édifices, destinés à loger des dieux ou des rois divinisés qui en étaient l'âme, offrissent quelque analogie avec la structure d'un être vivant, que des proportions nettement accusées révélassent la présence secrète d'une mesure commune à toutes les parties, que des courbes missent en évidence le jeu des forces et parussent exprimer la vie. « L'être vivant est composé d'os, de tendons, de muscles, de chairs. Par une fiction hardie, l'artiste supposera dans son monument des matières hétérogènes associées pour constituer un tout, et comme l'architecture se compose essentiellement de supports et de parties supportées, c'est surtout par la diversité des pressions et des résistances qu'il exprimera l'organisme artificiel de son édifice. Il ira jusqu'à feindre des substances molles mêlées aux corps rigides, des matières élastiques pressées par des matières pesantes, et dans ses métaphores de pierre ou de marbre il figurera des fibres délicates unies en faisceau et fortifiées par des ligatures. Au squelette ou à l'ossature du bâtiment, il ajoutera comme des muscles dont il nous montrera les attaches. Ainsi le monument s'animera, il semblera respirer une sorte de vie organique, et il sera digne d'être habité par une âme. L'architecte pourra se nommer alors, comme le nommait la

poésie du moyen âge, le maître des pierres vives, *magister ex vivis lapidibus*. »

Tout n'est pas fait encore. Le monde inférieur, métaux, plantes, fleurs, doit trouver sa place dans ce temple qui est un résumé de l'univers. « On y verra les feuilles de l'olivier et du laurier, le chardon épineux, l'acanthe, le lis marin, le persil, la rose, la coquille, l'œuf, les perles, les olives, les amandes, les larmes de la pluie, les flammes et les carreaux de la foudre. Puis des feuillages imaginaires s'infléchissent et se tourmentent pour obéir aux rigides contours qui les emprisonnent. Les animaux apparaissent ensuite, comme des emblèmes de la nature sauvage domptée par l'homme. L'Indien assoit la plate-bande de son édifice sur des éléphants, le Persan remplace le chapiteau de ses colonnes par une double tête de taureau, le Grec fait servir des mufles de lion à vomir l'eau du ciel. »

Prolongez jusqu'à l'infini une ligne qui n'est pas absolument régulière, ses irrégularités seront réduites à néant. L'architecture, qui est pour ainsi dire l'art cosmique, reproduit les lignes de la nature telles qu'elles apparaîtraient au génie des mondes, les contemplant de loin, de très loin, du fond des espaces éthérés, et elle y trouve son compte. Elle désespère de rivaliser avec la nature, qui fait tout en grand et agit par masses, sans qu'il lui en coûte rien. Elle sauve l'infériorité de

ses moyens par un artifice, et pour agir sur notre imagination sans trop de désavantage, elle recourt à la méthode intensive. Ne pouvant imiter dans ses ouvrages la grandeur et l'infinie variété des lignes naturelles, l'homme devenu bâtisseur en rend l'effet plus intense en les rendant rigoureusement géométriques. Il trace de vraies horizontales et de vraies verticales ; il transforme des figures vaguement esquissées en triangles, en parallélogrammes aux contours arrêtés, des courbes incertaines en arcs de cercle, d'ellipse, de parabole. Il se donne le plaisir d'enseigner les mathématiques à la nature. Dans sa bâtisse, les parties ont entre elles et avec le tout un rapport précis, déterminé; toutes les proportions en sont exactes, tout y est soumis aux lois de la symétrie. Les êtres vivants eux-mêmes, les plantes, les animaux qu'il y mêle, il les ramène à leur forme générale et typique, il en accentue le caractère, il les ennoblit en les simplifiant : il veut qu'on puisse dire qu'avant de servir à la décoration de son édifice, ils avaient séjourné dans son esprit et vécu quelque temps avec sa raison.

C'est ainsi qu'en reconstruisant le monde à son idée, il proteste contre les accidents perturbateurs, contre les désordres apparents qui l'offusquent, et du même coup contre le malheur de sa situation. Créature éphémère et chétive, qui se sent perdue dans l'abîme de l'être et qui pourtant s'intéresse

passionnément à elle-même, il est bien aise de pouvoir dire : Voilà ce que je pense de moi! Quand il édifie à ses dieux des temples qui sont comme une image abrégée de ce grand univers et permettent de juger de la pièce par l'échantillon, il travaille à sa renommée autant qu'à la leur ; pourrait-il les loger à leur goût s'il n'était leur confident et ne se sentait comme mêlé à leur vie? Lorsqu'il se construit à lui-même des demeures dont l'ordonnance est aussi savante que le décor en est riche, il glorifie la destinée humaine; lorsqu'il se bâtit d'illustres tombeaux, il fait de sa mort quelque chose de mémorable. Tous les arts tendent à une double fin; tous les arts sont une protestation contre la nature qu'ils imitent.

Qu'est-ce qu'une pyramide auprès d'une montagne? Que sont les édifices les plus imposants si on les compare au plus médiocre accident du relief terrestre? Il suffit d'un pli du sol pour dérober au regard une grande cité. Kairouan, la ville sainte, dont deux mosquées au moins sont des merveilles, est située dans une grande plaine légèrement onduleuse. Éloignez-vous-en d'une demi-lieue et retournez-vous pour la chercher des yeux; vous n'apercevez plus que la pointe d'un minaret, qui bientôt disparaît à son tour. Et pourtant les monuments de l'art, qui ne sont à vrai dire que de magnifiques jouets, font toujours sensation dans un paysage. Quoiqu'on n'y trouve

aucun détail qui n'ait été emprunté à la nature ou inspiré par elle, ils portent tellement la marque, la signature de l'homme, que, tranchant sur tout ce qui les environne, ils s'imposent à l'attention.

Une villa de briques et de pierres occupe bien peu d'espace sur le penchant d'une colline et au milieu des grands bois sombres qui l'enserrent de toutes parts ; elle en est cependant le centre et comme la figure principale, vers laquelle tout converge, que tout regarde. Il est vrai qu'on l'a mise au large en l'accompagnant d'un parc et de jardins. Qu'est-ce qu'un jardin ? C'est la nature convertie de force à la géométrie. « Un voyageur qui aborderait dans une île déserte, a dit un critique d'art, et qui en l'explorant y découvrirait tout à coup une avenue en ligne droite ou des arbres rangés en quinconce, verrait sur-le-champ que cette île a été récemment habitée ; il reconnaîtrait l'esprit de ses semblables à ces lignes géométriques que ne peut tracer sur la terre aucune autre main que celle de l'homme. » La nature ressent l'insulte qu'il lui fait ; elle souffre difficilement qu'il l'humilie, la déshonore en l'asservissant à ses lois, en lui faisant porter la livrée de son imbécile raison, qui, pour croire en elle-même, a besoin de se voir. Si le jardinier n'était là pour protéger contre elle son ouvrage, elle se ferait un jeu d'anéantir ce grand parterre, de déranger le savant dessin de ces allées tirées au cor-

deau, d'infléchir les lignes droites, de ronger les angles, de déformer les ovales et les ronds, de remplacer les boulingrins par des fouillis de ronces et de broussailles, d'obstruer les avenues sablées par ses folles avoines, par ses mousses voraces et ses herbes foisonnantes.

Ce n'est pas seulement son jardin, c'est aussi sa maison que l'homme doit défendre contre les entreprises, les violences ou les ruses de sa grande ennemie. Mais, dans ses défaites mêmes, il triomphe encore. Cette vieille tour qui se dresse au sommet d'un coteau n'est plus qu'une ruine, et elle commande la vallée. Elle est, aussi loin que vous regardiez, l'objet le plus intéressant, celui qui se distingue de tout autre, celui qui n'a point de double, point de similaire, et, partant, tout lui sert d'accessoire et de décor. Le vent, quand il s'engouffre dans ses baies ouvertes et dégradées, semblables à des blessures béantes, siffle un air particulier, qu'il a composé à son intention. C'est pour elle que chantent l'oiseau de jour comme l'oiseau de nuit, c'est elle que regarde le soleil lorsqu'il descend tout rouge sous l'horizon.

« Bâtissons-nous une ville et une tour qui monte jusqu'au ciel, » disaient les hommes qui édifièrent Babylone, « et acquérons ainsi de la renommée. » Le ciel fut jaloux, et Babylone n'est plus. Mais l'homme continua de bâtir, de tailler la

pierre et de la contraindre à glorifier ses imaginations et son néant.

Si la nature est un grand architecte, elle est aussi un grand modeleur, et on ne se lasse pas d'admirer sa prodigieuse adresse à révéler par la conformation des êtres leur caractère et leur destinée. Mais comme un despote oriental voit du même œil tous ses sujets, qui, grands ou petits, sont égaux devant son orgueil, elle traite sur le même pied toutes ses créatures, elle façonne les plus viles avec autant de soin que les plus nobles. Au surplus, les destinant toutes à ne vivre qu'un jour, la matière dont elle les pétrit annonce par ses apparences leur peu de durée. Plus l'argile qu'elle emploie est fine, plus on la sent sujette à de mortels accidents ; qu'y a-t-il de plus souple, de plus délicat que la chair ? et qu'y a-t-il de plus corruptible ? Ceux de ses modelages qui nous enchantent le plus sont les plus périssables. Elle a voulu mêler à nos jouissances favorites une secrète amertume et un avant-goût de la mort qu'elle nous prépare. Elle a voulu aussi nous signifier que les individus ne lui sont de rien, qu'elle ne se soucie que des espèces. Elle ne brise jamais ses moules; ce qu'elle y jette lui importe peu.

Quand l'homme commença de sculpter, il dit à la nature : — « Tu es une magicienne, et je me couvrirais de confusion si j'essayais de jouter avec toi. Mais je veux me procurer une joie que tu

nous refuses toujours, le plus austère et le plus noble de tous les plaisirs esthétiques, celui de voir des corps réduits à la forme pure. Tu ne saurais modeler une rose sans la revêtir d'un tissu doux au toucher, sans lui donner un épiderme d'une finesse soyeuse, une couleur qui ravit les yeux, un parfum délectable, et il en est de tes roses comme de tes corps de femmes qu'on ne saurait contempler sans qu'à la joie de notre esprit se mêle la pensée d'un usage de volupté. Parmi toutes les qualités diverses que tu rassembles, que tu combines comme à plaisir dans tes créations, j'en abstrairai une seule. Tu as aussi peu de goût pour les abstractions que pour la géométrie, et tu crois qu'elles tuent. Les miennes seront des idées vivantes, ou, pour mieux dire, elles ressembleront à des morts ressuscités qui ont laissé dans le tombeau tout ce qu'ils avaient de passager et de fortuit et n'ont conservé que ce qui méritait de vivre. Par mon art, la forme pure exprimera ce qu'il y a de constant, de permanent dans les caractères. L'âme que tu as daigné mettre en nous tantôt se répand au dehors, tantôt se replie au dedans de nous, se concentre dans son fond. Je donnerai à mes morts ressuscités une de ces âmes concentrées qui se contiennent, se possèdent et se révèlent moins par leur passion que par la résistance qu'elles lui opposent et l'autorité qu'elles ont sur elles-mêmes. Ainsi les êtres que je créerai

pourront éprouver de grandes joies ou de grandes douleurs sans que leur visage se déforme ; si vifs que soient leurs sentiments, ils en maîtriseront la violence, et, d'autre part, fussent-ils des types d'élégance, de délicatesse exquise, on sentira comme une force cachée sous leurs grâces légères. »

Le sculpteur dit encore à la nature : — « Tu sèmes la vie à pleines mains, et parmi la foule innombrable de tes enfants, que tu abandonnes à leur sort, il en est peu qui puissent plaire encore quand on les a réduits à leur forme en les dépouillant de tout ce qui amuse les yeux. Je ne ferai pas comme toi, je choisirai mes sujets. Bien que je me réserve le droit de sculpter des plantes ou des insectes pour les faire servir d'ornement à mes ouvrages, j'honorerai de mes attentions particulières les animaux qui ont comme nous une figure et comme nous un cœur capable d'aimer et de haïr. Mais c'est à l'homme surtout que je consacrerai mon art, à l'homme et aux dieux qu'il adore. Il a cru longtemps en reconnaître l'image dans tes astres et tes météores; grâce à moi, ils deviendront semblables à nous. Je leur ferai subir cette métamorphose sans attenter, sans déroger à leur grandeur. Si grands qu'ils soient, un homme qui se ramasse, se concentre en lui-même, leur ressemble beaucoup; car n'existant plus qu'à l'état de puissance, ses forces, qu'il n'exerce pas,

ne lui font plus sentir leurs bornes et il croit découvrir en lui quelque chose d'infini. Comme j'entends que mes créatures sans souffle et sans mouvement aient l'air de vivre, tu peux compter sur ma parole, je ne sculpterai rien, pas même un Dieu, sans t'emprunter mes modèles; mais tout en étudiant leur figure et leur corps avec une attention fervente, avec une humble tendresse, j'en rendrai l'expression plus intense par l'accord de tous les détails, par des sacrifices, par des exagérations volontaires, et je m'arrangerai pour qu'on ne les reconnaisse plus dans mes ouvrages. »

Et en parlant ainsi, le sculpteur sentait trembler son ébauchoir de sa main. Il avait dit : « Mon Dieu! délivrez-moi du modèle! » et dans celui qui posait devant lui, il discernait ces indications subtiles, ces indicibles finesses de détail, ces touches presque imperceptibles par lesquelles la nature donne un accent de vie à ses œuvres, et il se demandait avec anxiété si par un labeur opiniâtre, et en suant sang et eau, il parviendrait à les reproduire, si elle lui enseignerait le grand secret, si ses morts ressuscités n'auraient pas l'air de fantômes, si ses idées vivantes ne ressembleraient pas à des abstractions figées. Tel est le sort de l'artiste; il adore la nature parce qu'elle est merveilleuse; mais il lui reproche son indifférence et de tout faire sans penser à lui.

Le sculpteur doit exprimer en même temps et

par des moyens très simples ce que les êtres ont de plus général et ce qu'ils ont de plus personnel. C'est un problème dur à résoudre, et il ne gagne sa bataille qu'au prix d'héroïques efforts. Mais il a le droit de se dire, pour se consoler de ses peines, que son art honore l'humanité. Les individus sont pour la nature un jouet dont elle s'amuse quelques heures et qu'elle met au rebut. La sculpture lui arrache ce jouet des mains, et après l'avoir transformé par son travail, elle la met au défi de le briser. Elle substitue à la chair périssable une matière compacte, résistante, fière et précieuse, capable de durer autant qu'une espèce ou qu'une idée. Elle glorifie l'homme en lui donnant un corps glorieux. Elle le glorifie encore en hissant son image sur un piédestal qui l'éloigne de la terre et du haut duquel il regarde les siècles couler à ses pieds. Elle le glorifie surtout en lui créant des divinités en qui il se reconnaît. Les dieux d'Homère étaient domiciliés sur l'Olympe; ils s'abreuvaient de nectar, ils se nourrissaient d'ambroisie, et le liquide pâle qui courait dans leurs veines était plus subtil que notre sang. Un dieu sculpté a le même corps qu'un homme de marbre, et quelque imposant qu'il nous paraisse, son âme ne diffère de la nôtre que par l'étendue de ses désirs et de ses pensées. L'Apollon Sauroctone est un olympien qui est venu habiter sur la terre et se donne le plaisir d'étonner nos yeux par

son éternelle jeunesse. La *Vénus de Milo* est une souveraine du ciel, qui, étant supérieure aux sentiments qu'elle inspire, n'a pas besoin d'un corps de chair pour être femme, mais qui est trop femme pour ne pas vouloir régner sur des hommes. L'*Hercule Farnèse* est un homme qui, après avoir connu la fatigue et l'effort, est en passe de devenir dieu. Les bustes d'empereurs et d'impératrices, de rois et de reines, de philosophes et de savants, de bourgeois et de bourgeoises, qui peuplent nos musées, représentent les parvenus de l'immortalité, à qui leur illustre aventure semble toute naturelle. La sculpture est, de tous les arts, celui qui a le plus fait pour accroître l'importance des individus et pour que l'homme se sentît l'égal de la puissance qui le détruit. Mais la nature ne s'en doute point : elle est trop occupée à faire et à défaire des mondes.

La nature est un prodigieux dessinateur et un incomparable coloriste. Elle a fait le ciel et ses nuages; elle a fait la terre, ses rochers, ses arbres, ses fleurs, ses scarabées, ses colibris et ses paons. C'est elle qui donne à ses printemps leurs verts et leurs gris, qu'elle varie de cent façons; c'est elle qui dore les automnes et blanchit les hivers, comme les cheveux des vieillards. Mais les splendeurs et les exquises merveilles qu'elle déploie sous nos yeux, elle veut bien nous permettre de les voir, elle ne nous les montre pas. C'est la pein-

ture qui nous les montre. Il y a, nous le savons, des accidents heureux, et il arrive quelquefois que, dans les scènes des champs ou dans les paysages de la vie humaine, l'objet dont nous sommes le plus curieux vient s'offrir de lui-même à notre regard et, en quelque sorte, nous appelle à lui. Ce que la nature ne fait que par cas fortuit, le peintre le fait toujours et de propos délibéré. Tandis qu'un ouvrage de sculpture n'est éclairé que du dehors, le peintre éclaire les siens du dedans, et cette lumière intérieure, qu'il crée lui-même, il la ménage à sa convenance, il distribue comme il l'entend ses clairs, ses obscurs, et ses vigueurs.

Une Suédoise, qui s'intéressait beaucoup au roi de Prusse Frédéric-Guillaume IV, avait séjourné quelque temps à Berlin dans l'espérance de le contempler un jour de près et commodément. Elle le vit une première fois comme il ouvrait la session de ses Chambres ; il était dans l'ombre et à peine visible, et les députés se détachaient en pleine lumière. Elle le revit passant une revue ; il lui tournait le dos. La veille de son départ, elle le rencontra se promenant en voiture découverte. Il faisait un froid piquant et une grosse cravate lui cachait la moitié de la figure ; l'autre moitié n'avait rien de royal : un souverain qui grelotte ressemble beaucoup à un pauvre. Méprisant les intempéries, le cocher se carrait avec majesté sur son siège ; en ce moment, c'était lui qui régnait.

Dans toute peinture, qu'il s'agisse d'un tableau d'histoire ou de dévotion, d'une scène de genre, d'un portrait, d'un paysage, d'une nature morte, il y a un objet principal et dominant que tout le reste accompagne, et le peintre s'étudie à mettre

> La première figure à la première place,
> Riche d'un agrément, d'un brillant de grandeur
> Qui s'empare d'abord des yeux du spectateur;
> Prenant un soin exact que, dans tout son ouvrage,
> Elle joue aux regards le plus beau personnage,
> Et que par aucun rôle au spectacle placé
> Le héros du tableau ne se voie effacé.

Ce héros du tableau est un roi que ses subalternes ne cachent jamais; il a toujours un air royal, et jamais on ne prend son cocher pour lui.

Au rebours de la nature, c'est pour nous que le peintre travaille, et à chaque instant il nous dit : Voilà! C'est un mot qu'elle n'a jamais prononcé. Le peintre sait que, comme les enfants, non seulement nous avons la passion des images, mais nous aimons qu'on nous les montre, et, au moyen du langage muet et des signes propres à son art, il nous fournit, avec une infatigable complaisance, toutes les explications que nous pouvons désirer. Dans sa belle allégorie du printemps, Botticelli a représenté la nature sous les traits d'une femme grosse, au visage débonnaire, entourée de nymphes qui s'ébattent; la tête penchée, les doigts levés pour bénir la terre, son regard

semble chercher celui de l'homme pour lui répondre de l'excellence de ses intentions. C'est bien ainsi que nous la voyons en peinture. Elle nous cherche, elle s'offre, elle se donne, elle s'accommode à nous ; comme une lionne de ménagerie, elle consent à se laisser montrer et se prête aux fantaisies de son cornac.

Le peintre nous montre non seulement ce qu'il a vu, mais ce qu'il a senti. Un paysagiste, tombant en extase devant un vieux noyer dont l'écorce blanchâtre était rougie par le soleil couchant, s'écriait : « Seigneur Dieu, quel ton ! » Et de grosses larmes lui tombaient des yeux. La nature cause au peintre des émotions profondes. Il entretient avec elle des relations intimes, un commerce constant ; c'est toute sa vie, sa seule raison d'exister. Il l'étudie sans cesse, et plus il l'étudie, plus il y découvre de trésors cachés ; elle lui est éternellement nouvelle. Parmi tous les artistes, le peintre est le plus amoureux, et c'est par la sorcellerie d'amour qu'il se flatte de vaincre les résistances et les refus de cette grande ennemie qu'il adore. Il l'aime éperdument, et il lui arrive souvent de s'en croire aimé. Il ressemble au petit pâtre de la légende qui, en passant au pied d'un château, aperçut, penchée à sa fenêtre, une princesse belle comme le jour; il lui jeta un baiser et crut entendre une voix très douce qui lui disait : « Mon berger, soyez le bienvenu ! » Le lendemain, il ne vit plus

personne, et la voix ricaneuse d'un cobold lui cria : « Adieu, toi qui fus mon berger! » Mais un cœur bien épris ne se laisse jamais décourager ; le jour où le peintre n'aimerait plus, il ne serait plus peintre.

Aussi la peinture est de tous les arts, celui où le sujet a le moins d'importance. Boileau a dit :

> D'un pinceau délicat l'artifice agréable
> Du plus affreux objet fait un objet aimable

Tous les artifices sont vains si le cœur n'est pas pris, si le pinceau ne trouve pas de la volupté à caresser son œuvre. Une nature morte peut être un chef-d'œuvre. Pourquoi? Parce qu'elle est une œuvre d'amour. Si vulgaires que soient les choses qu'elle représente, nous nous y intéressons comme à un roman; nous les examinons avec une curiosité émue, comme nous regardons une femme, d'une figure assez ordinaire, dont nous savons qu'elle a inspiré des passions violentes.

Greuze, qu'il ne faut ni surfaire ni mépriser, ne finissait rien sans avoir appelé plusieurs fois le modèle, « et il portait son talent partout, dans les cohues populaires, dans les églises, aux marchés, aux promenades, dans les maisons, dans les rues; sans cesse il allait recueillant des actions, des passions, des caractères, des expressions. » Et pourtant Greuze aimait Greuze encore plus qu'il n'aimait la nature. On sait que Vernet lui dit un

jour : « Vous avez une nuée d'ennemis, et dans le nombre un quidam qui a l'air de vous aimer à la folie, et qui vous perdra. — Et qui est ce quidam? — C'est vous. »

Les grands peintres sont de la race des grands amoureux, capables de s'oublier, de se perdre dans leur passion, et leurs œuvres baignent dans une atmosphère de tendresse. Un tableau est un sentiment traduit par des formes, par des couleurs, et son vrai prix est toujours proportionné à l'intensité de ce sentiment. Il y a cette différence entre le paysage d'un maître et le site dont il s'est inspiré qu'une âme, qui s'était donnée, a laissé dans tous les objets représentés un peu de sa chaleur. Dans nos entretiens directs avec les choses, nous nous imaginons qu'elles s'émeuvent, s'égaient ou s'attendrissent avec nous. Ici le miracle s'est opéré; il s'est fait un mariage entre un cœur d'homme et la nature. A la vérité, ce mariage ressemble à celui du doge avec l'Adriatique; du haut du *Bucentaure*, il jetait son anneau dans l'onde amère en disant : *Desponsamus*. L'Adriatique n'a jamais su qu'on l'avait si souvent épousée; mais c'était la plus belle fête de Venise, et la peinture est une des plus belles victoires que l'imagination de l'homme ait remportées sur l'indifférence de l'inconsciente Isis.

La nature est une étonnante musicienne. L'homme qui ne s'est jamais ému en écoutant les

voix du ciel, des eaux et de la terre et tout ce que disent les vagues, les torrents, les vents d'orage, les insectes, les oiseaux, la plus belle symphonie du monde ne le touchera jamais. Cependant quelque impression puissante que produise sur nous la musique de la nature, à la fois exubérante et trop courte, elle nous étonne tour à tour ou ne nous suffit pas. Les passions qu'elle exprime ne sont pas tout à fait les nôtres ; elle a quelque chose de surhumain qui, après nous avoir ravis, nous dépasse et nous accable. Le murmure argentin des ruisseaux est un babil d'ondines à l'âme moqueuse, au rire sarcastique, qui nous disent leur secret dans une langue que nous ne comprenons qu'à demi; elles ne l'ont versé tout entier que dans le cœur des poissons, peuple de muets. Les vagues mugissantes de l'Océan semblent faites pour bercer des songeries de dieu, trop pesantes pour nos têtes, et le grondement de la foudre révèle des colères qui feraient éclater notre cœur s'il venait à les ressentir.

Tous les bruits de la nature sont en quelque sorte des voix élémentaires, qui semblent venir de loin, de quelque pays étranger, d'une contrée perdue que nous n'habiterons jamais. Notre imagination réussit à se persuader que les oiseaux chantent pour elle; mais il se mêle de l'inquiétude aux plaisirs qu'ils lui donnent. Le sifflement éclatant des merles exprime des insouciances béates

qui nous sont inconnues, un bonheur sans vicissitudes qui résume en trois mots sa brève histoire. Et après? Il a tout dit. Par l'indicible fraîcheur de sa voix, par l'incroyable limpidité de son ramage, par ses prodigieux coups de gosier, par ses cadences et ses trilles, par les tours de force qu'il exécute sans aucun effort, le rossignol éveille en nous l'idée d'une puissance que rien ne fatigue. Ce miraculeux passereau n'a-t-il pas réduit au silence le saint homme qui fut assez imprudent pour le mettre au défi? Évidemment il nous regarde de très haut, il ne daigne pas s'occuper de nous; comment pourrait-il sympathiser avec nos faiblesses et nos lassitudes? Il vit dans un monde où l'on n'est jamais las et dans lequel on peut se dispenser de dormir. Nous sentons bien que c'est la passion qui le fait parler; mais nos amours n'ont jamais cette certitude victorieuse ni cet éclat de fanfare. Les Grecs prétendaient qu'à la naissance des Muses, il y eut des mélomanes qui moururent de plaisir, et qu'ils furent transformés en cigales, insectes hémiptères qui ont le privilège de chanter toute leur vie durant sans manger ni boire. La chanson monotone, continue, aigre et stridente de ces timbalières ailées n'a rien d'humain; on dirait le grésillement de la terre calcinée par le soleil, ou le cri d'une grande poêle dans laquelle frirait tout un bois d'oliviers. Il y a vraiment de la magie dans cette affaire ainsi que

dans tous les bruits de la nature, dont la musique tantôt nous transporte, tantôt nous obsède comme une incantation.

Quand l'homme s'avisa de devenir musicien, il dit à la nature : « Je n'aurai pas la présomption de rivaliser avec tes torrents, tes tonnerres, tes merles, tes cigales et toutes les forces incommensurables dont tu disposes; mais voici ce que je ferai. Nos passions sont ton ouvrage, c'est toi qui nous les a données. Mais soit que tu l'aies voulu, soit que nous ayons usurpé sur tes droits en touchant au fruit de l'arbre de la connaissance, nous sommes devenus des êtres pensants, et nos passions s'en ressentent. La pensée, qui est à la fois une force et une faiblesse, leur a imprimé sa marque, et désormais ta musique, qui exprime les passions des choses, n'est plus une interprétation exacte des nôtres; selon les cas, elle en dit trop ou trop peu. Je traduirai en langage humain, je transposerai, je commenterai tout ce que tu veux bien nous dire, et désormais l'homme comprendra ce que tu refuses de lui expliquer. Tout est mystérieux en lui comme en toi; je lui dévoilerai tes mystères avec les siens. » Et ayant ainsi parlé, son premier soin fut d'humaniser les sons, afin que les passions de l'air exprimassent aussi les passions humaines. La voix seule de l'homme ou d'un instrument fabriqué par lui, dans lequel il fait passer son âme en l'emplissant de son souffle

ou en lui communiquant les vibrations de ses doigts et de ses nerfs, peut rendre ce qu'il y a en nous tout ensemble de borné et d'infini, de passager et d'éternel.

L'homme est un être qui se croit supérieur à la destinée que lui fait la nature et qui, se sentant né pour être libre, prend difficilement son parti des dures nécessités qui pèsent sur lui. Cette contradiction dont il souffre, la musique l'en délivre. Elle opère sur des sons rationnels, gouvernés par des rapports mathématiques et immuables, par des nombres, et rien n'est plus inflexible que la loi du nombre. Ces sons rationnels nous font l'effet d'une matière aussi résistante que les pierres de l'architecte, que le marbre du statuaire, et cependant le musicien l'oblige à exprimer son inspiration personnelle, un sentiment qu'avant lui personne n'avait interprété comme lui. Ce génie si libre et si nécessité du compositeur est comme un symbole de notre moi, aspirant au milieu de ses servitudes à reconquérir son indépendance. Le rossignol est à la fois l'interprète et l'esclave de la nature; il rêve d'un rêve de rossignol, et tout rossignol rêve comme lui; aucun d'eux ne se permet d'amplifier, de broder le thème exquis, mais uniforme, invariable, que la grande souveraine lui dicte et qu'elle a composé pour toute une espèce. Les inspirations d'un Mozart ne ressemblent pas à un décret promulgué par la

nature ; la loi de rigueur s'est changée pour lui en loi de grâce, et pendant tout le temps que nous entendons chanter son cœur, nous sommes des esclaves émancipés, qui se croient rendus à leur véritable destinée, des oiseaux de haut vol, qui sentent pousser leurs ailes.

La musique humaine nous délivre encore en débrouillant les confusions de notre âme. Il y a en nous des profondeurs obscures où notre pensée ne pénètre jamais ; nous avons de vagues perceptions que nous ne pouvons démêler ; nous éprouvons des joies sans cause, des troubles sans motifs, des sentiments indéfinissables, qui se dérobent à toute analyse, et nous croyons nous souvenir d'aventures qui ne nous sont jamais arrivées ; ce sont là les secrets de notre maison. Nous ne sommes pas seulement des esclaves qui se jugent dignes d'être libres, nous sommes des créatures à demi conscientes, qui voudraient se connaître tout entières. C'est le service que nous rend la musique, et il nous en coûte peu d'efforts ; pour jouir des autres arts, nous sommes tenus d'être attentifs et réfléchis ; celui-ci vient nous chercher ; il s'empare de nos sens, il se coule, s'insinue dans nos veines ; nous n'avons qu'à le laisser faire, et tout ce qui dormait dans notre fond le plus intime se réveille. Les passions que la musique exprime, elle les excite en nous, et elle oblige nos sentiments à se reconnaître dans les images qu'elle

nous en trace. Des variétés infinies d'amours, de terreurs, de joies, de tristesses, de désirs, d'espérances terrestres, d'aspirations à l'au-delà, tout ce qu'il y avait dans notre cœur de confus, d'inexplicable, elle nous l'explique.

Par des suites de sons elle forme des phrases mélodiques, qui donnent une figure à ce qui n'en avait point, et cette figure mobile, elle l'égaie, l'attriste, l'éclaire, l'assombrit, en varie à son gré l'expression. Tel motif en appelle un autre qui lui répond ; j'étais seul, et me voilà deux, et nous causons, moi et lui ; car la musique a le don de nous dédoubler, et nous conversons avec le second moi qu'elle suscite en nous comme avec un étranger qui a vu des choses que nous ne connaissons pas et qui nous apporte des nouvelles. Cet art évocateur donne une réalité aux fantômes de nos songes. Quand Ulysse eut immolé sur les bords de l'Érèbe une brebis et un bélier noirs, il vit accourir en foule les âmes de ceux qui n'étaient plus, et après avoir goûté le sang du sacrifice, ces ombres vaines recouvrèrent la vie et la parole. Par l'action toute-puissante de la musique, nos passions, ces filles de la nuit, se sentent vivre, se possèdent, se connaissent, et comme dans la succession de ces images sonores où elles prennent conscience d'elles-mêmes, tout se lie, tout s'enchaîne, comme tout est composé, comme toutes les contradictions finissent par se résoudre, nous

n'avons pas seulement la joie de nous sentir libres, nous pouvons croire quelques instants que nous sommes complets.

La vie de notre cœur livré à lui-même est une vie de caprice, de désordre. La musique le soumet à la loi de la cadence et du rythme, qu'elle s'est fait enseigner par la nature et qu'elle accommode à ses besoins. Le rythme naturel était l'expression d'une inéluctable fatalité; dans la musique humaine, c'est une liberté qui se règle. Elle invite les âmes à se mouvoir en mesure, de même que la danse, cet art né d'elle et qui ne saurait se passer de son concours, apprend à l'homme à cadencer ses pas. La sculpture l'habille d'un corps glorieux; c'est un corps glorieux que la musique donne à ses passions. Ainsi transformées, revêtues de grâce et d'harmonie, il les trouve admirables, dignes d'être immortelles, dignes d'être données en spectacle au ciel et à la terre, et ses yeux et ses oreilles faisant ensemble de continuels échanges de sensations et d'images, ces ombres vivantes le conduisent, le promènent à leur suite dans les pays enchantés où elles ont établi leur demeure. Ce sont des lieux que nous connaissions, ils sont faits de nos souvenirs; mais ils nous semblent changés : les montagnes sont plus hautes et plus fières, les vallées plus profondes, les rivières plus limpides, plus transparentes, les forêts plus mystérieuses; les fleurs des prairies sont à la fois plus

pâles et plus belles; les plaines aux contours fuyants, incertains, s'ouvrent sur des horizons plus vastes imprégnés d'une lumière douce que les yeux et le cœur boivent avec délices. Ce n'est plus le monde d'ici-bas, ce sont les Champs-Élysées et leurs bois de myrtes, seul endroit où puissent vivre des joies, des tristesses, des amours, des désirs qui ne parlent ni ne crient, mais qui chantent, des ombres qui ne marchent pas, mais qui dansent, dont les larmes, qui n'ont rien d'amer, brillent comme une rosée et dont le sourire est divin. Est-ce vraiment !à nos passions? Nous n'en doutons pas; c'est mieux que nous, mais c'est nous.

« Il y a des âmes, a dit quelqu'un, qui voudraient être revêtues de l'immortalité sans être dépouillées de leur mortalité, qu'elles aiment encore. » Ce vœu, la musique l'accomplit, et quiconque a le sens de cet art merveilleux peut habiter le paradis aussi souvent qu'il lui plaira. Ce paradis, où nous gagnons tout sans rien perdre, n'est que la terre changée en ciel, ou plutôt n'est que la nature changée en rêve. C'est une violence que le musicien lui fait. Mais après tout, peut-il se dire pour mettre sa conscience en repos, que savons-nous? est-elle vraiment autre chose qu'un songe, qu'une ravissante illusion, que la plus étonnante des fantasmagories?

Enfin l'homme a créé un art dont il semble

n'avoir emprunté la matière qu'à lui-même. Quoique La Fontaine ait dit que tout parle dans l'univers, qu'il n'est rien qui n'ait son langage, nous avons le droit de soutenir qu'à proprement parler, la nature ne parle pas, et la poésie est la musique de la parole. Mais de son côté elle a le droit de nous répondre qu'elle parle par nos lèvres comme elle chante par le gosier de ses oiseaux. Il lui est permis de revendiquer pour elle tout ce qui en nous est l'œuvre de l'instinct, et la première création du langage articulé ne fut pas un travail raisonné; car autrement il aurait fallu que l'homme, qui ne raisonne qu'en se parlant à lui-même, parlât avant de parler. Les langues humaines sont un produit naturel, perfectionné, transformé par notre réflexion et notre industrie, et on peut dire que la nature a fourni au premier poète la matière de son art, mais à l'état brut, comme elle fournit ses pierres à l'architecte et son marbre au sculpteur.

Plus cette matière brute a été travaillée et retravaillée par l'industrie humaine, plus il semble qu'elle soit devenue impropre à l'usage qu'en doit faire un artiste. Toute œuvre d'art est une image ou une suite d'images. Or qu'est-ce qu'un mot? Un signe abstrait, exprimant ce qu'il y a de commun dans des milliers d'objets similaires, mais non identiques, et dont je retranche tout ce qu'ils ont de distinctif. Qu'il y a de chevaux divers dans ce

monde! Je n'ai qu'un mot pour les désigner tous. Chacun d'eux a sa robe particulière et sa façon de courir et de porter sa tête. Le cheval est un être de raison parfaitement incolore, qui n'a jamais couru ni porté au vent. Parler c'est rapprocher deux idées exprimées par deux noms et les opposer ou les unir. Cela s'appelle une proposition, et toute proposition est un jugement, et tout discours n'est qu'une succession de jugements dérivant les uns des autres. Juger est l'opération principale ou même unique de notre esprit, en tant qu'intelligence pure. Quand j'affirme que la chaleur est une force, j'articule une incontestable vérité; mais il n'y a dans cette vérité rien qui puisse émouvoir ou charmer une imagination.

Le langage est un instrument de l'esprit. Comment s'y prend la poésie pour le mettre au service de notre âme? Avant d'avoir pensé, nous avons senti et imaginé. Toutes les idées générales, exprimées par des mots, dérivent des représentations particulières que nous nous étions faites des choses et qui ont été rassemblées, combinées par notre raison ou, en d'autres termes, toutes nos abstractions sont des images refroidies et figées. Le poète les ramène à leur état primitif en nous obligeant à nous représenter tout ce qu'il nous dit. Quand le prophète Ézéchiel eut été transporté dans une vallée remplie d'ossements blanchis, il leur cria, par l'ordre de Jéhovah : « Ossements désséchés,

écoutez la parole du Seigneur. Voici, je vais faire entrer en vous un souffle, je vous donnerai des nerfs, je ferai croître sur vous de la chair, je vous couvrirai de peau, et vous revivrez. » Ainsi fait le poète. Il souffle sur ces abstractions desséchées, il leur donne des muscles, une chair, une peau, et elles revivent. Ce ne sont plus des entités, ce sont des êtres réels et agissants, et, comme tout ce qui vit ou semble vivre, elles ont prise sur nos nerfs.

Si l'architecte a l'amour de l'ordre et le sculpteur l'amour de ce qui mérite de durer, si le peintre est capable de communiquer la chaleur de son cœur à l'inerte matière et au plus insipide modèle, si le musicien a le pouvoir et la passion d'exprimer l'inexprimable, le poète a, par-dessus tout, le sentiment et le don de la vie. Quelqu'un me dit : « J'habite une rue où les voitures circulent le jour et la nuit ; et, quand je suis au lit, j'aime à les entendre passer. » Si j'ai l'imagination paresseuse, elle ne s'échauffera pas pour si peu. Mais le poète me dit dans sa langue :

> J'aime ces chariots lourds et noirs, qui la nuit,
> Passant devant le seuil des fermes avec bruit,
> Font aboyer les chiens dans l'ombre.

Je me suis ému : ces chariots ont une forme, une figure, ce sont des individus, presque des personnages, et ils agissent, puisqu'ils font aboyer les chiens. — « Le commerce, me dit un économiste,

humanise et adoucit les peuples. » C'est à mon esprit seul qu'il a parlé. — « Le commerce, écrit Montesquieu, guérit des préjugés destructeurs. » Mon imagination se réveille : le préjugé est un meurtrier, les blessures qu'il fait sont redoutables et le commerce est un médecin qui les guérit; c'est presque un drame. Mais à son tour le poète prend la parole :

Des voyageurs lointains auditeur empressé,
Je courais avec eux du couchant à l'aurore.
Fertile en songes vains que je chéris encore,
J'allais partout, partout bientôt accoutumé,
Aimant tous les humains, de tout le monde aimé.
Les pilotes bretons me portaient à Surate,
Les marchands de Damas me guidaient vers l'Euphrate.

Le miracle d'Ézéchiel s'est accompli : le poète a vécu son idée, et il la fait vivre en moi.

Une abstraction qui redevient image, et, par suite, un raisonnement qui se change en récit, voilà tout le secret de la poésie. Elle est par essence l'art narratif, c'est ce qui la distingue de tous les autres. Que le poète compose une épopée, un drame, une élégie ou une chanson, qu'il raconte les affaires des autres ou ce qui se passe dans son cœur, ou qu'il mette en scène des personnages qui se racontent eux-mêmes, c'est toujours Peau d'Ane qui nous est conté, et nous y prenons un plaisir extrême, car, dès notre enfance, nous nous avons eu et l'amour des images et la passion

des histoires qui, longues ou courtes, ont un commencement et une fin. Les arts qui parlent aux yeux et qui relèvent de l'espace immobilisent les représentations qu'ils nous donnent des choses ; la peinture historique elle-même choisit dans l'action un moment qu'elle fixe à jamais ; c'est un instant sans passé, sans avenir. Comme la poésie, il est vrai, la musique nous présente des images dont les parties se suivent, qui se déploient dans le temps, qui ont leurs successions et leurs progrès ; mais c'est une histoire dépourvue d'événements, dont les héros gardent l'anonyme. La musique ne nomme rien. Le poète peut tout nommer, et il dispose seul d'un signe qu'on appelle le verbe, et qui, exprimant l'état de l'âme soit qu'elle agisse ou pâtisse, distingue les causes des effets et ce qui est de ce qui fut et de ce qui sera. La poésie est le seul art par lequel l'homme puisse dire : « J'étais là, telle chose m'avint. » Et nous y croyons être nous-mêmes.

La poésie met tout en action, et la nature, qui est éternellement agissante et la source de toute vie, est le plus grand des poètes. Ce qui nous fâche, c'est que son poème, qui est l'univers, est écrit dans une langue que nous avons beaucoup de peine à déchiffrer et sort tellement des proportions ordinaires que des créatures bornées se perdent dans cette immensité. Assurément les espaces cosmiques ont leur histoire ; à chaque instant un

monde y naît ou y périt; ces catastrophes échappent à nos sens très limités, et la face du ciel nous paraît toujours la même. La terre a son histoire, qui est un drame et peut-être un drame assez sombre; mais les événements qui ont besoin de milliers de siècles pour s'accomplir ne sont plus pour nous des événements. Ce que nous savons de plus certain, c'est que la terre tournait le jour où nous sommes nés, c'est qu'elle tournera encore le jour où nous mourrons.

Il n'y a pour l'homme d'histoire véritable que la sienne; elle est à sa mesure, à la taille de son imagination. A toutes les forces qui travaillent ou se jouent dans ce vaste univers, il est venu s'en ajouter une, qui se trouve sans cesse en conflit avec elles : c'est la volonté d'un être pensant, lequel s'attribue des droits que la nature lui conteste. Seul entre tous les vivants, il entend faire lui-même sa destinée, et il expie l'audace de ses prétentions par des souffrances inconnues aux lions comme aux lézards, aux plantes comme aux astres : elles sont le privilège de sa race. Ses entreprises, ses erreurs, ses égarements, ses repentirs, ses victoires et ses défaites, ses fortunes changeantes et ses rêves immuables, voilà ce que narrent les poètes, soit en vers, soit en prose, et en ornant leurs récits de tout ce que la mesure ou le nombre peuvent donner d'harmonie et de musique à la parole humaine.

C'est bien peu de chose dans l'histoire des mondes qu'un pauvre homme luttant contre son destin. Qu'il vainque ou qu'il succombe, Aldébaran et Sirius n'en sauront jamais rien, et la terre elle-même ne s'en émeut pas. Une fourmi s'est-elle jamais arrêtée pour écouter la plainte qui sortait d'un cœur blessé? Si la sculpture donne à l'individu une signification, une valeur qu'il n'a pas dans la nature, aucun art n'a autant que la poésie glorifié notre espèce. Elle fait de l'homme le centre d'un grand tout, dont il est la pièce essentielle et le principal souci; quel morne ennui s'emparerait des dieux désœuvrés de l'Olympe s'il n'y avait une Troie que se disputent d'héroïques et loquaces insectes bardés de fer! Lorsqu'elle s'occupe des champs, des bois et des nuits étoilées, c'est encore de nous qu'il s'agit; elle cherche dans le grand magasin d'accessoires une toile de fond, des décors où s'encadrent nos sentiments, et les choses l'intéressent bien moins que leurs reflets sur nos âmes.

La poésie nous délivre de l'oppression qui nous saisit toutes les fois que nous songeons au peu de figure que fait sous le ciel notre infinie petitesse. Les plus humbles aventures du plus obscur d'entre nous lui paraissent dignes d'être rapportées et déduites en détail. Alors même qu'elle se moque de nous, qu'elle tourne en ridicule nos faiblesses et nos vices, qu'elle nous contraint de nous égayer

à nos dépens, elle nous donne une haute idée de nous-mêmes : elle nous représente que ce sont là misères de grand seigneur, et que rire est le propre d'un être pensant. Si elle nous déclare que nous ne sommes rien, elle nous le signifie dans un si beau langage qu'elle couronne de gloire notre néant. S'attendrit-elle sur nos chagrins, elle nous réconcilie avec eux par l'importance énorme qu'elle leur prête.

L'homme des poètes, c'est tantôt l'éternel patient, le grand martyr, Prométhée mangé par son vautour,

> Ariane aux rochers contant ses injustices,

et s'en faisant écouter. Le plus souvent, c'est un demi-dieu méconnu, qui réclame et reprend sa place; c'est le fils de la terre et de l'esprit, qui, fier comme Rodrigue, dit à la nature : « Quand donc sauras-tu ce que je vaux?

> ... Connais-tu bien don Diègue? »

QUATRIÈME PARTIE

LES DOCTRINES, LES ÉCOLES ET LA PERSONNALITÉ DE L'ARTISTE.

XVIII

L'ART ÉTANT UNE PROTESTATION CONTRE LA NATURE QU'IL IMITE A OBÉI DÈS SES ORIGINES A DEUX TENDANCES OPPOSÉES ET ÉGALEMENT LÉGITIMES.

Les Grecs, peuple ingénieux et rusé, ont toujours pensé qu'une défense intimée par un des maîtres de l'Olympe ne pouvait être levée que par un autre Olympien, et ils ne se sont jamais affranchis d'aucune servitude sans se couvrir de l'autorité d'un dieu nouveau, dont ils exécutaient les ordres en s'émancipant. C'était la blonde Demeter qui leur avait enjoint de renoncer à l'ancienne indivision des champs, de posséder la terre et de l'enclore. C'était Dionysos qui leur avait commandé de presser le raisin pour en exprimer le jus

qui procure l'oubli. C'était Prométhée qui avait dérobé pour eux le feu céleste; ils n'y étaient pour rien, et tandis qu'il expiait son crime, les hommes pouvaient jouir en paix et sans scrupule de son heureuse invention.

Comme les métiers et les industries, les beaux-arts leur parurent une manifestation du génie humain dont les antiques divinités jalouses avaient le droit de s'offenser; elles n'admettent pas qu'on change rien au monde qu'elles ont fait. Ici encore ils sauvèrent leur audace en l'abritant sous un auguste patronage. C'étaient les Charites, filles de Zeus et d'Eurynome, c'étaient les Muses, filles de la déesse du souvenir, qui avaient voulu que l'homme embellît sa vie et son esprit en jouant avec les choses qu'il aime comme avec celles qui l'inquiètent, avec ses frayeurs comme avec ses espérances, avec ses tristesses comme avec ses joies, avec les événements, avec sa destinée, avec son moi et même avec les dieux qu'il adore. Désormais, il était en règle et à couvert de tout reproche; une loi de grâce avait remplacé la loi de rigueur, et il disait : « Un dieu le veut ». L'architecte put, en sûreté de conscience, le compas et l'équerre en main, imiter en les renforçant les grands effets que produisent sur une imagination vive les formes du ciel et de la terre, les forêts, les montagnes et les courbes des fleuves. Le musicien bâtit des architectures de sons, et débrouillant les

bruits confus, il les fit servir à rendre tous les bruits de l'âme. Le sculpteur tailla le marbre et en tira des figures qui semblaient vivre et mériter de vivre toujours. Le peintre apprit à montrer ce qu'il voyait, ce qu'il sentait, et à mêler dans ses représentations son cœur à l'esprit des choses. Le poète se permit de considérer l'homme comme un grand spectacle, comme un être unique, qui fait honneur au monde en lui racontant ses gloires et ses misères.

Tous les commencements sont humbles. A l'origine, les Charites ou les Grâces furent adorées sous la forme de trois pierres qui passaient pour être tombées du ciel. Dans le langage de la mythologie ces pierres venues d'au delà des nuages sont toujours le signe d'une détente, d'un relâchement dans les rigueurs divines; elles annoncent à l'homme que les puissances célestes, devenues plus clémentes, daigneront frayer avec lui et se plaire dans les maisons qu'il leur a bâties. Plus tard, on se représenta les Charites sous les traits de nymphes souriantes, toujours en joie et en danse, aussi fraîches que le printemps, aux yeux aussi limpides que les sources où elles aimaient à se baigner, et on leur donna pour attributs le myrte, fleur d'amour et de délivrance, et les dés, symbole du jeu. Les Grecs, qui les avaient créées, entendaient les garder pour eux, comme leurs patronnes particulières, et il y a

beaucoup de peuples qui jamais n'en furent ni n'en seront visités. Et pourtant il n'en est point de si grossier, de si sauvage, qu'il n'ait connu au moins les premiers rudiments de l'art : tant est inné au cœur de l'homme le double besoin de réduire les choses réelles à l'état de pures apparences, et de donner une apparence de réalité aux choses qui n'en ont point.

L'âge de pierre eut ses dessinateurs; ils représentaient des rennes à l'énorme ramure, amplifiée de propos délibéré, et recherchaient déjà dans leurs compositions un certain balancement des lignes. L'âge de bronze eut ses ornemanistes, qui avaient une préférence marquée pour les combinaisons symétriques de lignes droites et de lignes courbes. Selon le génie de leur race et leurs habitudes héréditaires, les sauvages d'aujourd'hui ont les uns plus de goût pour la reproduction des formes vivantes, les autres pour ce sentiment de l'achevé, du complet qu'éveille en nous toute figure de géométrie. Les Cafres ne sont, paraît-il, tout à fait contents que quand le manche de leurs ustensiles les fait penser à des girafes ou à des autruches; les Polynésiens, au contraire, aiment à orner leurs armes de spirales compliquées, de segments de cercles ingénieusement enroulés. Le plus souvent on s'applique à concilier ces deux goûts. N'est-ce pas un résumé de tous les arts que cette sauvagesse qui danse en s'accompagnant du

tambourin? Elle n'est vêtue peut-être que d'un collier de dents de singe, et un collier est la perfection de l'ordre. Elle a teint ses paupières avec du sulfure d'antimoine et ses cheveux avec de l'indigo, dans la vaine, mais respectable espérance de ressembler à une fleur. Sa coiffure, ouvrage de longue patience, offre au regard une succession de cônes, dont aucun accident perturbateur n'a dérangé la prodigieuse régularité. Son tatouage, dont elle est fière, est un chef-d'œuvre de syncrétisme, et les cercles concentriques, les losanges y alternent avec les tortues, les lézards et les crocodiles.

Dès sa première enfance et sous le ciel de la Polynésie comme sous le soleil d'Afrique, si grossiers, si frustes que soient ses ouvrages, l'art primitif obéit déjà à deux tendances contraires, il est sollicité par deux forces entre lesquelles il tâche de ménager un accord. Un instinct secret l'avertit que l'homme a tantôt l'amour, tantôt le mépris de ce qui est, et il lui montre les choses telles que se plaît à les représenter un être contradictoire, qui, se sentant à la fois très petit et très grand, réduit volontiers le grand en petit et a le goût des résumés, des pièces assorties formant, comme les grains d'un collier, un tout parfait.

Si la grande maison que nous habitons ne nous plaisait pas, nous ne saurions aucun gré aux artistes d'en reproduire l'image dans leur mi-

roir ; mais d'autre part, si les spectacles de la vie et du monde procuraient à notre imagination des plaisirs sans mélange, si nos joies esthétiques n'étaient pas accompagnées souvent ou d'une secrète inquiétude causée par d'apparents désordres ou d'un sourd malaise provenant de l'insuffisance des objets, qu'aurions-nous besoin de portails richement historiés, de statues, de tableaux, de comédies et de romans ? Le maître à chanter de M. Jourdain tenait pour constant que, si tous les hommes apprenaient la musique, la paix régnerait dans l'univers. Ce qui est vrai, c'est que, pendant que nous entendons une symphonie, nous goûtons une paix mystérieuse que le monde n'a jamais donnée, et que si nous avions, comme Pythagore, des oreilles capables d'ouïr l'harmonie des sphères célestes, les chefs d'orchestre devraient changer de métier. Le maître de danse de M. Jourdain assurait que les malheurs, les bévues, les manquements des hommes venaient de ne pas savoir danser. Ce qui est vrai, c'est que, si les hommes et les choses étaient toujours fidèles à leur caractère ou si les mouvements que se donnent les passions n'étaient jamais gâtés par des faux pas, un ballet, où il ne s'en fait point, ne nous ferait pas éprouver un sentiment de quiétude et de délivrance. Quant à M. Jourdain lui-même, il est le type immortel d'une vanité tournant à la folie. C'était son destin, et

nous aimons que les destins s'accomplissent.

Le jour où les Abipones adorent et fêtent les Pléiades, leur principale prêtresse, agitant en mesure une gourde remplie de noyaux, pirouette tantôt sur un pied, tantôt sur l'autre, sans changer de place; elle danse comme elle croit que dansent les étoiles dans les prairies du ciel. Les plaisirs que nous donnent les arts sont plus raffinés que ceux des Abipones, mais ils ne sont pas d'une autre espèce. Nous savons que la nature ne plaint ni son temps ni ses peines, et qu'après cent expériences qu'elle a manquées, il y en a toujours une qui est admirablement réussie; nous savons que sur cent cas, il s'en présente toujours un où ce qui devait arriver arrive, mais selon les hasards de notre vie, ce sont souvent les cas intéressants qui nous échappent. Nous savons aussi qu'à la longue les causes produisent toujours leurs dernières conséquences; mais quoi! nous ne vivons qu'un jour, et l'événement que nous attendons n'arrivera peut-être qu'après notre mort. Allons au théâtre; dans l'univers en raccourci qu'on nous y montre, tout arrive à son heure. Seulement nous exigeons qu'il ressemble beaucoup à celui que nous connaissons; le faux nous paraît fade; ce que nous aimons, c'est la vérité, pourvu qu'elle soit appropriée aux besoins et aux lois de notre imagination, et c'est pourquoi Balzac avait raison de dire « que le génie a pour

mission de chercher à travers les hasards du vrai ce qui doit sembler probable à tout le monde ».

La règle, c'est souvent la mort; la vie, c'est presque toujours le déréglement. Nous demandons à l'art de nous faire vivre d'une vie imaginaire où tout soit réglé, et qui pourtant ait tout le mouvement de la vie d'ici-bas. Nous voulons pouvoir dire : C'est la vraie vie. Nous exigeons qu'on nous transporte dans un monde fictif et que tout nous y rappelle le pays de la vérité. En un mot, l'art, étant destiné à satisfaire un double besoin de notre imagination, est en soi une transaction entre deux principes opposés, qu'il fait concourir à la même fin. Comme la terre, il a ses deux pôles, et suivant que l'artiste regarde l'un plus que l'autre, cela fait deux classes ou deux écoles d'architectes, de sculpteurs, de peintres, de musiciens et de poètes.

Tout art, avons-nous dit, est une protestation contre la nature qu'il imite; mais selon les cas et les tempéraments, on imite ou on proteste davantage. Tous les artistes simplifient, mais les uns plus, les autres moins; tous exagèrent, mais les uns ont des scrupules que les autres n'ont pas; tous cherchent à concilier l'harmonie avec le caractère, mais les uns sont plus préoccupés du caractère, et les autres attachent plus de prix à l'harmonie; tous se mettent dans ce qu'ils font, mais ceux-ci avec plus d'abandon, ceux-là avec

plus de réserve. Ces deux tendances sont également légitimes, et les questions que l'art est appelé à résoudre ne sont pas des problèmes de géométrie ou d'algèbre dont il n'y ait qu'une solution possible : en matière d'esthétique, notre imagination se contente du probable.

Mais quand l'une de ces tendances est outrée, excessive, quand l'artiste se livre trop complaisamment à son penchant naturel, sans lui donner aucun contrepoids, quand son amour principal devient un amour exclusif, l'art n'est plus de l'art. Diderot disait de l'*Enfant gâté* de Greuze : « Le sujet de ce tableau n'est pas clair. Il pétille de petites lumières qui papillotent de tous côtés et qui blessent les yeux. Il y a trop d'accessoires, trop d'ouvrage. La composition en est alourdie, confuse. La mère, l'enfant, le chien et quelques ustensiles auraient produit plus d'effet. Il y aurait eu du repos qui n'y est pas. » En revanche, Diderot portait aux nues une tête de fille peinte par ce même Greuze, et qui, embusquée au coin de la rue, le nez en l'air, lisait l'affiche en attendant le chaland : « On la croirait modelée, tant les plans en sont bien annoncés. Elle tue cinquante tableaux autour d'elle. Voilà une petite catin bien méchante. Voyez comme M. l'introducteur des ambassadeurs, qui est à côté d'elle, en est devenu blême, froid, aplati et blafard! le coup qu'elle porte de loin à Roslin et à toute sa triste famille!

Je n'ai jamais vu un pareil dégât. » S'il y a des compositions où le détail surabonde, où le repos manque, il en est aussi qui sont par trop reposées et où semble régner la paix des cimetières, et quand M. l'introducteur des ambassadeurs est par trop académique, nous faisons fête à la méchante petite catin qui le tue.

La vie et le repos, le réel et une pensée de derrière qui le dépasse, la vérité et le rêve, le sérieux du travail et la liberté du jeu, nous voulons trouver tout cela dans une œuvre d'art, ou nous ne sommes qu'à demi contents. Que l'artiste règle ses doses comme il l'entend, c'est son affaire ; mais si l'un des ingrédients fait défaut, le plat est manqué, et qu'il appartienne à l'école du réalisme ou de l'idéalisme, le cuisinier n'est pas un artiste.

XIX

LE FAUX ET LE VRAI RÉALISME. LE CHOIX DES SUJETS ET LA MANIÈRE DE LES TRAITER ; LA MÉTHODE NATURELLE ; LES CONVENTIONS NÉCESSAIRES ET LE CONVENU.

Qu'est-ce que le vrai réalisme ? qu'est-ce que le véritable idéalisme ? Les esthéticiens qui en ont donné la définition ont oublié trop souvent qu'elle devait convenir également à tous les arts.

« Avez-vous jamais rencontré un musicien réaliste? me demandait une femme qui adore la musique. Autant que je le puis savoir, un réaliste fait profession de croire que tous les hommes sont des coquins. C'est une chose qu'il peut dire en vers ou en prose, mais je le défie de la dire en majeur ou en mineur. Il ajoute d'ordinaire : « Il y a cependant à cette règle universelle une exception, une seule, c'est moi qui vous parle, et quand le jour du grand déluge sera venu, nous nous réfugierons dans l'arche, moi, ma chatte et mon chien. » Cette exception unique est un miracle, mais ce miracle serait un mauvais sujet d'opéra. — Ah! permettez, lui dis-je, les vrais réalistes.... — Eh! oui, ils croient que ce monde est une maison de boue, et que ce qu'on y peut trouver de plus propre, ce sont les crottes de lapins. Il y a des gens qui voient tout en beau, d'autres qui voient tout en laid. De-ci comme de-là, c'est une manière de voir ou une affaire de goût, de préférence et peut-être de parti pris. »

Elle était debout, devant une glace; elle se retourna pour s'y regarder. « Mais permettez, lui dis-je encore, le réalisme n'est pas l'amour du laid, c'est l'amour du réel, et il y a, grâce à Dieu, de belles réalités. Les vrais réalistes.... — Oh! je sais ce que vous allez dire. Ils se piquent de représenter les choses telles qu'elles sont. La bonne plaisanterie! Les choses ne sont jamais que ce que

nous voulons qu'elles soient. Nous avons tous nos lunettes, et nos lunettes ont toujours la couleur de notre esprit, et nous avons beau les nettoyer, elles n'en sont pas moins roses ou bleues, noires ou rouges. Vous me répondrez peut-être que représenter les choses telles qu'elles sont, c'est nous les montrer avec tous leurs détails, sans rien en ôter, sans y rien ajouter. Heureusement c'est impossible, et quand ce serait possible, je dirais : « Grand merci, je sors d'en prendre. » Si quelqu'un, sans rien passer, sans rien omettre, me racontait par le menu une de mes journées, ce que j'ai mangé, ce que j'ai bu, tout ce que j'ai fait ou oublié de faire, les propos décousus que j'ai pu tenir, les mille choses sans suite auxquelles j'ai pensé quand je ne pensais à rien, croyez-vous que ce récit m'amusât beaucoup ou me fît l'effet d'une œuvre d'art? Vos réalistes se croient des photographes; mais le photographe arrange son modèle, l'assoit et le coiffe à sa guise, lui ménage l'ombre et la lumière. Quand je veux me voir, je m'arrange, et quand je me raconte à moi-même ma petite histoire, je la dispose à ma façon, je lui donne un certain tour; il y a des lumières que j'éteins, et d'autres que j'avive. Voilà l'art, et tout artiste qui n'est pas un arrangeur est un benêt ou un malotru. Le réalisme est tout simplement le culte du décousu, de l'incohérence. Qu'un récit qu'on nous fait n'ait ni queue ni tête, passe en-

core; c'est un genre d'accident auquel nous sommes accoutumés. Mais vous représentez-vous une maison incohérente? Je ne l'habiterais à aucun prix; je croirais à chaque instant la voir crouler Vous figurez-vous un concert incohérent, où les violons ne s'attendraient pas, où la flûte et la clarinette tireraient chacune de son côté, comme il arrive tous les jours dans notre triste vie? Si c'est la musique qu'on nous promet, j'en conclus que le plus grand musicien du monde est le vent, et pourtant, ce n'est pas encore le dernier mot de l'art; qu'il coure sur les toits ou qu'il gronde dans ma cheminée, le vent a une certaine suite dans les idées, et je le soupçonne de soigner ses effets et d'être un arrangeur, lui aussi. » Elle fit une pause, et je tâchai de lui prouver que le vrai réalisme n'était pas ce qu'elle pensait, et qu'il a son mot à dire en musique comme dans tous les arts. Mais elle ne m'écouta pas.

Le vrai réaliste pardonne facilement à la nature les troubles, les chagrins qu'elle nous cause, tant il lui a de reconnaissance d'avoir créé cette merveille qu'on appelle la vie, et qui est pour l'observateur le moins attentif une source intarissable d'étonnements et de joies. Il lui sait un gré infini non seulement d'avoir multiplié les genres, jeté son argile dans mille moules divers, mais d'avoir tellement varié la façon qu'elle donne à chacun de ses ouvrages, que dans chaque espèce il n'y a

pas deux individus absolument pareils. Cette richesse, cette abondance, ces gradations nuancées le ravissent, le transportent. Il s'écrie avec un philosophe : « Quel secret doit-elle avoir eu pour diversifier en tant de manières une chose aussi simple qu'un visage, qu'une étoile ou qu'une feuille ! » Il admire tout en elle, jusqu'à ses œuvres de rebut, jusqu'aux existences qu'elle se donne l'air de sacrifier. Il ressemble à l'enfant qui, se promenant sur une plage riche en coquilles, se promet de ne ramasser que les plus dignes d'être emportées, et à qui la dernière qu'il aperçoit paraît toujours la plus belle.

Cependant nous avons tous nos préférences, le réaliste a les siennes. Entre deux objets similaires, il choisira celui qui semble le plus rapproché de la nature, en qui son empreinte est le plus visible. Il s'intéresse passionnément à ce qu'on pourrait appeler les formes vierges, aux existences qui gardent encore leur pureté originelle, aux êtres qui ont été le moins modifiés par des combinaisons et des mélanges factices. Il préfère les plantes agrestes aux fleurs de serre, les lieux qui ont conservé leur état et, pour ainsi dire, leur innocence primitive aux jardins savamment composés, où tout annonce comme une intention de plaire. Il méprise les eaux amenées de loin par l'industrie d'un ingénieur, les fontaines et les tritons; il n'aime que la source qui jaillit du rocher de la

montagne; il y boit à même, dans le creux de sa main, et cette eau est pour lui le plus divin des nectars.

S'occupe-t-il des hommes, les mêmes préférences déterminent ses choix. Moins l'éducation les a dénaturés, plus il les trouve à son goût. Les changements qui se produisent en nous par l'habitude du monde, par les contraintes qu'il nous impose, par le personnage artificiel que nous y jouons, par la tyrannie des usages et des bienséances, le chagrinent comme une altération du type. Il a plus de sympathie pour un manant que pour un grand seigneur, pour un petit bourgeois que pour un prince. Souvent même il trouve à l'animal plus de saveur qu'à l'homme, ou plutôt ce qu'il aime le mieux dans l'homme, c'est la bête, parce qu'elle est naïve. Regardez tel tableau de Potter, et vous vous convaincrez facilement que ses vaches lui étaient plus chères que leur vacher; relisez telle fable de La Fontaine, et vous sentirez qu'il était plus prêt à s'attendrir sur le sort d'une fourmi que sur le nôtre, et que si l'humanité l'intéressait, c'est qu'en la grattant, il trouvait l'animal.

Les réalistes se sentent peuple, et ils cherchent dans la nature ce qu'elle a de plus naturel, comme ils cherchent dans l'homme ce qu'il y a en lui de plus primitif et de plus foncier. Ils ont rendu de grands services à l'art, en conquérant à la poésie

et à la peinture des provinces nouvelles, de vastes champs laissés en friche, des portions entières du monde et de l'humanité dont les idéalistes n'avaient eu cure. Les humbles ont été leurs héros. Un grand roi disait : « Otez-moi ces magots-là! » Il ne se doutait pas que ces magots avaient été marqués au coin de l'immortalité. Il y avait en eux une telle puissance de vie qu'après plus de deux siècles, ils semblent nés d'hier.

Ce n'est pas seulement par le choix de ses sujets que le réaliste se révèle, c'est plus encore par sa manière de les traiter, par ses procédés, par sa méthode, qui est la méthode naturelle. Comme la nature, il aime à multiplier les êtres, à nous montrer que des nuances, des degrés presque insensibles suffisent à les distinguer, de combien de façons différentes on peut varier un thème et comment une même lumière se diversifie par la diversité des objets où elle se réfléchit. Comme la nature, il ne méprise rien. Il n'y a pour lui ni de petits sujets ni de petites choses; les plus petites sont souvent les plus expressives. Fénelon comparait un esprit épuisé par le détail « à une lie de vin sans goût et sans délicatesse ». Mais si le réaliste a l'esprit de détail, ce n'est pas par une vaine curiosité de l'inutile et des minuties oiseuses. Le détail qu'il recherche est celui qui fait voir; ce n'est pas celui qui complique, c'est celui qui explique. Vous lui reprocheriez en vain de des-

cendre trop dans le particulier; en vain lui diriez-vous que ce qui vous intéresse, c'est le gros de l'affaire, que vous vous souciez peu d'être informés par le menu. Il vous répondrait qu'il ne songe pas à vous plaire, mais à se mettre en règle avec la nature, qu'il a appris d'elle tout ce que valent les petits moyens, et que s'il détaille, c'est pour mieux rendre le caractère naturel des choses. Pourriez-vous retrancher quoi que ce soit d'un portrait de Holbein, une seule ride, une seule touffe de poils, sans en affaiblir le caractère?

Comme les détails, le réaliste multiplie les accessoires, et en ceci encore, il imite la méthode naturelle. Il sait que, si l'accessoire doit toujours suivre le principal, les choses ne sont rien sans leurs circonstances et dépendances, que dans la nature tout a ses rapports, qu'il y a une affinité et des communications constantes entre l'être vivant et tout ce qui l'entoure, que le ciel, l'air, la terre agissent sur lui, que sa destinée est le résultat de mille influences occultes. Transplantez-le, il n'est plus lui-même, il devient inexplicable. Or pour le réaliste, la première destination de l'art est à la fois de manifester les caractères et de les expliquer, et au surplus, c'est dans l'harmonie des êtres et de leur entourage qu'il cherche et trouve l'harmonie de son œuvre. Toute existence dépaysée, toute réalité déclassée lui fait l'effet d'une anomalie incompréhensible, d'un prodige déplai-

sant. Si les maisons à toit plat lui agréent en Tunisie, elles lui désagréent souverainement dans les pays où il neige. Il aime à voir les palmiers sous le ciel de la Syrie, il n'a aucun goût pour les palmiers de serre, et selon les lieux et les temps, il préfère le sapin à l'oranger, le chardon à la rose. Rien ne le choque plus qu'un contresens ; rien ne lui paraît plus criminel qu'un crime de lèse-nature. Il est amoureux de la vérité locale dans le sens le plus profond de ce mot; pour lui plaire, il faut que les choses et les hommes lui apparaissent dans leur milieu naturel et comme enveloppés de leur air natal. Le chant le plus mélodieux du monde lui semble insipide dès que c'est un air appris. Il n'admet pas que le pierrot, qui vit sur les toits, essaye de lui révéler le mystère des forêts et du printemps. A tout faux rossignol, il dira : « Sonate, que me veux-tu ? »

Le réaliste a l'amour des convenances, et dans tous les temps le convenu lui a inspiré une insurmontable aversion. Mais que faut-il entendre par le convenu ? C'est ce qui manque de réalité, ce qui n'est pas vrai. Ici encore il est bon de s'expliquer : « As-tu jamais vu Jésus-Christ ? demandait Courbet à un élève de l'Académie des beaux-arts. Pourquoi donc fais-tu son portrait ? » Il disait aussi : « Que les peintres ne me montrent pas des anges! Ils n'en ont jamais vu, ni moi non plus. » Mais pour les gens qui y croient, les anges

sont des êtres aussi réels que des bourgeois ou des paysans. Pour tout bon catholique, le corps du Christ se trouve dans l'Eucharistie, et le pain et le vin ne sont que des apparences. Pour les Arabes très inconnus et très célèbres qui ont écrit les *Mille et une Nuits*, les génies et les goules étaient d'effrayantes vérités, comme pour les Grecs le Jupiter d'Olympie était la plus magnifique des réalités. La foi au surnaturel, les croyances communes, les religions et leurs dogmes sont un des éléments essentiels, une des parties constituantes du système du monde, ou, si l'on aime mieux, une des couches les plus profondes de la nature sociale, et à quelque école qu'il appartienne, c'est une matière sur laquelle l'imagination de l'artiste a le droit de s'exercer aussi bien que sur toute autre.

Qui n'a pris plaisir à contempler dans un ruisseau la mobile image des arbres immobiles qui le bordent? Au gré de l'eau qui court et les remue, ces images frissonnent, tressaillent, s'agitent, se courbent et se contournent, et tour à tour se raccourcissent ou s'allongent. Voilà des arbres dont le tronc rigide est devenu flexible, dont le tronc résistant ne résiste plus; ils ont les pieds en haut, la tête en bas, et tout leur poids repose sur leurs branches les plus menues. Ils n'existent pas et ils ont l'air d'exister. Quand vous serez las de ce spectacle, levez les yeux au ciel; vous y verrez peut-être des nuages qui ressemblent à des mon-

tagnes, à des éléphants, à des chameaux ou à des tours, à des châteaux d'améthystes et de saphirs. Ce sont des histoires invraisemblables que la nature se raconte à elle-même. Elle a son fantastique, et comme elle, alors même qu'ils ne s'occupent ni des anges, ni des goules, ni des génies, tous les arts ont leur merveilleux. Encore un coup, c'est une merveille qu'une toile qui représente une tempête furieuse et dans laquelle il n'y a pas une feuille qui bouge. C'est une merveille qu'une Ève qui a échangé sa chair contre un corps de marbre; elle a cueilli sa pomme, elle se demande si elle la mangera, et elle vivra des siècles sans la manger et sans la laisser tomber. C'est une merveille qu'une princesse mourante dont l'agonie parle en vers alexandrins. C'est une merveille que des événements à qui il a fallu dix ans au moins pour s'accomplir et qui se passent en trois heures. C'est une merveille que des hommes et des femmes qui, comme l'ombre d'un arbre réfléchie par un ruisseau, n'existent pas et ont l'air d'exister. Dans les chefs-d'œuvre de la poésie ou de la peinture, les moindres détails sont pris du vrai, et il y a partout du merveilleux, et en vérité, l'œuvre d'art la plus réaliste est un conte de fées puisque tout s'y trouve à sa place et que tout y arrive en son temps, sans compter que l'auteur s'exprime quelquefois par métaphores et que toute métaphore est un mensonge.

Mais s'il y a des conventions nécessaires, il en est d'inutiles, il en est même de nuisibles. Dans le temps où les dessinateurs d'atlas y regardaient de moins près qu'aujourd'hui et sacrifiaient souvent l'exactitude à l'élégance, on fit observer à un cartographe qu'il avait sensiblement exagéré la courbe que décrit un fleuve d'Afrique. « C'est possible, répondit-il; avouez pourtant que cela fait bien mieux ainsi. » Voilà une beauté de convention, mais le plus souvent, le convenu est quelque chose qui fut vrai jadis et qui ne l'est plus; c'est l'application inintelligente d'un procédé excellent en soi, mais perverti par l'usage inopportun qu'on en fait, c'est une routine, une coutume irraisonnée, qui devient un joug, une tradition superstitieuse, un fâcheux héritage. A l'origine, l'artiste s'inspirant encore du grand texte de la nature, qu'on ne saurait trop étudier, tout dans son œuvre avait du caractère et concourait à l'expression. Il avait appris de celle qui ne se trompe et ne ment jamais ce que signifient des lignes qui montent ou qui descendent, divergent ou convergent, s'accordent ou se contrarient. Qu'il ciselât un bijou, confectionnât un collier ou façonnât un vase, selon ce qu'il voulait dire, il choisissait les signes les mieux adaptés à son idée. Mais dans les âges de décadence, comme s'en est plaint éloquemment Semper dans son beau livre sur les arts décoratifs, on ne lut plus le texte, on s'en tint aux gloses,

qu'on interpréta de travers; on fit monter ce qui devait descendre, descendre ce qui devait monter; palmettes, oves, denticules, grecques, tout ornement fut employé comme au hasard et détourné de son usage propre; on vécut dans le faux, et ce qui est pis encore, on fut heureux d'y vivre [1].

Les architectes grecs poussaient jusqu'au scrupule le respect des convenances; avec le temps, cette science se perdit, et c'en fut fait du divin naturel. Il arriva trop souvent aux Romains de copier sans discernement des modèles dont les finesses leur échappaient; c'était la lettre, ce n'était plus l'esprit; c'était la note, ce n'était plus la musique, ni l'air de première intention, et on sait combien Vitruve a commis de méprises qui eussent révolté Ictinus. A d'autres époques, on s'avisa d'appliquer un genre d'architecture où il n'avait que faire; ce fut la mort des convenances et le triomphe du convenu. Pour le vrai réaliste, la plus belle architecture est celle qui exprime le plus exactement la destination d'un édifice, et qui trouve son harmonie dans la parfaite correspondance entre la fin et les moyens, entre le dedans et le dehors, entre l'idée et la forme. Une école qui ressemble à un faux palais, une église où l'on adore un Dieu mis en croix et qui est grossièrement imitée des maisons qu'habita jadis la victo-

[1] *Der Stil in den technischen und tektonischen Künsten*, von Gottfried Semper.

rieuse Pallas Athènè, lui font saigner le cœur; pour se nettoyer les yeux de cette image impure, il ira contempler une humble église de village, coiffée d'un vrai clocher roman. Elle est un signe, l'autre n'a pas de sens, et rien n'est plus triste dans le monde de l'art qu'un sens qui n'a pas trouvé son signe, si ce n'est un signe qui a perdu son sens.

La confusion des langues empêcha d'édifier Babel; la confusion des styles n'empêche pas de beaucoup bâtir, nous ne le savons que trop, et nous savons aussi quelle différence il peut y avoir entre un contraste qui charme et une disparate qui choque; mais les contresens qui nous affligent ne sont pas toujours imputables aux artistes. Un architecte chargé de bâtir une villa pour un bonnetier retiré des affaires se vit condamné pour lui complaire à ajouter à sa construction une tour à mâchicoulis. Il l'adjura en vain de renoncer à sa sotte fantaisie. « De quels ennemis avez-vous donc à vous défendre? » lui demandait-il. L'autre se buta, et il dut céder. « A laver la tête d'un âne, disait cet architecte en colère, on perd sa lessive et ce misérable aura sa tour : mais je m'arrangerai pour qu'elle ressemble à un bonnet de nuit. » Il y a des siècles où tout dans l'architecture est intention, il y en a d'autres où tout est prétention.

Comme l'architecture, la musique a trop souvent payé tribut aux beautés convenues, et le réalisme lui a rendu d'inappréciables services en l'affran-

chissant de ses routines, en brisant les vieux moules, en faisant la guerre aux coupes et aux rythmes artificiels, aux banalités insipides, aux fioritures déplacées et aux fades vocalises. Lord Chesterfield écrivait à son fils : « Quant aux opéras, ils sont en vérité trop absurdes, trop extravagants pour que je vous les recommande. Je les considère comme un spectacle magique, inventé pour divertir les yeux et les oreilles aux dépens du bon sens; et des héros, des princesses ou des sages qui chantent, riment et tintamarrent me font éprouver la même impression que si je voyais les collines, les arbres et les bêtes danser aux sons irrésistibles de la lyre d'Orphée. Quand je vais à l'Opéra, j'ai soin de laisser ma raison à la porte avec ma demi-guinée. » Cependant ce même lord Chesterfield goûtait passionnément le *Roland furieux* de l'Arioste, « très ingénieux mélange, disait-il, de mensonges et de vérités ». Apparemment les opéras qu'il avait entendus n'étaient que de purs mensonges, si grossiers ou si puérils ou si invraisemblables qu'il aurait craint de déshonorer sa raison en ayant l'air d'y croire.

« On ne peut jamais faire un bon opéra, avait dit Boileau dans sa sagesse souvent un peu courte, parce que la musique ne saurait narrer, que les passions n'y peuvent être peintes dans toute l'étendue qu'elles demandent, que d'ailleurs elle ne saurait souvent mettre en chant les expressions

vraiment sublimes et courageuses. » Il ne tient pourtant qu'aux compositeurs de prouver aux oreilles qui ne sont pas ennemies de leurs plaisirs que, si la musique est incapable de narrer, elle a le pouvoir de peindre les passions dans toute leur étendue, avec une intensité de coloris qu'aucun autre art ne saurait leur donner, que, loin de rester en deçà de la parole, elle en est l'éternel au-delà, qu'il n'est pas d'expressions « sublimes et courageuses » qui n'aient leur équivalent dans sa langue et sur lesquelles, s'il lui plaît, elle ne puisse renchérir. « J'ai voulu, écrivait Glück dans la préface d'*Alceste*, renfermer la musique dans ses vraies attributions, qui consistent à rehausser la poésie par l'expression, sans interrompre l'action et sans la refroidir par des ornements inutiles et superflus. Je n'ai pas voulu qu'un acteur s'arrêtât, ni au moment le plus intéressant du dialogue pour entendre une ennuyeuse ritournelle, ni au milieu d'un mot et sur une voyelle favorable pour lui donner l'occasion de faire parade, dans un long passage, de l'agilité de sa voix. » Glück rapportait, sacrifiait tout à la vérité dramatique, et c'est bien de lui que Diderot aurait pu dire : « Écoutez ce chant ; vous verrez si la ligne de la mélodie ne coïncide pas tout entière avec la ligne de la déclamation. » Il a fait davantage encore ; appropriant sans cesse aux situations et aux personnages la couleur de son chant, non seulement il a su, à

l'exemple de Lulli et de Rameau, donner toujours du caractère à sa musique, il a montré comment il faut s'y prendre pour traduire en musique des caractères.

Ce n'est pas la seule réforme que le réalisme ait apportée dans l'opéra. Par l'importance toute nouvelle qu'il a donnée aux instruments et par la prédominance alternée de l'orchestre et de la voix, il a rendu le drame lyrique plus vrai, plus réel ; il l'a rapproché de la nature, qui nous montre toujours les choses dans leur milieu. Le chant, c'est la passion ; mais la passion n'est pas seule dans l'univers. Elle accomplit ses orageuses destinées sous les yeux d'un public curieux, quelquefois indiscret, et ce public glose, juge, admire ou condamne. Elle a des amis, des complices, des auxiliaires qui lui facilitent ses entreprises, lui fournissent des occasions. Elle a des ennemis qui la contrecarrent, la traversent, la combattent. Si fière, si superbe qu'elle soit, elle est tenue de compter avec le monde, et quoi qu'elle fasse, elle ne l'empêchera pas de se mêler de ses affaires pour les arranger ou les gâter.

Le nouveau drame lyrique nous montre la passion dans son milieu naturel. L'orchestre, c'est le monde, et tantôt il se renferme dans son rôle de spectateur attentif, bienveillant, sympathique, mais discret, et il approuve, il consent, il agrée, il souligne ; tantôt il s'anime, il s'exalte, l'émotion

des événements l'a gagné; la passion vient de jeter un de ces cris du cœur qui montent jusqu'au ciel, et il le répète à sa façon : ce n'est plus la voix d'un homme, c'est la voix d'une foule, et c'est ainsi que parlent les vents et les orages. Mais souvent ce spectateur devient juge; il apprécie, il commente, il épilogue, et telle phrase qui lui échappe ressemble à une réflexion ironique, narquoise ou grondeuse. La passion ne vit que dans le temps présent; son juge, qui a toute sa tête, se rappelle le passé, prévoit l'avenir, et pendant qu'elle brode son thème, il a le sien, qu'il brode à sa guise et qui semble dire : « Tu es folle; prends garde; souviens-toi et attends-toi! » Elle a refusé de l'en croire, et il se fâche. Cette insoumise s'imagine que l'univers lui appartient, qu'il a été créé pour elle, que tout lui est permis, et qu'elle est la maîtresse de son destin. Le monde, représenté par l'orchestre, se charge de lui rappeler son néant, et cette voix qui remplissait l'espace et remuait tous les cœurs, il la couvre de ses murmures et de ses protestations, il l'enveloppe de son bruit, il l'étouffe sous ses harmonies violentes et ses fanfares tumultueuses, jusqu'à ce que, touché de pitié ou de repentir, il se calme par degrés : cette mer démontée s'apaise, et la tempête se tait pour écouter la mouette. Un orchestre qui, accompagnant sans cesse la voix, n'en est que l'écho servile, donne une idée bien fausse, bien romanesque de

la vie humaine, ce train perpétuel de guerre et de contradiction. Quelque persuasif, quelque éloquent que soit un cœur qui raconte ses félicités ou ses disgrâces, le monde ne lui répond pas toujours : — « Tu as raison, et je chanterai ton air. »

Quand un art vieilli s'est encroûté de préjugés et de routines, on ne l'en délivre qu'en le ramenant à la nature, qui n'en eut jamais ; elle lui fait honte de ses faux plaisirs et l'en dégoûte : — « Le dieu étranger se place humblement sur l'autel à côté de l'idole du pays ; peu à peu il s'y affermit ; un beau jour, il pousse du coude son camarade, et patatras ! voilà l'idole en bas. » — Plus d'une fois le réalisme a aidé l'art non seulement à reculer ses frontières, mais à s'affranchir du convenu et du culte des idoles.

XX

LES FAUSSES DÉFINITIONS DE L'IDÉAL ET LE VÉRITABLE IDÉALISME. L'EXTRAORDINAIRE ; L'ÉCONOMIE DU DÉTAIL ; LA SIMPLICITÉ QUI AGRANDIT LES OBJETS.

Il va de soi qu'un idéaliste est, à certains égards, le contraire d'un réaliste ; mais ici plus que jamais il faut s'entendre, car s'il y a un vrai et un faux réalisme, il y a un idéalisme qui est une vertu de l'esprit, et un autre qui est une chimère et un danger.

Qu'ils s'appellent Platon, Berkeley, Kant ou Hegel, nous savons à quel signe commun se reconnaissent les philosophes qui font profession d'idéalisme, et qu'on en compte de nombreuses variétés; nous savons moins bien ce que peut être un architecte, un peintre ou un poète idéaliste. Sans doute, c'est un artiste qui a l'amour de l'idéal. Mais qu'est-ce que l'idéal? Pour les uns, ce n'est qu'un de « ces mots d'enflure » que haïssait Pascal; pour d'autres, c'est une de ces expressions banales qu'on emploie à tout propos et hors de propos sans y attacher aucun sens déterminé, et qui ont ceci de commode qu'en les prononçant on croit avoir dit quelque chose et qu'on se dispense d'en dire davantage.

A proprement parler, l'idéal est l'idée d'une perfection qui surpasse toute réalité; c'est un rêve qui n'est qu'un rêve, c'est l'oiseau bleu ou la pierre philosophale de l'âme. Je puis concevoir une société où il y aurait un tel accord entre tous les intérêts que chacun trouverait son bonheur dans le bonheur de tous. Je souhaite que les hommes se rapprochent de cet idéal, mais je sais que dans un monde où tout cloche, une société parfaite ne sera jamais qu'une utopie, que le souverain bonheur est souverainement chimérique. Nous pouvons concevoir un idéal de justice, de vertu, de sainteté; mais nous savons aussi que la sainteté sans tache et sans tare est un rêve qui n'a

jamais pris corps, que les plus grands saints sont les plus sévères pour eux-mêmes, les plus disposés à considérer leurs peccadilles comme des crimes, leurs bonnes œuvres comme des péchés véniels, que la perfection qu'ils se proposent fait à la fois leurs délices et leur désespoir.

On pourrait dire pareillement que l'artiste se fait de son art un idéal dont il cherche à se rapprocher en perfectionnant sans cesse son talent. Il est toujours en apprentissage ; comme l'évêque d'Avranches, il n'a jamais fini ses études, jamais fini de s'initier dans les secrets de la nature, d'approfondir les procédés, les règles de son métier ; ce sont là deux carrières infinies, et on a beau marcher, on est sûr de ne pas arriver. Mais je ne vois pas qu'en ceci les idéalistes soient autrement faits que les réalistes, ni que l'amour du mieux les travaille et les poigne davantage. De quelque école qu'il relève, le propre du véritable artiste est d'être toujours mécontent de lui-même.

On pourrait dire aussi qu'avant d'exécuter son œuvre, l'artiste en a tracé le plan dans son esprit, que ce modèle immatériel est pour lui un idéal, qu'il s'efforce de le réaliser, qu'il désespère de rendre tout ce qu'il a conçu et qu'il s'y applique avec crainte et tremblement. Mais en ceci encore, le réaliste ne demeure pas en arrière de l'idéaliste; tout au contraire, c'est lui qui s'étudie le plus à ne rien laisser d'imparfait dans l'exécution, tant

les détails ont de prix à ses yeux. Il arrive souvent à l'autre de se négliger, et c'est de l'idéaliste qu'on peut dire que ses nonchalances sont quelquefois ses plus grands artifices.

Depuis Winckelmann, qui fut un grand enthousiaste et un dangereux conseiller, la plupart des esthéticiens ont une tout autre façon d'entendre la notion de l'idéal appliquée aux arts. L'idéal n'est pas pour eux la perfection du talent ou du travail de l'artiste, mais la perfection même des objets qu'il représente, l'essence ou la quintessence des choses, un type accompli, achevé, que la nature est impuissante à réaliser, et qui n'existe véritablement que dans l'esprit qui le conçoit. Ces esthéticiens procèdent de Platon et plus encore des Alexandrins qui enseignaient que la beauté est la victoire de l'idée sur la matière, que dans le monde que nous voyons, cette victoire est toujours incomplète, que la matière résiste, qu'elle est un vêtement grossier qui ne devient jamais tout à fait transparent, que le ciel des purs intelligibles est le vrai séjour de la lumière et de l'harmonie, que la beauté y resplendit d'un éclat immortel, qu'elle n'y est point, comme ici-bas, enveloppée de voiles trompeurs : « Fuyons dans cette chère patrie, s'écriait Plotin, dans cette patrie d'où nous sommes sortis et où nous attend notre père! Mais comment fuir? nos pieds ne nous serviraient de rien, non plus que des chars rapides ou des navires.

Pour revoir ce pays bien-aimé, il faut fermer les yeux du corps et ouvrir les yeux de l'âme, recourir à ce regard intérieur que tous les hommes possèdent et dont si peu savent se servir. »

Que le sage ou le mystique ouvre ses ailes et s'envole dans cette patrie où il contemplera éternellement le modèle invisible et l'immuable archétype de l'univers, l'artiste ne l'y suivra pas. Il n'aime que les idées auxquelles son imagination peut donner un corps, une figure ; il s'intéresse trop à tout ce qui vit ou semble vivre pour mépriser la matière, et n'ayant ni le tempérament d'un métaphysicien ni celui d'un anachorète, ce monde sublunaire n'est pas pour lui un triste lieu d'exil. « Vos notions sur la beauté, disait Savonarole aux peintres de son temps, sont empreintes du plus grossier matérialisme. La beauté, c'est la transfiguration, c'est la lumière de l'âme ; c'est donc par delà la forme visible qu'il faut chercher la beauté suprême dans son essence. » Les peintres ne l'en ont pas cru ; ils se doutaient bien que la beauté n'est qu'une apparence, et que lui enlever toute forme sensible, c'est la condamner à n'être plus. Il s'est trouvé des philosophes pour enseigner que Dieu est le beau souverain, comme il est le souverain bien. Un musicien de ma connaissance disait à ce propos : « Quand on a le malheur d'être un infini sans détails, on n'est pas beau, mais je conviens qu'on a le droit

de s'en passer. » — Les artistes savent qu'il n'y a pas de beauté sans forme, ni de forme sans caractère, et qu'on n'a du caractère qu'à la condition d'avoir des bornes et de n'être que ce qu'on peut être.

D'autres esthéticiens définissent autrement l'idéal. Ils ne le confondent plus avec les idées, avec les genres ou avec Dieu ; mais ils pensent que chaque individu a son prototype, dont il serait l'expression parfaite s'il n'avait essuyé dans sa vie de fâcheuses aventures, et qu'un peintre de portraits doit représenter une duchesse avec la figure qu'elle pourrait avoir si elle n'avait pas eu la variole ou éprouvé des chagrins domestiques dont sa beauté a souffert, une paysanne romaine telle qu'elle serait si elle ne s'était mariée trop tôt et n'avait eu dix enfants qu'elle a nourris. Cela revient à dire que pour idéaliser, il faut nous montrer des corps et des âmes à qui il n'est rien arrivé. Or, idéaliste ou réaliste, le peintre comme le poète ne s'intéresse qu'aux êtres à qui il est arrivé quelque chose et qui s'en souviennent; plus ils ont vécu, plus il les trouve intéressants, et il n'admettra jamais avec un professeur allemand « que l'idéal étant le minimum de la particularité, la peinture doit nous offrir des formes idéales qui représentent le pur éther de l'être le plus pur ». Quand on demandait à Strepsiade s'il ne croyait pas que les nuées fussent des divinités : « Non,

vraiment, répondait-il, je les ai toujours prises pour des brouillards ou de la fumée. » — Fumée, brouillards ou éther, le talent qui s'en nourrit n'en vivra pas longtemps.

A la vérité, ce même professeur allemand autorise l'artiste à peindre la maladie, la vieillesse, la caducité, la mort. Mais il a soin d'ajouter que la nature ne nous montre rien à l'état de pureté, que les maladies qu'on peut étudier dans les hôpitaux sont des cas particuliers qui laissent toujours quelque chose à désirer, et il s'ensuit que l'artiste doit suppléer à ce qui leur manque et représenter l'idéal de l'étisie, l'idéal de l'apoplexie, l'idéal de la goutte, ou s'il est peintre de genre, l'idéal des batteries de cabaret, des ivrognes idéaux s'administrant des coups de poing typiques, tandis qu'une broche idéale tourne devant l'idéal d'un bon feu. « Et comment découvrirai-je cet idéal ? demande l'artiste. — En prenant une moyenne proportionnelle, répond gravement le professeur. Voulez-vous peindre une rose? Assemblez, groupez dans votre esprit cent roses que vous avez vues, ce sera le dividende; divisez par cent, le quotient sera l'idéal. » Appliquez cette même méthode aux visages de femmes, aux broches, aux coups de poing ou aux ivrognes, rien n'est plus simple. Qu'est-ce à ce compte que l'*Antiope* du Corrège? Le résultat d'une division bien faite. Qu'est-ce que la *Madone sixtine*? Un beau quotient.

Winckelmann avait formulé à sa manière la théorie de la moyenne proportionnelle, quand il enseignait que « comme l'eau pure, la beauté parfaite n'a aucune saveur particulière, » d'où il résulte que plus elle est insipide, plus elle est parfaite, que moins les choses ont de caractère, plus elles sont belles, et que si l'idéalisme consiste à embellir la nature, il ne peut mieux s'y prendre qu'en s'étudiant à l'affadir. La barbarie, la grossièreté est la mort de l'art, mais on le tue plus sûrement encore par les fausses règles et les faux raffinements. De même que chaque époque a son idéal convenu de la jolie femme, auquel bon gré mal gré et en dépit des résistances de la nature, il faut ressembler si l'on veut plaire, tel artiste se fait un idéal d'élégance et de grâce, un code de la parfaite beauté. Comme le manuel du parfait cuisinier, c'est un recueil de recettes, que, cuisinier très imparfait, il applique indifféremment à tous les sujets.

Dans le fond, il n'a fait que réduire en système le goût de son temps; il sacrifie le caractère permanent des choses à une mode qui passe, et confondant ce qui plaît avec le beau, il oublie que ce qui plaît aujourd'hui ne plaira pas demain. Peut-être s'appelle-t-il l'Albane, et il peindra des Galatée, des Europe, des Danaé, des Diane, des Vénus et des Madones qui ne seront que des variétés presque indiscernables de la même poupée. Long-

temps ses poupées jouiront d'une vogue immense ; il aura la joie de s'entendre dire « qu'elles semblent nourries de roses », on le surnommera « le peintre des Grâces » ; mais un jour, après l'avoir élevé au-dessus de Raphaël et de Michel-Ange, on s'étonnera d'avoir pu l'admirer, et la nature affadie aura vengé son outrage. Combien d'artistes aussi bien doués que l'Albane ont eu le même sort ! et qui comptera toutes les victimes de la beauté quintessenciée, de l'être pur, de l'éther, de la moyenne proportionnelle et des faux quotients !

Qu'est-ce donc, en définitive, que le véritable idéalisme ? C'est une manière de sentir. Tel artiste est plus frappé de la richesse de la nature, de l'incroyable diversité de ses créations et de ses jeux. Tel autre est plus touché de l'infinie grandeur de quelques-uns de ses spectacles et de ses effets. Elle l'étonne par son abondance, ses profusions ; mais s'il osait la prendre à partie, il lui reprocherait d'être trop prodigue de son bien, de multiplier sans nécessité les existences, de mêler comme à plaisir l'ivraie au froment et de ne pas avoir assez de soin de ses enfants et de leur gloire. Tout occupée de la perpétuation des espèces, les individus ne sont pour elle que des instruments, des moyens ; que lui importe la fourmi, pourvu que la fourmilière soit construite ? A la vérité, comme pour prouver qu'elle a du goût pour l'extraordinaire, elle produit dans chaque espèce des

êtres privilégiés, exceptionnels, plus fortement caractérisés et plus harmonieux que les autres. Mais dans son aveugle impartialité elle traite ses élus comme les plus médiocres de ses créatures. Elle les abandonne à toutes les chances de la vie, elle les expose à tous les pièges, à tous les accidents fâcheux. Elle ne s'étudie pas à les faire valoir, à leur donner tout leur prix; elle leur distribue comme au hasard ses grâces et ses rigueurs. Elle n'a qu'un poids, qu'une mesure et qu'un soleil, qui brille également pour tout le monde; c'est à eux de se faire leur sort, de se tirer du commun. Souvent, ils se confondent, ils se noient dans la foule; on pourrait croire que l'extraordinaire est destiné à recevoir la loi du nombre et que l'univers a été créé pour les êtres sans figure et sans nom.

S'il est vrai que les arbres cachent quelquefois la forêt, il arrive plus souvent encore que la forêt empêche de voir les arbres et que tel chêne de haute futaie disparaisse dans des fourrés, dans de misérables taillis, qui, jaloux de son importance, s'appliquent à lui servir d'écran. Il semble que la nature s'intéresse plus aux taillis qu'aux grands arbres, et l'idéaliste lui en veut; il l'accuse de ne pas avoir assez d'égards pour ses plus beaux ouvrages, il voudrait les défendre contre ses dédains, contre ses injustices, et il demande à l'art d'être une nature appauvrie, mais mieux ordonnée, où

ce qui mérite d'être vu ne soit jamais caché, où ce qui mérite d'être admiré ne soit jamais amoindri et où la lumière se réserve en quelque sorte à ce qui mérite d'être éclairé.

Le réaliste simplifie par nécessité et à regret. Il sait que, la nature étant infinie dans le petit comme dans le grand, il doit renoncer à la reproduire telle que la voient ses yeux perçants d'analyste ou d'épervier, qu'il est condamné à prendre et à laisser; mais il craint toujours que ce qu'il laisse ne soit le meilleur; les retranchements lui coûtent, il se les reproche comme des cruautés ou des attentats. L'idéaliste simplifie par goût; il ne voit dans son œuvre que le motif principal, qui seul lui paraît digne de l'intéresser, et il est heureux de lui tout sacrifier : non seulement il fait des coupes sombres dans l'épaisseur des forêts, il émonde les arbres qu'il aime, il en élague les superfluités, il favorise la nourriture des branches fécondes en supprimant les végétations parasites et gourmandes. Quoiqu'il ait pour principe que le superflu est toujours nuisible, il n'ignore pas que dans ce monde rien n'est isolé, que de toutes les chimères la parfaite indépendance est la plus chimérique, que si grand qu'on puisse être, on a besoin d'un plus petit que soi, que tout ce qui vit paye tribut à ce qui l'entoure, et que partout il y a des accessoires nécessaires à l'intelligence d'un sujet. Mais il en est sobre et même avare, et crai-

gnant sans cesse qu'on ne les prenne pour l'essentiel, il leur mesure avec parcimonie la place et la lumière. Le réaliste noie quelquefois le texte dans les notes; l'idéaliste s'en tient aux commentaires rigoureusement indispensables, et de propos délibéré, il se contente souvent de simples indications.

Un proverbe dit qu'il n'y a pas de grand homme pour les valets de chambre : ils ont vu leur maître de trop près, dans toutes les circonstances de sa vie, et les moindres particularités de sa personne leur sont connues. L'idéaliste sait que rien n'est plus propre à diminuer un grand objet que l'abondance des détails; comme les accessoires, il les économise, il les réduit au strict nécessaire. Qu'il soit architecte ou sculpteur, peintre d'histoire ou paysagiste, musicien ou poète, il écarte avec soin tout ce qui pourrait affaiblir la grande impression qu'il désire nous transmettre, et selon le mot d'un de nos plus puissants romanciers, « il ne met pas tout en dehors, mais il s'applique à laisser voir ce qui est au dedans ». S'il simplifie, s'il condense outre mesure, son œuvre sera dure, rigide, froide, sèche, et attristera notre imagination par sa pauvreté volontaire poussée jusqu'à l'indigence; s'il sait gouverner son talent, elle produira sur nous le même effet que ces grandes scènes de la nature où les détails s'effacent dans l'harmonie d'un ensemble, et qui nous élèvent au-dessus de nous-mêmes en procurant à nos sens les joies les plus

raisonnables qu'ils puissent savourer. Une rigueur qui plaît, une règle sévère qui se fait goûter, une sagesse qui fait des heureux, voilà la marque du grand art, et l'amour qu'il nous inspire nous ennoblit à nos yeux. Allez revoir l'*Arcadie* du Poussin ou la *Joconde*, relisez un chant de Lucrèce, de Virgile ou de la *Divine comédie*, relisez le *Cid* ou *Hermann et Dorothée*, s'il n'a rien manqué à votre jouissance, vous serez fier de vous, comme un homme qui a placé son cœur en haut lieu, ou qui a vu venir à lui une idée transformée en image et s'est plu dans sa société.

Idéaliser, ce n'est pas embellir les choses, c'est leur donner du style. Elles en ont souvent, par occasion, par une faveur du ciel, mais elles ne se croient pas tenues d'en avoir toujours, et le besoin de leur en donner ne peut être senti que par un être pensant et capable d'aimer sa raison. Le style, dans le langage des arts, c'est l'esprit de rapport, qui aperçoit le général dans le particulier et le tout dans ses parties; c'est l'esprit de synthèse, qui résume une foule de détails dans un seul qu'il accentue et qui tient lieu de tous les autres. Le style, chez les grands maîtres, c'est l'amour des voies abrégées et rapides, le mépris des petits effets et des petits moyens, une élévation de sentiment qui se révèle par les procédés de l'artiste, une manière généreuse et libre de voir et de dire; c'est le génie, semble-t-il, traitant avec

la nature de puissance à puissance, et lui persuadant de préférer à son luxe, à la richesse de son décor, la simplicité qui agrandit les objets. Si le réalisme délivre l'art des fausses conventions, l'idéalisme le guérit de l'amour des vaines et puériles curiosités. Quand la source des grandes inspirations a tari, quand le goût du menu, du minuscule, du subtil, du raffiné, du précieux, du colifichet, de la fanfreluche et du pompon a desséché le talent et rapetissé les œuvres, survient un de ces magnanimes dont parle Dante, et au premier mot qu'il dit, on s'aperçoit que ce qui se passe dans un grand cœur est plus intéressant que tout ce que voient ou croient voir les yeux à facettes d'une fourmi.

Le vrai réaliste a son idéal, qui est de donner à son œuvre, par des complications, la plus grande intensité de vie que l'art comporte; le véritable idéaliste a sa réalité préférée, qui est le grand dans le simple. L'un et l'autre représentent un certain genre de vérité; car s'il est vrai que toutes les choses nous paraissent infiniment complexes, il n'est pas moins vrai qu'elles se simplifient pour celui qui les regarde de haut comme pour celui qui en voit le fond.

XXI

TRANSACTIONS INSTINCTIVES OU RÉFLECHIES ENTRE LES DOCTRINES.
L'IDÉALISME RÉALISTE ET LE RÉALISME IDÉALISTE.

Les doctrines ont leur importance, qu'il ne faut pas exagérer. Le vrai talent est rarement doctrinaire, en quoi il ressemble à la nature, qui s'amuse à mettre les classificateurs dans l'embarras, en dérangeant par ses caprices les règles auxquelles ils prétendent l'assujettir. En vertu de la loi primordiale de l'art, qui est destiné à satisfaire à un double besoin de l'âme humaine, et qui a ses limites périlleuses au delà desquelles il n'est plus l'art, tout artiste, quels que soient son tempérament, ses instincts et son esthétique, s'oblige à nous montrer des images qui tout à la fois nous rappellent vivement les réalités et nous en délivrent. Qu'il se dérobe à l'une ou à l'autre de ces obligations, il a trompé notre espérance, et un réaliste qui n'est pas à sa manière un libérateur de notre imagination, un idéaliste qui dégénère en abstracteur de quintessences et dont les œuvres sont mortes, nous manquent tous deux de parole. Nous avons le droit de les traiter de faux artistes et de les renvoyer dos à dos.

Il y a eu dans l'histoire de l'art, comme nous l'avons déjà remarqué, des âges heureux où les tendances contraires s'accordaient sans effort et pour ainsi dire sans négociation préalable. On avait au même degré l'amour du réel et l'amour du style, et le cœur n'avait pas besoin de se partager, c'était un seul et même amour. Témoin l'église del Carmine et les fameuses fresques de Masaccio, complétées par Filippino Lippi, auxquelles toute la peinture italienne est venue demander des conseils et des inspirations. On y voit des apôtres qui, pour la plupart, sont de bons bourgeois florentins dessinés d'après nature, très individuels, très vivants, et pourtant ces bourgeois sont de vrais apôtres, des hommes de forte conviction, prêts à mourir pour ce qu'ils croient. Comment s'est opérée cette miraculeuse fusion? L'artiste avait à la fois le don d'observer et le don de croire, et il a rendu dans le même instant, du même coup, ce que voyaient ses yeux et ce que voyait son âme.

Dans les fresques non moins fameuses de Sainte-Marie-Nouvelle, Ghirlandajo nous fait assister à la naissance de la sainte Vierge, et nous pouvons vraiment dire : « Nous y étions ». Le détail abonde; il n'a rien oublié, ni l'eau qu'on fait chauffer dans une bassine pour laver l'enfant, ni les voisines accourues pour prendre des nouvelles. C'est le caquet de l'accouchée ; et cependant, jusqu'au moin-

dre détail, tout est simple et grand, tout annonce que cette naissance n'est pas un événement ordinaire; animé d'un grand sentiment, le peintre a su donner à cette scène très bourgeoise la dignité d'une scène d'histoire. Les époques heureuses dont je parle ont été pour l'art un temps d'innocence paradisiaque. Il n'avait pas encore mangé du fruit de l'arbre de la connaissance, il faisait instinctivement le bien sans le distinguer du mal. L'Éternel avait rassemblé sous les yeux de l'artiste toutes les bêtes des champs, tous les oiseaux du ciel, pour voir comment il les nommerait, et le nom qu'il leur donnait leur restait. Il disait en contemplant la nature : « Celle-ci est l'os de mes os, la chair de ma chair ». Il l'aimait, il s'en croyait aimé. Sa force était revêtue de douceur et les œuvres de ses mains respiraient la joie candide et pacifique propre au génie qui s'est trouvé sans avoir eu la peine de se chercher.

Ce qu'on faisait par instinct dans les âges d'innocence, on l'a fait plus tard par sagesse. Dans tous les siècles, les grands artistes ont su se plier à la double loi de l'art, accorder leurs goûts avec leur devoir et concilier ce qui semblait inconciliable. A quelle école appartenait Rembrandt? Il avait le sens profond du réel et de la vie, et par l'emploi qu'il faisait de la lumière, il donnait aux plus vulgaires réalités quelque chose de prestigieux, de surnaturel, de sorte que les œuvres de

cet enchanteur sont en même temps des morceaux de nature et des contes fantastiques, des féeries ou les visions d'une grande âme. Dans quelle classe rangerons-nous Shakspeare? S'il aimait le compliqué, si souvent il l'a trop aimé, où est le poète qui a su mieux que lui trouver les paroles magiques qui nous font tout voir et résument l'univers? Était-ce un pur idéaliste que Racine? Il s'appliquait à simplifier ses héros, mais dans la peinture des sentiments, quel autre a mieux entendu la dégradation des ombres et des lumières, la science des couleurs nuancées, des tons et des demi-tons? Était-ce un idéaliste, était-ce un réaliste que l'auteur de *Manon Lescaut*, qui, dans ce chef-d'œuvre du roman français, nous enseigne à la fois comment s'y prend le malheur pour purifier les âmes et changer le vice en vertu, et comment l'art doit s'y prendre pour peindre les avilissements, les ignominies de la passion, sans que jamais le cœur nous lève? D'un bout à l'autre de cet incomparable récit, quelle sobriété, quelle discrétion! quel moelleux et quelle noblesse de touche! quelle attention continuelle à sauver les détails odieux, à jeter un charme sur nos dégoûts!

Dira-t-on qu'il n'y a là qu'une question d'opportunité, que les deux systèmes ayant chacun leurs avantages respectifs, selon les temps et les lieux, l'un vaut mieux que l'autre, qu'ils doivent se partager à l'amiable le domaine de l'art, que

le réalisme convient aux petits sujets et à l'art familier, l'idéalisme aux grands sujets et à l'art héroïque? Un jour que Donatello, se disposant à dîner avec Brunelleschi, lui apportait des œufs dans son tablier, Brunelleschi lui fit voir un crucifix qu'il avait exécuté en secret et qui se trouve aujourd'hui encore dans une des chapelles de Sainte-Marie-Nouvelle. Donatello eut un tel saisissement que le tablier lui échappa des mains et que les œufs se cassèrent. « Tu es né, s'écria-t-il, pour faire des Christs, je ne suis bon qu'à faire des paysans ! » Partagerons-nous les artistes en faiseurs de paysans et en faiseurs de Christs, et dirons-nous que ceux-ci doivent viser au grand, ceux-là à la perfection du naturel? Le contraire a plus de chances d'être vrai, et ce qui distingua les âges heureux de l'art, ce fut précisément le besoin de nous familiariser avec les grands sujets, en les abaissant jusqu'à nous sans les dégrader, et le désir de relever les petits par la façon de les traiter.

La plus noble besogne dont l'art se soit chargé, c'est assurément de présenter aux hommes l'image de leurs dieux, et ce fut aussi la plus audacieuse de ses entreprises. Que l'architecture leur bâtît des maisons assez belles pour qu'ils se plussent à les habiter, que la musique donnât une voix à l'âme qui les adore et lui enseignât à exprimer ses terreurs et ses joies par des cris mélodieux, dignes de monter au ciel avec la fumée de l'encens, que

la poésie racontât dans une langue pleine de grâce et d'harmonie leurs actions et leurs décrets, leurs vengeances et leurs miséricordes, tout cela semblait conciliable avec le respect qui leur est dû. Mais que les arts plastiques et la peinture prêtassent à ces immortels, qui se cachent plus souvent qu'ils ne se montrent, un corps et un visage, cette irrévérence était presque un sacrilège. Les dieux sont ces puissances invisibles auxquelles nous rêvons en contemplant le monde et qui possèdent ses secrets. Leur donner une forme, n'était-ce pas les convertir en idoles?

Longtemps l'artiste hésita; s'il aimait passionnément son ébauchoir, il craignait la foudre, et il y avait beaucoup de respect dans son irrévérence. Il commença par représenter ses dieux sous quelque forme symbolique empruntée à la nature. Il nous paraît tout simple de croire qu'en créant une âme, elle fait une plus grande chose qu'en créant une étoile, et nous regardons ses successions comme des progrès; c'est une idée très moderne. La géométrie est l'ordre parfait, et aussi bien que la raison humaine, la nature est géomètre quand il lui plaît; mais elle ne l'a été que dans le commencement de sa carrière, lorsqu'elle façonna les mondes et leur marqua leur chemin, ou plus tard quand elle fit les cristaux. Les êtres vivants n'ont presque plus rien de géométrique, et sujette à mille accidents, la vie est un désordre. C'est ainsi du

moins qu'en jugèrent les hommes durant des centaines de siècles, et ils pensaient que leurs divinités en devaient juger de même, qu'à leurs yeux un être qui se permet de vivre, de vouloir, prend une grande et scandaleuse liberté et se met hors du droit commun, qu'elles souffrent cet insolent désordre sans s'engager à le souffrir toujours, que partant ce monde n'existe que par tolérance, en vertu d'une concession perpétuellement révocable. Après cela, pouvait-on, sans lui manquer, donner à un dieu la forme de ce qui vit?

L'artiste finit par oser, et d'audace en audace, il prêta à l'invisible la figure d'une plante, puis d'une bête, et enfin de l'être aux courtes pensées, qui, fier de sa raison, se trace à lui-même son orbite, et dont la vie n'est souvent qu'un long égarement. Par un reste de pudeur, il voulut d'abord que cette face divine fût impassible, muette et mystérieuse, jusqu'à ce que, s'enhardissant de plus en plus, il la rendît expressive et lui fît dire des choses que les hommes comprennent et qu'ils se disent à eux-mêmes. Grâce au sculpteur, les maîtres du ciel étaient devenus des habitants de la terre, et l'être aux courtes pensées pouvait causer avec ses dieux, qui lui répondaient quelquefois. Ce n'étaient pas des rois de théâtre, ils avaient un exquis naturel, et pourtant il y avait en eux quelque chose qui tenait les cœurs à distance, et si les peuples, en levant les yeux sur

leur visage, se souvenaient de leur légende humanisée déjà par la poésie, ils ressentaient aussi ce qu'on éprouve en contemplant les espaces célestes, la mer immense et la fierté des montagnes. Ce prodige ne s'est accompli qu'une fois; la religion grecque pouvait seule avoir des Phidias et des Praxitèle.

Dans la Grèce antique, ce fut la sculpture qui prit à tâche de naturaliser ici-bas le surnaturel; dans le monde chrétien, la peinture s'appliqua à remplir le même office, elle se chargea de cette périlleuse mission, et tour à tour elle eut les mêmes perplexités et les mêmes audaces. L'art byzantin n'avait guère connu que des dieux sombres, dont la fonction propre était de menacer et de juger, et dont la triste maigreur semblait reprocher aux hommes tout ce qu'ils donnent à leurs sens. Ces dieux farouches, qui maudissent la vie et ses joies, eussent été souillés par le contact des choses de la terre; pour écarter d'eux tout voisinage impur, on les représentait sur un fond d'or, emblème du ciel inaccessible du haut duquel ils nous voient et nous condamnent.

L'Italie commença par copier servilement Byzance; mais elle s'affranchit par degrés, et un événement survint qui l'y aida. Un homme extraordinaire conçut le projet de ressembler parfaitement au Christ par son cœur et par sa vie, de l'imiter dans ses plaisirs, dans ses délassements

comme dans ses souffrances, de n'avoir plus d'autre caractère que son absolue conformité aux mœurs du dieu qu'il adorait et de le faire en quelque sorte revivre en lui. Avant sa conversion, ce fils d'un riche marchand d'Assise avait aimé passionnément les joyaux, les belles étoffes, la soie, le velours, le brocart, l'or et l'argent; quand la grâce l'eut touché, il devint par une combinaison étrange le plus ascète à la fois et le plus esthétique de tous les saints. Personne ne se traita avec plus de rigueur, et jamais personne ne fut plus sensible aux joies que donne la nature à quiconque est capable de jouir sans posséder. La lumière, le soleil, les arbres, l'herbe des prairies, la musique des bois et des eaux courantes mettaient son âme en fête, et quand pour manger un morceau de pain bis, il s'attablait devant un rocher de marbre, dont il admirait l'éclatante blancheur, il se croyait en paradis.

Cet homme exerça sur l'art italien la plus heureuse influence. Grâce à saint François d'Assise, le Christ était ressuscité; il n'y avait plus douze siècles accomplis entre lui et les peintres qui racontaient son histoire, il était devenu leur contemporain : on l'avait rencontré, on avait entendu sa voix, touché ses mains, ses pieds et ses plaies. Désormais ils pouvaient en sûreté de conscience encadrer sa figure dans les sites de l'Ombrie qu'avait parcourus et aimés celui qui

avait été son image vivante. Le fond d'or fit place à de vrais ciels, voilés ou transparents, à de doux paysages naïvement imités, sur lesquels son regard se reposait avec complaisance. Il semblait dire : « Laissez venir à moi les fleurs, les bêtes des champs et les oiseaux; le royaume divin appartient à ceux qui leur ressemblent. »

La peinture, délivrée de ses superstitions et de ses scrupules, avait marié le profane au sacré, mêlé les choses de la terre aux choses du ciel ; elle ne s'en tint pas là. On s'avisa que, de même qu'un roi, dans une réception publique, se distingue de ses courtisans par l'aisance, la liberté de ses manières, c'est à la perfection du naturel qu'on reconnaît une vraie divinité. Comme l'a remarqué Hegel, dans les tableaux où les vieux maîtres allemands ont représenté la Vierge et l'enfant Jésus entourés de la famille des donateurs qui s'agenouillent devant eux, ils ont eu soin de donner à ces hommes et à ces femmes en adoration un air de circonstance, de cérémonie. Ces humbles mortels se sont arrachés à leurs occupations, à leurs pensées quotidiennes pour s'acquitter d'un devoir ; leur recueillement est profond, leur pitié est touchante, mais leur physionomie exprime un sentiment qui n'est pas une habitude. La Vierge et l'enfant Jésus ont leur visage de tous les jours; ils sont ce qu'ils sont, et leur figure a du jeu. Qu'est-ce qu'un roi

à qui il ne paraît pas tout simple de régner? Qu'est-ce qu'un dieu à qui il ne semble pas tout naturel d'être dieu?

Ce fut ainsi qu'à toutes les grandes époques on comprit la peinture religieuse. Le plus glorieux emploi que les artistes aient pu faire de leur génie fut de représenter des êtres pour qui l'extraordinaire est une chose très ordinaire; ils ne diffèrent de nous que par la souplesse d'une âme supérieure aux événements et que rien n'étonne : il leur en a peu coûté de devenir nos semblables, ils savent bien que nous ne serons jamais leurs égaux; ce qu'il y a de miraculeux dans cette affaire, c'est que la lampe est d'argile et qu'elle répand une lumière divine. Personne n'a plus vécu que le Christ de Rembrandt; il a connu toutes nos misères, il a sué toutes nos sueurs, et s'il nous paraît adorable, c'est qu'il est encore plus homme que nous.

Les Vierges de Raphaël lui-même ne sont pas nées dans les jardins du ciel; un jour de fête j'en ai rencontré plus d'une en me rendant de Frascati à Albano. Elles sont bâties comme les paysannes des parties les plus salubres de la campagne de Rome; elles en ont les formes pleines et robustes, l'air de force, de santé, la taille un peu épaisse. Ce sont d'incomparables nourrices; on sent que leur lait est riche en caséum, en matière grasse, que c'est un de ces laits qui gonflent les joues des

nourrissons. On sent aussi qu'elles sont aptes à toutes les besognes d'ici-bas, qu'elles ne croiront pas déroger en mettant un couvert ou en lavant des langes : les grandes âmes communiquent à tout ce qu'elles font un peu de leur grandeur, parce qu'en elles tout est naturellement divin ou divinement naturel. Mais viennent les Guido Reni, les Albane, viennent les temps où le sentiment religieux n'est plus qu'une grimace et la peinture d'église une industrie, alors apparaîtront les dieux qui représentent et qui posent, les Christs éthérés ou musqués, pédants, gourmés ou cafards, les Vierges prétentieuses et prudes, aux yeux noyés de langueur, à la chair nacrée, impropres à toutes les fonctions de la vie, et dont le principal souci est de ne pas compromettre leur divinité. N'étant pas de ce monde, elles n'ont jamais ni mangé, ni bu, et jamais elles ne parleront, n'ayant rien à dire. Elles ont choisi leur attitude, réglé jusqu'au moindre détail de leur toilette, conformément à l'étiquette du ciel; si par l'effet d'une émotion subite elles y changeaient quelque chose, tout serait perdu. Leur immaculée pureté est une robe des dimanches que le peintre leur a prêtée; oseraient-elles la lui rendre si elles y faisaient une tache ou un accroc?

Règle générale : plus les sujets sont nobles et grands, plus l'artiste sent le besoin de les rendre accessibles et familiers à notre imagination, de

les mettre de niveau avec nous ou, pour mieux dire, de nous mettre de niveau avec eux. Un critique malavisé a reproché à Dante d'avoir mêlé à ses visions d'outre-tombe toute la gazette de Florence, de nous montrer des habitants de l'enfer, du purgatoire et du paradis à qui leurs tourments ou leurs béatitudes n'ont pu faire oublier la cité méchante qu'ils ne reverront jamais, et qui veulent savoir ce qui s'y passe. Ce grand poète ne pouvait mieux s'y prendre pour donner un corps de chair à ses fantômes, un air de vérité à ses rêves, et tel est le réalisme des vrais idéalistes : pour eux, Florence est un endroit d'où l'on voit le ciel, et le ciel est un endroit d'où l'on voit Florence.

« Chez moi, s'écriait un contemporain de Dante qui goûtait peu la *Divine comédie*, on ne chante pas à la façon du poète dont le cœur se repaît de vaines fictions, mais ici resplendit en sa clarté toute la nature, qui réjouit l'âme de qui sait l'entendre. Ici on ne rêve point par la forêt obscure ; ici je ne vois ni Paul ni Françoise de Rimini ; je ne vois pas le comte Ugolin ni l'archevêque Roger. Je laisse aux autres les radotages, je m'en tiens à la vérité. Les fables me furent toujours ennemies. » Ainsi parlent les réalistes, et cependant, comme s'ils sentaient, eux aussi, que l'art ne se laisse pas emprisonner dans un système, qu'il est plus grand que toute doctrine, que l'esprit vivifie, que la lettre tue, on les voit souvent, infidèles à

leurs formules et idéalistes sans le savoir, s'occuper de hausser, d'agrandir leurs sujets par la façon de les traiter.

La peinture de genre n'est souvent aujourd'hui que de la peinture anecdotique; les peintres hollandais comprenaient autrement leur métier. Ils ont beau les détailler, les figures si nettement caractérisées qu'ils font vivre sous nos yeux sont des types. Leurs tableaux nous révèlent les mœurs, les habitudes, les sentiments, le génie d'un peuple libre et heureux de l'être, industrieux, travailleur et sensuel, unissant les gros goûts à l'esprit d'ordre, de ménage, de minutie, très appliqué aux petites choses, les faisant avec réflexion, avec gravité, et s'abandonnant dans ses fêtes à une joie folle et tumultueuse comme pour prendre une revanche sur son flegme et se venger de sa sagesse. Quand un peintre de genre a du génie, il y a toujours dans ses œuvres de l'au-delà; quoi qu'il nous montre, il nous oblige à voir quelque chose qu'il ne nous montre pas. « Des dessous et des horizons, voilà ce que je demande à l'art, » disait un homme d'esprit qui relit chaque année avec un égal plaisir Eschyle et Rabelais, et qui tour à tour préfère Léonard de Vinci à Terburg et Terburg à Léonard. Il lit quelquefois aussi l'Évangile, et il a sans cesse à la bouche ce verset : « Il y a beaucoup de demeures dans la maison de mon père. »

Combien d'artistes ne pourrait-on pas nommer qui, pour magnifier des sujets pris dans la vie commune, ont emprunté à l'idéalisme ses procédés et ses moyens! Sophocle a représenté de grands cœurs soumis à de grandes épreuves, et Aristophane des drôles ou des imbéciles aux prises avec de grotesques accidents ; Racine a sculpté dans le plus beau marbre de Carrare des statues de princes et de princesses, Molière a peint comme personne des hommes changés en machines, La Fontaine a transformé des lions et des loups en héros d'épopée. Ils ont tous employé la même méthode, ils ont eu tous le secret de cette simplicité qui agrandit les objets.

Que dirons-nous de certains maîtres espagnols, qu'il est plus facile d'admirer que de classer? Ils possédaient au même degré la grandeur du sentiment et le don des heureuses familiarités. Voici le portrait d'une jeune Infante. C'est la princesse qui épousera Louis XIV, et dont Bossuet dira un jour que l'éclatante blancheur qui paraissait sur son visage, la mort « l'a fait passer au dedans, » en la rehaussant d'une lumière céleste. Velasquez, l'homme du monde qui sut le mieux faire chanter les gris et les roses, n'a pas attendu qu'elle fût morte pour la revêtir de cette lumière céleste, et pourtant qu'elle est vivante! qu'elle est réelle et qu'elle est jeune! Ce même Velasquez nous montre trois vieilles femmes qui

filent, et nous avons peine à deviner si ce sont des Parques déguisées en bourgeoises ou des bourgeoises dignes de s'appeler Clotho, Lachésis et Atropos. Un autre peintre, dont on a dit qu'il avait trois manières, la froide, la chaude et la vaporeuse, et que quelquefois il les employait toutes dans le même tableau, nous fait voir des anges qui, rompus aux ouvrages terrestres et ne méprisant rien, se disposent à éplucher des légumes, pilent du grain dans un mortier, écument une marmite. Ces marmitons ailés sont charmants; nous admirons davantage encore ce mendiant accroupi, qui s'épouille. Il a près de lui une cruche, un panier de fruits, et l'univers lui appartient. Son visage est « confit en mépris des choses fortuites; » si sa gueuserie andalouse, mêlée de fierté castillane, accepte les aumônes, elle refuse les conseils; il semble vraiment que le soleil n'ait pas d'occupation plus noble que d'éclairer ses glorieux haillons et sa félicité, qui n'est qu'une indigence sans besoins.

Telle fut l'Espagne dans sa peinture, telle fut aussi sa poésie. Par la sobriété presque austère des descriptions, par la savante économie du détail, par la franchise, par l'étonnante largeur de la touche, *Don Quichotte* est un incomparable chef-d'œuvre de réalisme idéaliste. Mendoza, qui créa la littérature picaresque, n'était pas un Cervantes; mais il avait appris l'art à la même école. Son

Lazarille de Tormes n'est qu'un ingénieux escroc, et cet escroc est une figure de grand style et un exemple mémorable de tout ce qu'un artiste qui n'a garde de tout dire peut ajouter par ses silences au peu qu'il dit.

Qui préférez-vous, d'un dieu parfaitement naturel ou d'un gueux qui a du style? Selon les cas ou les saisons l'éclectique dont je parlais plus haut les préfère l'un et l'autre également; mais il goûte peu les peintres, les poètes qui disent tout, la peinture et la poésie sans dessous et sans horizons.

XXII

CARACTÈRE PERSONNEL DE L'ŒUVRE D'ART, A QUELQUE ÉCOLE QU'APPARTIENNENT LES ARTISTES. LEUR PERSONNALITÉ SE RÉVÉLANT DANS LEURS CHOIX, LEURS PRÉFÉRENCES, LEURS IMPRESSIONS, LEURS PROCÉDÉS, LEUR CONCEPTION DE LA VIE ET DU MONDE. CE QUI LEUR EST COMMUN A TOUS, C'EST L'ÉTUDE CONSTANTE ET AMOUREUSE DE LA NATURE.

Quel que soit le symbole, le *credo* d'un artiste, son œuvre doit avoir un caractère personnel, et c'est là ce qui diminue encore l'importance des questions de doctrines. Les notaires, les pharmaciens ont leurs formulaires; le peintre comme le poète n'en a point; il aide ou il ajoute à la lettre et les sagesses qu'il a apprises se combinent

secrètement avec sa propre nature et prennent sa physionomie. Il y a dans un véritable artiste quelque chose qui n'est qu'à lui; quand il chante un air connu, sa chanson paraît nouvelle. C'est en matière d'art surtout que, fût-il aigrelet, le petit vin du cru, pourvu qu'il ait le goût du raisin et qu'il sente le terroir, l'emporte sur les vins les plus savamment fabriqués. Soyez idéaliste, soyez réaliste, mais avant tout soyez quelqu'un et soyez vous-même. En vain, les prêcheurs d'orthodoxie déclarent que, hors de leur église, il n'y a pas de salut. Chaque talent est une hérésie individuelle.

Les moi ne naissent pas tout faits; ils se dégagent et croissent lentement, c'est la plus mystérieuse des germinations. Le plus souvent l'artiste conquiert son originalité en imitant longtemps un maître; sans le Pérugin, Raphaël n'eût peut-être jamais découvert Raphaël. Le moyen âge avait raison de croire que c'est par les longues obéissances qu'on devient digne de s'appartenir, qu'il faut être page avant d'être chevalier, qu'il faut se perdre pour se trouver, qu'il faut se donner pour se posséder. Tel peintre, tel musicien a passé toute sa jeunesse dans la maison de servitude, et lorsqu'il est parti de chez les Pharaons d'Égypte, peut-être a-t-il emporté les vases d'or avec lui; après quoi, amoureux des solitudes où l'on se recueille, il s'est enfoncé dans son désert : c'est

presque toujours dans le désert que les peuples et les individus trouvent leur moi.

Du jour où l'artiste a trouvé le sien, il a ses préférences, ses affinités électives. Attiré par les objets les plus conformes à son génie et qui touchent plus fortement son cœur, il fait son choix dans ce vaste univers; les âmes qui savent chercher sont certaines d'y découvrir ce qu'elles aiment. Comme l'a dit Charles Blanc : « C'étaient les riants bocages qui attiraient Berghem, Ruysdaël les voulait sombres et mélancoliques, Hobbema n'en aimait que le côté agreste, il les voyait avec les yeux et l'humeur d'un braconnier. Albert Cuyp ne regardait les heureux rivages de la Meuse qu'au doux soleil de quatre heures; van der Neer ne peignait les villages de Hollande qu'au clair de lune, voulant poétiser les chaumières par les lueurs et les mystères de la nuit; Nicolas Poussin ne sentait se dilater son cœur que dans la campagne de Rome; le Guaspre la tourmentait et y soufflait volontiers les orages; Claude Lorrain la préférait tranquille, solennelle et radieuse. »

Non seulement chaque artiste a ses spectacles favoris, il a sa façon propre de sentir, et comme il n'est point d'objet si simple qu'on ne puisse s'en faire vingt images différentes, sans qu'il soit possible de décider laquelle est la plus vraie, la vérité dans l'œuvre d'art est une vérité de senti-

ment, toujours particulière, individuelle, dont nous nous accommodons sans peine lorsqu'elle est persuasive. Calderon, Shakspare, Racine ont mis des rois en scène; ces rois, qui sont également vrais, se ressemblent bien peu. Glück et Mozart ont eu chacun sa manière de faire parler l'amour, et ni l'un ni l'autre n'a menti. « Une femme a passé dans les rues de Rome, dit encore Charles Blanc. Michel-Ange l'a vue et il la dessine sérieuse et fière; Raphaël l'a vue, et elle lui a paru belle, gracieuse et pure, harmonieuse dans ses mouvements, chaste dans ses draperies. Mais si Léonard de Vinci l'a rencontrée, il aura découvert en elle une grâce plus intime, une suavité pénétrante; il l'aura regardée à travers le voile d'un œil humide, et il la peindra délicatement enveloppée d'une gaze de demi-jour. Ainsi la même créature deviendra sous le crayon de Michel-Ange une sibylle hautaine, sur la toile de Raphaël, une vierge divine, et dans la peinture de Léonard, une femme adorable. »

Rien ne nous est plus personnel que nos impressions, et toute œuvre d'art digne de ce nom est née d'une impression vivement ressentie et sincèrement rendue. Chaque profession a ses vertus; la parfaite sincérité est la vertu professionnelle de l'artiste; elle est pour lui ce qu'est la charité pour le chrétien, le respect de la justice pour le magistrat, l'honneur pour le soldat, la

pudeur pour la femme. Quelque modeste qu'il puisse être, un talent parfaitement sincère ne nous paraît jamais médiocre; il ne ressemble qu'à lui-même, et les plaisirs qu'il nous donne, de plus grands que lui ne nous les donneraient pas. Un merle qui siffle des airs d'opéras ne nous amuse pas longtemps; nous lui disons : « Merle, tu es né merle; siffle-nous ton air. La voix de la linotte ne vaut pas la tienne : mais quand elle chante l'air que la nature lui enseigna, elle nous révèle ce qui se passe dans le cœur d'une linotte, et c'est là ce qui nous intéresse. » La vérité d'impression et de sentiment, la parfaite bonne foi, voilà le don suprême. Lorsqu'elle vient à manquer, l'artiste n'est plus une âme qui parle à la nôtre; il n'est qu'un airain qui sonne, qu'une cymbale qui retentit, et si retentissante que soit cette cymbale, il n'y a rien dans notre cœur qui lui réponde.

Le germe de toute œuvre d'art est toujours une impression; mais pour qu'elle fournisse à l'artiste un sujet, il faut que l'étude, la méditation, le rêve, l'aient fécondée. Ce sujet, après avoir beaucoup médité, beaucoup rêvé, il croit enfin le tenir; alors commence le dur labeur. Avant que le fer rougi ait reçu sa forme, le marteau doit causer longtemps avec l'enclume. Certains sujets sont plus faciles à maîtriser, à dompter; mais ils résistent tous. C'est la bataille de l'artiste; comme Jacob, il se bat corps à corps avec un mystérieux

inconnu, dont il a juré d'avoir le secret et de conquérir les bonnes grâces, et il lui dit : « Je ne te laisserai point aller que tu ne m'aies béni! » Ici encore se manifeste sa personnalité; chacun a sa méthode de combat, qui révèle son caractère. Les uns sont de la race des fiers, des superbes, qui aiment à vaincre de haute lutte; d'autres sont des débonnaires, dont la patience et la douce obstination font des miracles. Celui-ci est un de ces violents qui ravissent le royaume des cieux, celui-là est un de ces rusés qui, fertiles en stratagèmes, enlèvent les places par surprise. Il en est qui ont la prudence du serpent; ils multiplient les précautions, ils prennent toutes leurs sûretés. D'autres ont la simplicité de la colombe; ils se fient aux inspirations de leur cœur, ils n'entendent malice à rien, et souvent la nature se rend avec moins de résistance à ces innocents : elle se reconnaît en eux, et ils lui plaisent parce qu'elle les trouve aussi naturels qu'elle-même.

Chaque artiste a sa façon de sentir, chaque artiste a ses procédés, et comme l'imagination qui enfante les œuvres d'art n'est qu'une raison qui joue, chacun aussi à sa manière propre d'envisager et de concevoir le monde, de raisonner et de jouer. Ce n'est pas qu'un architecte, un musicien, un poète soient tenus d'étudier la métaphysique; mais après avoir beaucoup senti, le véritable artiste a beaucoup réfléchi et il s'est souvent

appliqué à chercher le général dans le particulier. Il a sa philosophie des choses, sa sagesse propre, conforme à son tempérament, à son tour d'esprit, aux circonstances de sa vie, aux événements heureux ou malheureux qui ont le plus influé sur l'idée qu'il s'est faite de lui-même et de l'univers. Que sa sensibilité s'émousse, que sa fibre s'endurcisse, que ses nerfs cessent de frémir à tout vent qui ride la face de l'eau, c'en sera fait de son talent; mais son talent n'aurait jamais mûri, s'il s'était contenté de sentir. Cet éternel enfant n'a pas attendu que son poil grisonnât, pour acquérir la riche expérience d'un vieillard, et s'il tire de son cœur ses meilleures pensées, c'est que son cœur a appris à penser. Sa sagesse lui sert à discuter ses plus vives impressions, à les comparer, à les juger : il leur commande, les maîtrise assez pour jouer avec elles, pour traduire en images colorées, en phrases mélodiques ses émotions les plus sincères ou pour mettre en rimes les chagrins qui l'ont fait pleurer.

Quelque importance qu'aient la facture, l'industrie, la curiosité du travail, le tour de main, tant vaut l'âme tant vaut l'œuvre. Mais pour que son âme se porte bien, l'artiste doit entretenir un commerce intime, assidu, constant avec la nature. Elle seule peut lui donner l'excitation sacrée, l'infatigable désir de créer, la joie qui féconde et la fraîcheur de l'inspiration. Il y a des heures où il

s'aime trop, et d'autres où il se dégoûte de lui-même. Hypertrophie d'un moi qui s'idolâtre ou lassitudes, dégoûts et langueurs, elle sait des remèdes à tous les maux, et quand il s'abandonne à sa bienfaisante influence, il se sent rajeunir au contact de son éternelle jeunesse.

Elle n'est pas seulement le grand médecin, elle est la souveraine institutrice des talents et ses écoliers ont toujours besoin de ses leçons. Dès qu'ils négligent de la consulter ou n'en veulent plus croire que leur génie et leur orgueil, ils s'égarent. On reprochait au corpulent et vorace Johnson de faire parler les petits poissons comme une baleine ; d'autres font parler les baleines comme un petit poisson. Cette langue des signes, par laquelle l'artiste doit exprimer tout ce qu'il a dans l'esprit et dans le cœur, est si compliquée qu'il est condamné à la rapprendre sans cesse, et la nature seule l'enseigne. Depuis ses astres de première grandeur jusqu'au plus vil de ses insectes ou au moins régulier de ses cristaux, toutes les choses qu'elle a créées sont ce qu'elles doivent être et ne disent que ce qu'elles doivent dire. Vivantes ou inanimées, elles obéissent à une loi secrète, à une logique immanente, dont elles ne s'écartent jamais. La nature inspire à l'artiste l'amour de créer, et elle lui apprend comment on crée ; elle l'instruit à traiter ses sujets comme elle-même traite les siens, à respecter toujours leur caractère originel

et à trouver l'effet sans le chercher. Une paysanne me disait, en me montrant une feuille de fougère dont les nervures formaient un réseau semblable à la plus fine dentelle d'or : « Regardez plutôt, elle est si belle qu'on jurerait qu'elle a été faite à la main. » Qu'Isis lui pardonne son blasphème ! Les œuvres d'art sont des créations de l'esprit, mais les plus admirables sont celles dont on pourrait croire que c'est la nature qui les a faites ou qu'elles se sont faites toutes seules.

Cette maîtresse souverainement sage, qui a des règles et point de routines ni de manière, s'entend seule à discipliner les talents sans les contraindre ni les asservir. Si elle leur enseigne la loi, elle les met en garde contre les vaines superstitions, elle les soustrait à la tyrannie du convenu. Mais ce n'est pas seulement le talent de l'artiste qu'elle émancipe, c'est son esprit. L'artiste est un libérateur : il nous affranchit des troubles, des inquiétudes que nous cause la nature, et c'est la nature qui l'a affranchi lui-même. Il a pénétré si avant dans son intimité qu'elle ne l'inquiète plus ; quand il semble l'arranger, il nous la montre telle qu'il la voit ; il ne se laisse plus abuser par ses apparents désordres, et il lui sait gré d'être immense, parce que cette immensité, à laquelle il mesure tout, l'aide à trouver petites beaucoup de choses qui paraissent grandes au commun des hommes. Les dogmes, les partis, les sectes, les

formules, tout ce qui nuit au jeu libre de l'esprit est funeste à l'art. La nature n'a jamais dogmatisé ; ses oiseaux, ses fleurs ne catéchisent ni ne prêchent ; son soleil luit sur les boucs comme sur les brebis, sur les orties comme sur les roses, sur les erreurs comme sur les vérités. En vivant sans cesse avec elle, l'artiste sent son cœur s'élargir, ses entrailles se dilater ; comme elle, il devient plus grand qu'un système, plus souple qu'une doctrine, et si tenaces, si obstinées que puissent être ses préférences et ses antipathies, il acquiert la faculté de comprendre ce qu'il n'aime pas, de s'intéresser à ce qu'il méprise.

Que le poète soit chrétien, juif ou musulman, protestant ou catholique, dévot ou philosophe, libéral ou absolutiste, royaliste ou républicain, le poète est avant tout poète, et si sa muse l'ordonne, il scandalise les sectaires par ses généreuses inconséquences. Lucrèce l'épicurien, qui faisait profession de ne croire qu'aux atomes, n'a pas laissé d'invoquer Vénus, souveraine des mondes, et c'est elle qui, touchée de sa prière, a répandu à pleines mains sur ses vers les grâces qui ne vieillissent jamais. Milton était un puritain, et plus que personne il a glorifié Satan, en le revêtant d'une sinistre beauté. Dante a su concilier avec la foi d'un humble disciple de saint Thomas d'Aquin les hérésies d'un grand cœur. L'art vit de sympathie ; c'est par là qu'il est une grande école d'hu-

manité. Les civilisations, les mœurs, les lois, les cultes, les philosophies se transforment, la face du monde se renouvelle, et les chefs-d'œuvre de l'architecture, de la statuaire, de la poésie survivent aux sociétés qui les ont vus naître et qui les avaient inspirés ; alors que tout est changé en nous, hormis ce qui fait l'homme, nous les goûtons encore, leur gloire est immortelle comme celle des étoiles et des montagnes, et quand nous relisons certains vers composés il y a trente siècles, il nous semble qu'en les écrivant le poète pensait à nous. Nous ne croyons plus à Jupiter, et l'*Iliade* et l'*Odyssée* ont conservé pour nous toute leur fraîcheur et toute leur vertu persuasive; si demain l'Europe cessait d'être chrétienne, ou elle tomberait en barbarie ou nous continuerions d'admirer pieusement les cathédrales gothiques, le Christ d'Amiens et les Vierges de Michel-Ange.

Le culte de la nature est la seconde religion des artistes qui en ont une et en tient lieu à ceux qui n'en ont point d'autre. Schiller raconte que le jour où les dieux permirent aux hommes de se partager la terre, à peine Mercure eut-il sonné la curée, chaque profession, chaque métier courut s'emparer d'un lopin à sa convenance. L'agriculteur s'adjugea les champs gras, le gentilhomme chasseur prit les forêts, le commerçant fit main basse sur les routes et les mers, l'abbé commendataire sur les nobles coteaux où mûrit la vigne, le roi

sur les défilés et les ponts. Le poète, qui s'oubliait à rêver, arriva le dernier, et regardant ses mains vides, il se plaignit. « Que faire? lui répondirent les dieux. Nous n'avons plus rien à donner, tout a été pris. Veux-tu vivre avec nous dans l'éternel azur de notre ciel? Aussi souvent que tu viendras, tu trouveras la porte ouverte. » Il accepta; mais il n'a pas besoin de se déranger : dans ces heureux moments où, libre de tout souci, son cœur ressemble à un instrument bien accordé, il fait à sa volonté descendre le ciel sur la terre.

Poète, peintre ou musicien, l'artiste le plus sceptique ou le plus sensuel a ses symboles, ses rites et cette foi qui est la démonstration de ce qu'on ne voit point. Ses plus fugitives sensations se convertissent comme d'elles-mêmes en sentiments et en rêves; dans le parfum d'une seule violette il respire l'odeur et l'ivresse de plusieurs printemps. Il jette un charme sur le monde, et ce qui ne passe pas lui apparaît dans ce qui passe, l'invisible dans ce qui se voit; une paix délicieuse, une douceur divine coule alors au fond de son être, et quelque chose qui sort de son âme se mêle au pain qu'il mange et au vin qu'il boit. C'est la messe de l'artiste.

FIN

TABLE DES MATIÈRES

PREMIÈRE PARTIE

L'ŒUVRE D'ART ET LE PLAISIR ESTHÉTIQUE

I. — Ce que doit être une théorie de l'art et ce qu'elle ne doit pas être.................................... 1

II. — Premier caractère commun à tous les arts : ils sont destinés à satisfaire le goût que nous avons pour les apparences................................. 9

III. — Deuxième caractère commun à tous les arts : les apparences y sont des signes et ils empruntent tous à la nature les modèles dont ils nous offrent l'image. La part de l'imitation dans les arts dits symboliques....................................... 17

IV. — Tout n'est pas imitation dans les arts dits imitatifs... 27

V. — Dans tous les arts les imitations sont des traductions qui nous révèlent et le caractère des choses et celui de l'artiste............................. 38

VI. — Troisième caractère commun à tous les arts : le plaisir esthétique s'adressant à l'homme tout en-

tier, ils doivent parler à la fois à nos sens, à notre âme et à notre raison. — L'élément décoratif dans l'art. — Les sentiments de reflet et les ombres de passions. — La raison se révélant dans l'harmonie. 49

VII. — Définition de l'œuvre d'art et question qui se pose : notre imagination ne pourrait-elle trouver dans son commerce direct avec la nature les jouissances qu'elle demande à l'art ?................ 71

DEUXIÈME PARTIE

L'IMAGINATION, SES LOIS, SES MÉTHODES, SES JOIES
DANS SON COMMERCE AVEC LA NATURE

VIII. — Le double travail de l'imagination réduisant les objets sensibles à leur forme pure et donnant une forme sensible aux idées abstraites. Vérité relative des images ; leurs variations, leurs associations passagères ou durables...................... 77

IX. — L'imagination opérant sous les ordres de nos passions ou de notre pensée et l'imagination libre ou esthétique. Penchant de l'imagination esthétique à nous assimiler aux choses ou à les transformer à notre ressemblance. Ses procédés, sa logique, sa façon de travailler qui est un jeu.............. 91

X. — Les trois sortes de jeux et les trois variétés d'imagination esthétique : 1° l'imagination contemplative. Le beau ; la grâce ; le sublime ; l'informe ; le difforme.. 116

XI — 2° L'imagination sympathique ou affective. Le tragique, le comique............................ 141

XII. — 3° L'imagination rêveuse. Ses chimères et ses extases. Les joies que notre imagination esthétique sous ses trois formes éprouve en jouant avec les réalités ou avec elle-même sont-elles sans mélange ?....................................... 158

TROISIÈME PARTIE

LES CHAGRINS, LES TOURMENTS DE L'IMAGINATION ET SA DÉLIVRANCE PAR LES ARTS

XIII. — Les ressources de la nature et les impuissances de l'art.................................... 170

XIV. — Les revanches de l'art sur la nature. L'éducation esthétique que l'art seul peut donner........ 178

XV. — L'art nous délivre des chagrins que causent à notre imagination le peu de durée de la beauté naturelle et les hasards perturbateurs. L'accident et ses effets dans la nature et dans l'art............ 188

XVI. — L'art étant la nature débrouillée et concentrée nous délivre de ce qu'elle a d'obscur et d'accablant pour nous. — L'amour et la génération dans la beauté................................ 203

XVII. — Architecture, statuaire, peinture, musique et poésie, chaque art a sa façon particulière de travailler à la délivrance de notre imagination et à la glorification de l'homme........................ 215

QUATRIÈME PARTIE

LES DOCTRINES, LES ÉCOLES ET LA PERSONNALITÉ DE L'ARTISTE

XVIII. — L'art étant une protestation contre la nature qu'il imite a obéi dès ses origines à deux tendances opposées et également légitimes.............. 251

XIX. — Le faux et le vrai réalisme. Le choix des sujets et la manière de les traiter ; la méthode naturelle ; les conventions nécessaires et le convenu.... 259

XX. — Les fausses définitions de l'idéal et le véritable idéalisme. L'extraordinaire ; l'économie du détail ; la simplicité qui agrandit les objets.......... 277

XXI. — Transactions instinctives entre les doctrines. L'idéalisme réaliste et le réalisme idéaliste....... 291

XXII. — Caractère personnel de l'œuvre d'art, à quelque école qu'appartiennent les artistes. Leur personnalité se révélant dans leurs choix, leurs préférences, leurs impressions, leurs procédés, leur conception de la vie et du monde; ce qui leur est commun à tous, c'est l'étude constante et amoureuse de la nature.................................. 307

938-92. CORBEIL. Imprimerie CRÉTÉ.

OUVRAGES DU MÊME AUTEUR

PUBLIÉS DANS LA BIBLIOTHÈQUE VARIÉE
PAR LA LIBRAIRIE HACHETTE ET Cie

LE COMTE KOSTIA; 12e édition. 1 vol.
PROSPER RANDOCE; 5e édition. 1 vol.
PAULE MÉRÉ; 6e édition. 1 vol.
LE ROMAN D'UNE HONNÊTE FEMME; 11e édition. 1 vol.
LE GRAND ŒUVRE; 3e édition. 1 vol.
L'AVENTURE DE LADISLAS BOLSKI; 8e édition. 1 vol.
LA REVANCHE DE JOSEPH NOIREL; 4e édition. 1 vol.
META HOLDENIS; 6e édition. 1 vol.
MISS ROVEL; 9e édition. 1 vol.
LE FIANCÉ DE Mlle SAINT-MAUR; 5e édition. 1 vol.
SAMUEL BROHL ET Cie; 7e édition. 1 vol.
L'IDÉE DE JEAN TÉTEROL; 6e édition. 1 vol.
AMOURS FRAGILES; 4e édition. 1 vol.
NOIRS ET ROUGES; 7e édition. 1 vol.
LA FERME DU CHOQUARD; 8e édition. 1 vol.
OLIVIER MAUGANT; 6e édition. 1 vol.
LA BÊTE; 7e édition. 1 vol.
LA VOCATION DU COMTE GHISLAIN; 6e édition. 1 vol.
UNE GAGEURE; 6e édition. 1 vol.
ÉTUDES DE LITTÉRATURE ET D'ART. 1 vol.
L'ESPAGNE POLITIQUE (1868-1873). 1 vol.
PROFILS ÉTRANGERS; 2e édit. 1 vol.
HOMMES ET CHOSES D'ALLEMAGNE. 1 vol.
HOMMES ET CHOSES DU TEMPS PRÉSENT. 1 vol.

CHAQUE VOLUME, BROCHÉ, **3 FR. 50**

1938-92. — CORBEIL. Imprimerie CRÉTÉ.

www.ingramcontent.com/pod-product-compliance
Lightning Source LLC
Chambersburg PA
CBHW071621220526
45469CB00002B/429